U0101963

樊建恩 著

新 华 出 版 社

图书在版编目（CIP）数据

麋尚摄影 / 樊建恩著.
-- 北京：新华出版社，2022.7
ISBN 978-7-5166-6339-4

Ⅰ.①麋… Ⅱ.①樊… Ⅲ.①人像摄影 – 中国 – 现代
– 摄影集 Ⅳ.①J423

中国版本图书馆CIP数据核字(2022)第128379号

麋尚摄影

作　者： 樊建恩

责任编辑： 蒋小云		**封面设计：** 樊 熔　樊 蕾	

出版发行： 新华出版社

地　　址： 北京石景山区京原路 8 号　　**邮　　编：** 100040

网　　址： http://xinhuapub.com

经　　销： 新华书店　新华出版社天猫旗舰店　京东旗舰店及各大网店

购书热线： 010-63077122　　**中国新闻书店购书热线：** 010-63072012

照　　排： 北京鑫联华印刷技术有限公司

印　　刷： 北京鑫联华印刷技术有限公司

成品尺寸： 216mm×216mm

印　　张： 20　　　　**字　　数：** 53千字

版　　次： 2022 年 7 月第一版　　**印　　次：** 2022 年 7 月第一次印刷

书　　号： ISBN 978-7-5166-6339-4

定　　价： 122.00 元

序 （一）

用影像服务人民

我今年94岁了，是从炮火硝烟的战场中走过来的摄影战士，是时任八路军晋察冀军区政治部晋察冀画报社主任（正师职）沙飞的徒弟（学生），是樊建恩的表舅。

建恩的几个姑爷爷姑奶奶（范家三姐妹），我的表妹樊淑红妹夫柳洪洋也是晋察冀军区的，都是我的战友。而他们在战争年代的照片很多是沙飞拍摄的，或者军区政治部其他战友拍摄的，这些照片底片又都是我负责保存保管的。

我和樊建恩岁数相差近半个世纪，是两代人，两个成长在不同时期的摄影人。

为建恩写序一是亲戚，二是我们有相同之处，我曾是军人他是军人后代，我16岁学摄影他14岁使用相机，我最初拍摄的是八路军战士和抗日根据地的百姓，他最初拍摄的是解放军训练时的坦克和家人同学。

有共同的话题，有共同的爱好——摄影。

我们相见都会聊到战争年代的人物和一些事，最多的还是战争年代留下来的影像资料太少了。我们既然会使用照相机，那么就应该利用好它，记录真实的社会现象，用影像服务于国家建设。

战争年代留存资料非常困难，尤其是影像资料，1944年我跟沙飞、石少华学习完摄影知识后，先后在晋察冀画报社、华北画报社、解放军画报社从事暗室、通联、摄影档案工作15年。

保管资料档案，主要是图片资料。每次行军转移时，为了不让敌人的飞机炸毁，大火烧毁，河水泡坏，我用一个个小木头盒子装好照片和底片，再用铁皮包裹起来焊牢固，这种方法经历过很多次的敌机轰炸都完好无损，到驻地后用哪个就打开哪个，下次行军时再焊住。

现在成了数码资料，用一个或几个硬盘就可以储存几万几十万张图片。即便是这么方便储

存了，建恩还是会不时地用胶片拍摄一些作品，他说有摄影术的感觉。

我们在战争年代是用生命存留历史，和平年代建恩是用社会责任存留历史。

1945年8月我八路军解放光复张家口后，晋察冀画报社也由河北阜平山村搬迁到张家口市。由原来的不足30人发展成全社150余人，是晋察冀画报社的鼎盛时期，樊建恩就出生在这个城市的军人家庭。

建恩从小喜欢绘画且少年时期就接触了照相机，他的摄影作品涉猎比较广，新闻、纪实、时尚、时装、环境人物等，最擅长的还是纪实摄影和时尚环境人物摄影。

构图大胆，光影效果运用超前，拍摄人物瞬间抓取到位，新闻照片和纪实照片都非常平实有内涵。时尚摄影作品更是超前，改革开放初期他就开始涉足时装摄影，如上世纪九十年代初，在北京天坛祈年殿前皮尔卡丹的专场时装表演，1993年国贸的皮尔卡丹时装专场。数码相机刚刚兴起的2000年初，他就运用摄影技法非常规的拍摄，引领了时装秀摄影的先河。

我们这个家族有四代军人，从长征土地革命、抗日战争、解放战争、抗美援朝、抗美援越、戍守边关，都有付出鲜血的亲人。生活在这样家庭里的建恩骨子里有着军人的血性，图片表现积极向上非常有正能量。例如他的一幅《刮骨之仇》，拍摄的是故宫的鎏金铜缸照片（1989年用胶片拍摄的，现书中是手机重新拍摄的），1991年在金山岭长城河北影展中被同样是军人后代的杨绍明评委看中，从逾百幅的作品中抽出来做讲评。

如果不是起的"刮骨之仇"这个名字，如果不是铜缸上清晰的刮痕，背景虚化的琉璃瓦宫殿，可能也不会吸引到杨绍明评委。

能起这样的名字说明他有斗

志，有民族气节，有责任担当。

《刮骨之仇》画面非常简单，但寓意深刻。铜缸上清晰的刮痕，用虚实表现的手法，让我们想到了侵略者的罪行，背景人字形的琉璃瓦皇宫尖顶，又预示着我们会站起来，强起来，最终不能被欺辱。

书中"在采访中遇到的有故事的环境人物"照片，拍摄的都是平凡人。

这些简洁的人物在不同的现场光影中，在复杂烦琐的背景环境中，显得更加平凡与平淡。

但这些平凡人物背后的故事并非都是平凡的，有的可以代表一个群体，代表一个阶层，代表一个普遍现象，代表一个时代，甚至可以成为一段历史的代表。

让读者看着平淡的画面，平和的人物眼神，细细琢磨，回味幻觉，就会感觉到这些平凡平淡的小人物背后孕育着庞大的肌体，且非常震撼，这一现象不得不让我对历史意识本身肃然起敬。

我们从战争年代爬出来的人，记录历史是为了国家的事业，樊建恩这样的人记录历史是为了社会的安定和人们美好的生活。

一个能记录历史的人本身就是历史人物。

这就是影像的力量！

《麛尚摄影》的"麛尚"谐音就是"迷上"，因为建恩的着迷才有了追求，才有了现在的成绩；"麛"是四不像，寓意空间大、想象、梦幻；"尚"时尚、崇尚、高尚；祝愿樊建恩的《麛尚摄影》在高尚的时尚中漫游。

2022年2月23日

序 （二）

迷上摄影

这本摄影作品集，是作者对艺术追求的成果，每幅作品都是潜心创作的精华，在此我表示祝贺。

当樊建恩把《麋尚摄影》作品集的小样发给我时，我迟疑了，看着这些作品，可以用"震惊"和"感慨"两个词形容，因为这个作品集，和普通常规的作品集不同，不是单一的摄影作品集。

从样式上文字与图片结合，用文字梳理了拍摄图片的前因后果，编辑上看用不同的内容分成了四个章节，混编在一起，有超现实主义的拍摄、纪实摄影、时尚摄影、人物报道摄影。共同点却全部是以人为拍摄对象的作品，是一部探讨摄影理论知识，探讨拍摄对象，探讨拍摄环境的丛书，可以说是学习摄影技术，辅导教学授课类型的书籍，值得观赏、品读、收藏。

我主动为作者写序，没有几次，这次是个例外。樊建恩电话我说近期他要出版一本个人的摄影作品集，让我给题写几个字，我拒绝了，我的字自己看着都不过关，怎么拿得出手给别人看呀，题写字是要有写毛笔字基础的，最次也得是有硬笔书法的功底才行，或者天生写字漂亮的人，我说还是我给你写个序吧。

写序是因为我比较了解作者，近两年樊建恩的摄影作品达到了一个高程度的阶段，作品呈现出一个塔字上升期。两年前出版的《战友》也是我给写的序，《战友》这本书里的图片都是他拍摄的同事，其中也有很多摄影者，等于也是我的同行。他为了充实"战友"概念，编入了一些战争年代的合影老照片，并巧妙地使用了有他家前辈的老照片，既佐证了战友一词的含义，又叙述了一点他的家族史。而我也是军人后代，所以对此也是比较感兴趣的一部分。

这次的作品集前两个章节作品也是我比较了解的，当然也想看看他近两年拍摄的人像作品。

2015.8.18航拍欧洲英国伦敦

作者是2014年在深圳举办"沉寂与绽放——两级世界·观"个人摄影作品展时，展出的就有第一章节内容，混用几种摄影技法一次成像拍摄出的时装图片，是超现实主义的时装摄影，与蒙着面纱只有一个黑色的人物图片，形成了对比，强烈的反差给人印象深刻。这次他也把超现实主义的时装摄影编入到了《麋尚摄影》作品集里，这是对的，因为"集"就是收集、集中、整合。我知道用多种摄影技法方式拍摄的这种时装图片他是超前的，也是唯一的，并且在2005年就获得了国际时装周第一届时装摄影金奖。

作品集的后两章节，时尚环境人像、环境人物，尤其是时尚环境人像，和我见到过拍此类的作品不太一样，看似时尚人物，却又以气势非凡的画面显示了大自然的博大与浩瀚，以含蓄蕴藉的艺术手法，大胆的构图，人物拍摄角度刁钻，超出了基本构图法则，随意却很有章法，有气势磅礴之感，给读者遐想的空间远比图片本身的内容，超出了时尚的概念。

这些作品中，有的粗狂挺拔，有的细腻入神，还有的是异彩风姿灵空飘逸，都较好地运用了摄影语言，在表现手法上凝练概括，作品的思维方式有很高的思想深度。这和他的成长经历，艺术追求是分不开的。

樊建恩供职于国家新闻单位，工作环境相对拍摄节目内容决定，时而优越时而艰苦时而很艰苦。但我也深知，越是这样的环境，越容易在时间中消磨追求的志趣。但樊建恩没有，在新闻岗位工作三十多年一直秉承牢记当初的志向，牢记从师的教诲，他自我砥砺自找苦吃，为完成本职工作采访拍摄，他踏遍了祖国大地，尝尽了酸甜苦辣，拍摄了诸多的电视专题作品。每一期电

王 琛：

中国摄影家协会副主席
企业家摄影协会（深圳）主席

视专题片都能讲出一个或几个动人的故事。各类突发新闻的报道，民生经济的报道，军事科技的报道等等，以及两次奔赴海拔平均5000米以上的青藏高原长江源头和黄河源头无人区。

而在这些采访拍摄中他用敏锐的眼睛发现，用灵敏的思维观察，捕捉到了他认为有故事的人物，并用图片表现的形式拍摄下来，记录下来，成就了《麋尚摄影》第四章节的人物。

他的这些在采访时发现的平常却又不平凡人物，并拍成的人像摄影作品，神形兼备，质朴、自然、真切，蕴涵着对人自身的

哲理思考。难忘的采访留下了难忘的新作，气韵和意境，使读者从中能品味到它的深刻内涵，并获得丰富的审美感受。

作者在摄影艺术上达到的成就绝不是偶然的，而是和他勤奋钻研、好学深思分不开的。樊建恩为了心中的艺术之梦而不懈跋涉，每次在完成本职工作拍摄后，还要利用空闲时间创作自己的摄影作品。终于用累累硕果呈现给了读者，得到了认可。他在艺术上的圆梦之路，值得尊敬、值得年轻人学习和效仿。

《麋尚摄影》算是樊建恩的力作，也是他对人生奋斗精神的

思考。

这里不评价樊建恩摄影作品的艺术成就。仅看画面的直感，便觉得他是一个在艺术上有想法有追求的人，一个追求完美精益求精的人。正直旺年的他年富力强，人生之路和艺术之路都还很长，衷心祝愿他永葆锐气，在自己喜爱的艺术领域日益精进，取得更大成就。以他的个性，我以为这是完全可以期待的。

2022年3月22日

手眼见天恩

说到中国功夫，有句话叫"手、眼、身、法、步"，但就手疾眼快这点，武术功夫和摄影创作很接近。说到建恩的摄影功夫，同事们也都很佩服的。同样是电视采访，每每外出，除了完成节目主业，建恩都会有额外的收获！是他比别人多一双手、多一对眼睛？显然不是。建恩有别于他人的，也许就是"身法步"，他"分身有术"，工作之外，他会多走几步，他会更多地附身亲吻大地，他会更多地观察思索。于是建恩有了他那些优秀的电视作品之外的很多摄影作品。

摄影艺术是大众喜爱的艺术门类之一，现如今生活水平提高了，精神生活追求中大家多选择了用照相机、手机捕捉现实生活的瞬间，发现美、记录丑。

对普通人来说，迷上摄影不难，但建恩用他的热情、激情迷上摄影；用他专业的、理性的眼光迷上摄影；用他柔软细腻的心和悲悯情怀迷上摄影；用他敢于创新的勇气践行他的"迷上摄影"。于是才会有今天这本有艺术味儿、人情味、新闻味儿、时尚味儿的《麋尚摄影》。

姜诗明：

中央广播电台总台高级记者，曾担任财经频道"中国财经报道""经济半小时"栏目制片人。从事电视工作三十多年，策划、编导了"国情备忘录""大国重器"以及"经济生活大调查""中国经济大讲堂"等有影响力的电视节目和纪录片。

麋也叫"四不像"，在这本书里你会看到作为记者的樊建恩和作为摄影家的樊建恩不同时期、不同题材、不同技法、不同风格的作品，建恩通过这"四不"的对立、碰撞、融合，展现了他对摄影艺术的探索。希望朋友们通过这"四不"也会能感觉到，人生能读万卷书，能行万里路确是幸福的。如果还能"手眼通天"，为他人留下一路"美景"、"美意"、沉思，如建恩的人生，无疑是自由精彩的、不负上天恩赐的。

欣赏建恩的美图，品味建恩的文字，感受建恩手眼见天恩！
（诗明为《麋尚摄影》）

2022年4月20日

于北京光华路甲1号院

题字

摄影家、老师和革命后代

賀贊英建電攝影集出版

人世間条条路坎坷勇往直前莫

退縮辛勤吃苦不怕勞勤勇撰案

曹喜收果

人世間条条路電濶勇往直莫

立莫退縮沿开大上山面章老

錦繡年暗終有我

九十四岁摄影老兵題様

二〇二三年三月二日

探美揚善
敔飛真我

賀《廉尚攝影》出版

楊恩璞
壬寅年二月

瞬
美

賀 樊建恩《廉尚攝影》出版

壬寅春月 之悅書

藝者人生

顧棣
二〇二二年二月

艺有法，
艺无定法。

沈遇祥
2022.3.20.

使命将将开始

倪海龙

二〇二二、三、卅。

祝建恩《廉剪摄影》作品集成功出
版发行。愿在影像沃土勤奋耕耘，厚积薄
发再创佳绩。书山有路勤为径，志海无涯苦
作舟。

北京电影学院

李诗林

2022年3月31日

摄影，远在摄影之外！

宫东平

2022、3、26

祝贺好友华帅

红代表主恩者

小康尚揽而影

出版

壬寅冬于丰去

众摇

庚尚揽影

壬寅冬于丰去

众摇

百花齐放
推陈出新

毛泽东

主席为
任孙兀新明
题

前　言

从2020年春天开始，因为新型冠状病毒肺炎（疫情）的原因，我的生活放慢了脚步，外出、聚会少了许多，只能猫在家里观望期盼。不过正好有时间可以整理一下过去拍摄的照片，筹划我的个人摄影作品集。我希望自己的摄影作品集要有自己的特点。我把近几年拍摄的有关人物的摄影作品，归纳出了四种类型。为什么起名为《麋尚摄影》，因为"麋尚摄影"四个字恰好组成了全书的四个章节，即：

麋，第一章节。

尚，第三章节。

摄，第二章节。

影，第四章节。

首先我用了"麋尚"两字的谐音，"麋"字代替"迷"，意思为：从不清楚、似是而非到原来如此、迷上摄影。"麋"是麋鹿的"麋"。麋鹿的脸像马、角像鹿、蹄子像牛、尾像驴，因此得名"四不像"。我想表达，每个人对同一幅摄影作品有着不同的看法，有无限的遐想空间。与之对应的第一章节内容，展示的是我同时使用多种摄影技法，没有进行后期处理，全部都是一次成像拍摄成的原片作品。作品中有很多"流动的色块"，读者可发散思维，自由想象。其实色彩本就是一种视角冲击元素，不同经历的人看到同一种颜色，领悟的画面意义截然不同，这就是

"麋"之魅力。

"尚"古又同"上"，多与时尚、风尚等组合。唯时尚最直观最贴近生活，且时尚就是新鲜事物的统称。由此，我的第三章节展示的就是时尚类环境人像摄影作品。作品大部分是我这些年采访时的人物或者是与被采访人物相关的人，除了用影像表达之外，我还将他们是怎样成为作品的，用文字展现出来，让读者能够看到更加立体的"人物"。这些人物的拍摄经常是利用采访间隙，在短短几分钟拍摄完成的，拍摄张数很少，有的只有一张拍摄时间，虽然拍摄的时间很短，但都是经过深思熟虑后才开始拍的。大众意义上的"时尚摄

影"以为只是在布好光的棚内拍摄人物肖像、拍摄人物美妆、时装大片。其实，自然环境下的人物，通过变换其服装，引导或抓拍其表情，再运用镜头语言，将人物和自然环境设计冲突感拍出的照片，这类也属于时尚摄影的范畴。

如果说第三章节的作品是经过构思和设计后拍摄的，那么第二章节的作品就是快速反应后猎取拍摄的。

我用了"摄"的同音，是想表达猎取就是涉猎。一个好的新闻摄影师或纪实摄影师，都有一双目光尖锐的眼睛，一个思维活跃的大脑以及一双反应飞快的手。一旦遇到触动脑部神经的某事、某人、某现象都会第一时间用相机记录下来，随后从中筛选提取有价值的内容进行保存收藏，这便成

了具有不可复制性的历史资料，这就是第二章节的主要内容。每一幅作品都伴随着我的好奇心，有了好奇心才有了按动快门的冲动。里面的作品有劳动者、有学生、有儿童。在走过路过任何地域和自己熟悉的地方，都有人物活动和劳作的场景，只要多观察多思考就可以抓取到美好的瞬间。有时不必拍到人物的面部表情，其劳作的动作和环境就足以震撼了。学生和儿童拍摄是比较容易的，怎么拍都可以拍到好作品，因为孩子们的表情丰富，好动随意性强，只要眼灵手快就能得到有灵气的作品。第二章节里的几幅学生和儿童图，我没有刻意表现学习的画面，而是拍摄了学生下课后和我们打招呼时的欢快表情、藏在墙角偷看我的、爬到学校大门上

看我相机的、友善问候我的以及等候新一炉糖饼出炉的，这些都是现场专拍的，有时是盲拍的，且都是以人物活动组成的生动画面。

"影"，即留影，纪念。当影子以二维空间的形式存储在纸上时，便成了照片。在通讯不发达的年代，照片就起到了人与人相互连接的纽带作用。见不到的，失去的，都用照片来纪念。以前照片的背面都会写备注，几个字、几十个字，甚至几百个字的都有，用来说明这张照片里的人和事。与之对应的，就是全书最后一个章节内容。如今是数字化的时代，照片都成为数据，洗出来的照片越来越少。所以，我想出这本摄影集，也是为了纪念。影集中有照片，有文字，也是一种记录照片故事的方式。每次外出采访时，我会遇到形形色

色的人，从环卫工人到工程师，从普通农民到科学家，从学生到大国工匠，从艺人到军人，这些都是我拍摄记录的对象，不仅如此我还发掘了他们背后的故事，记录在册。

人物是摄影作品里永远的主题，没有人物就没有故事。我把这四组不同类型的人物摄影作品组合在一起编辑成册，一是为了总结，二是为了交流，你们喜欢哪部分内容，一定要告诉我，我好再接再厉。

现在是全民摄影的时代，用手机就可以随时随地拍摄照片，人们不断拥有了用影像记录生活的意识。愿喜欢摄影的朋友都能留住身边美好的人与故事。

留住故事就是留住回忆，就是留住历史。把美好的，有故事的，留存下来给后人，给大众传看，传承。

看《麋尚摄影》，开始"迷上摄影"。

樊建恩

2022年3月21日

备注：

这篇前言是在2022年3月21日下午完成的，当天我和同事正在雄安新区报道"雄安新区五周年成就"。惊闻东方航空MU5735航班在北京时间3月21日14点21分左右，于广西梧州上空失联。最终失联飞机在广西梧州藤县坠毁，引发山火。飞机上共有人员132人，其中旅客123人，机组9人。

为这132人祈祷！

愿他们的留影照片永存！用我的文字，以示祭奠。

── 目录 ──

作品

第一章 流动的色块

流动的色块

樊建恩

最初没准备把这个章节编辑进来的，因为都已是十多年前拍摄的了，有的是十五年前拍摄的。这些图全部是我前期一次成像拍成，没有经过后期制作处理，因为我不会后期处理，也比较反对后期过度处理。

2021年初在好几个摄影群里，看到了长三角某大城市出现了"摇摄培训学校"，后改成"中国摇摄培训学校""学院""世界摇摄培训学校"，并配发有图片。我看后决定把我从2005年就开始有这其中的一个技法"摇"，拍摄的时装秀放进摄影集来，当然我拍摄的不是只用了一种技法，是多种摄影技法同时使用，一次拍摄完成的图片，就是想证明一下我拍这类图片很早，二是不想让那些想学习摄影技法的爱好者走弯路。

这种拍摄方法并无章法，不能程序化，是根据现场灯光，现场环境，选取运用不同的摄影技法组合拍摄，灌输其摄影理念就可以。这和其他艺术门类一样，都需要很好的艺术功底，掌握技巧现场发挥。就如同绘画作品，那些大家们从多年的艺术积累，加上对现实的理解和概述创作出的佳作。

比如二十世纪初（1922年左右），从达达派衍生出来超现实主义画派画家，影响了整个欧洲。

这些超现实主义画家，他们的画作随意让观众想象，有的画作名就是画家听了观众判定而起的，并流传至今。而这些画并不是随意画出来的，都是非常有实力有功底的大画家采用多维元素创作的作品。

像《格尔尼卡》，是西班牙立体主义画家帕勃洛·鲁伊斯·毕加索于20世纪30年代创作的一幅巨型油画。该画是以法西斯纳粹轰炸西班牙北部巴斯克的重镇格尔尼卡、杀害无辜的事件创作的一幅画，采用了写实的象征性手法和单纯的黑、白、灰三色营造出低沉悲凉的氛围，渲染了

悲剧性色彩，表现了法西斯战争给人类的灾难。

再如法国著名画家莫奈于1873年在阿弗尔港口画的一幅写生画《日出·印象》，整个画面笼罩在稀薄的灰色调中，初看时感觉笔触画得随意、零乱，细看却是一种雾气交融的景象；日出时海上雾气笼罩，水中反射着天空和太阳的颜色，岸上景物隐隐约约，模模糊糊看不清，给人一种遐想的空间。莫奈在阿弗尔港口创作了《日出·印象》和《日落》两幅画，他在首届印象派画展时，两幅画都没有标题。一名新闻记者讽刺莫奈的画是"对美与真实的否定， 只能给人一种印象"，莫奈于是给画起名为《日出·印象》。

还有1893年挪威画家爱德华·蒙克，创作的《呐喊》（Skrik，别名尖叫）等，都是流传百世的佳作。

而他们都是实力派画家，写实创作达到一定的高峰后才画出了这些超现实主义的画作。

我们学习摄影同样也是要从基础学起，用前期拍摄的基本功营造作品氛围，不能一概地盲目追求后期处理后期制作。

超现实主义的摄影作品有几种形式，最简单的两种就是前期拍摄的和后期处理的。

我不排斥后期，因每个人所需不同，没有对错只有适合。我赞同前期拍摄成的超现实主义作品，而不是后期制作出的超现主义作品。

虽然现在学习摄影比使用胶片时方便得多，拍摄照片时随意性很大，但还是要尊重摄影术，不能灌入以"新锐"代替基本功。影像处理要适度，大幅度处理的影像就要标明。

二十世纪八十年代，国际贸易的大门打开时，时尚像潮水般涌进了国内，时尚的范畴很广，最贴近生活贴近人群的就是服装，服装通过时装表演进行推广。

由于工作原因，我从1992年开始拍摄报道中国国际服装服饰博览会，中国国际时装周，一拍就是二十多年，用视频方式图片方式拍摄，直至2020年新型冠状病毒疫情，不能再聚集了。

我刚开始拍摄时装表演时与大家一样，尽可能地去表现时装和表演者的美。后改成拍摄表演者背面，以体现时装面料的特性，还尝试着拍过从表演者肩部以下的画面，让读者只从时装面料与色彩上寻求美的元素。随着一次次的拍摄摸索，我对时装的表现和色彩的流行趋势有了新的认识，于是开始尝试运用摄影术的技法，以突出表现色彩为主，

也就是2005年开始拍摄流动的色彩色块，这样才能更好地体现色彩的搭配和在色彩中刺激的享受，当然最重要的是有美感和有艺术性。

通过眼睛刺激到脑部神经最快的色彩，是以暖色为主，或对比色。而暖色又以红色和纯色为主，我在拍摄时就有意选择这样的色彩。也在2005年获得了中国国际时装周第一届的时装摄影金奖，题名为《赶场》。

后参加了一届摄影最高奖"金像奖"评选，（纪实摄影家解海龙推荐）因理念过于超前，画面虽然有焦点但还是落榜。

还好这些流动的色块被当年（2008年）平遥国际摄影展组委会看到，打电话询问我是不是用电脑后期制作处理过，得到我是拍摄后直接呈现的回答，数日后我又接到了时任组委会副主任，艺委会主任王悦（中国摄影家协会副主席）老师电话，他邀请我参加平遥国际摄影展的个人摄影作品展。

这一年我也获得了中国时尚大奖"最佳时尚摄影师"的称号。

这一章节作品起名"流动的色块"也可以说是观念摄影，非主流摄影，归类还是时尚摄影类或者边缘化时装摄影。

每个摄影者的时装摄影观不同，大家都认同的是，以表现服装为主的摄影都可以称之为时装摄影。最常见最容易的就是时装发布会或者展示会上，拍摄模特走台图片的摄影。

最早的时装摄影与肖像有着密切的关系。1824年约瑟夫·尼塞福尔·尼普斯发明摄影术后不久，肖像摄影就占有重要的地位。真正的时装摄影始于二十世纪。早期时装摄影与特权紧密相连，主要反映上层社会的生活方式和娱乐爱好等。

时装摄影是一种具备创作思维的艺术品。它涵盖了摄影师对时装的理解和摄影术的高度把握，用图片的艺术形式解读时装设计师的理念，直接表述或者夸张、强调模特与时装之间完美的结合，展现给受众。

时装摄影也可以用宏观的表现形式呈现，用美学概念，传达时装摄影本身存在的艺术理念，就像我拍摄的这组时装照片，虽抽象，但可品味其艺术含义。用直观写实的风格拍摄的时装图片，通过"模特"这个"载体"告诉受众，时装本身的特点，包括时装的款式、面料、颜色等，是时装摄影的微观表现形式，也

是推广发布最需要的形式。

时装摄影表现形式的纷繁复杂，包含了摄影师对时装的理解，对摄影等诸多门类艺术的再现能力，以及摄影师对图片摄影技术的掌握。最终归纳为一种艺术美的再现，就是自然美与社会美的集中统一。我拍摄的这组时装照片就是运用了摄影术的诸多技法，采取一次性曝光完成拍摄。因为是单机在运动中拍摄运动的画面，所以在构图和控制跟焦方面非常困难。能很好地完成这样的拍摄，是我十余年拍摄时装走秀总结摸索出来的结果。

以下是我参加中国国际时装周二十年影展时，编辑对作者的评价：

中国国际时装周二十年。

作为对现实记录的摄影，现已成为当今世界艺术领域不可或缺的组成部分。摄影师通过摄影作品对现实生活的截取，体现出其对生活的理解与感悟。随着摄影技术、技巧的发展，今天的摄影艺术变得更加自由和更具艺术表现性。

《炫目花雨》，展出了樊建恩对时装时尚摄影的独特理解和独特拍摄手法。他用鲜明动感的技法来表现时装在T台上舞动的色块，呈现出视觉上的特殊感受。

作为一个拍摄时装表演十余年的他，在时装摄影领域，从开始表现时装的美感，到后来的表现时装与模特的关系，再后来运用超现代派的思想，表现时装的色彩和时装与现实的舞动，作品跨越多种形式并自成体系。他善于将个人的直观感受与摄影的技法融为一体，形成一种巧妙的形式和独特的摄影视觉语言。

这些作品不只局限在色彩和动感的冲击力上，而是在更广阔的空间中运用更广泛的创作思维，达到一个时尚摄影师对时装在T台上形成之特殊色彩的特殊理解，同时又保持着非常单纯和直接的力量。

透过樊建恩的摄影作品，可以看出他善用技法，勇于实验，敢于创新，用心地创作每一幅作品。他在可能达到的创作条件下，扬长避短，以独特的视角发挥摄影技术技法的优势，创作出极致之作，并以新颖的创意，独辟蹊径的表现手段，以及强烈的摄影视觉语言，达到一个他人尚未触及的领域。从而使其在一个较高的层次上获得了观众的认可。

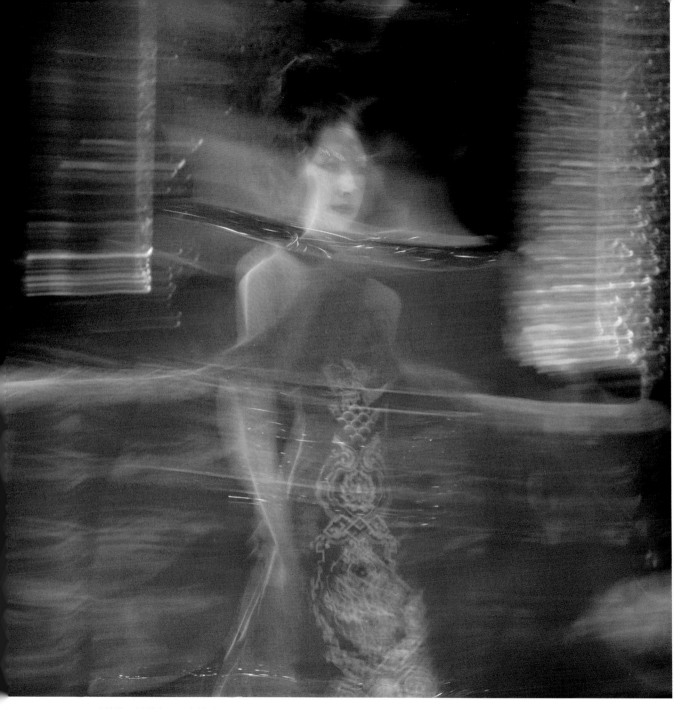

1-01.《绽放》组照之一（直接呈现）（2008.11）

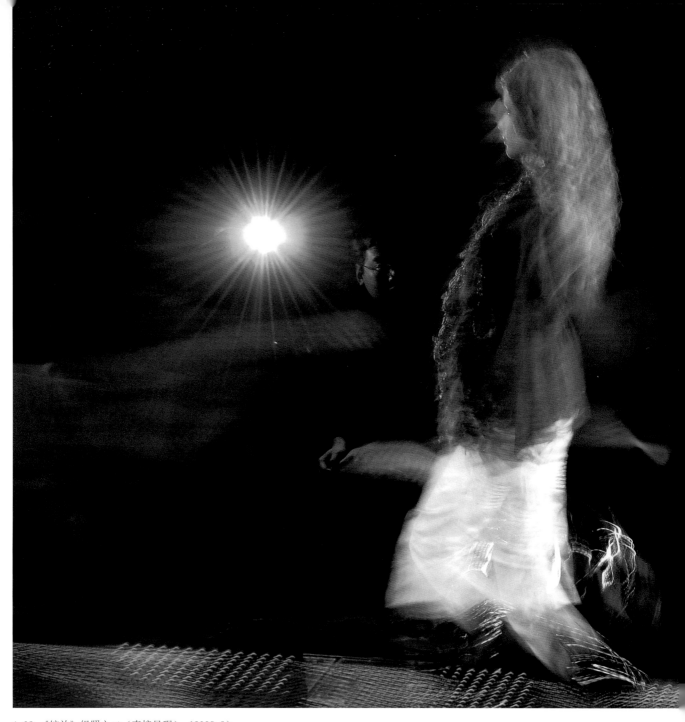

1-02.《绽放》组照之二（直接呈现）（2008.3）

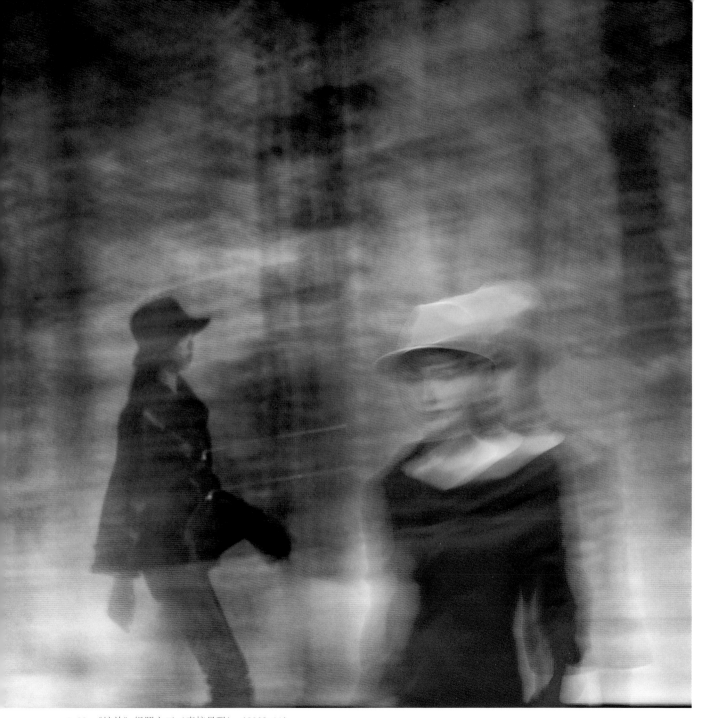

1-03.《绽放》组照之三（直接呈现）（2008.11）

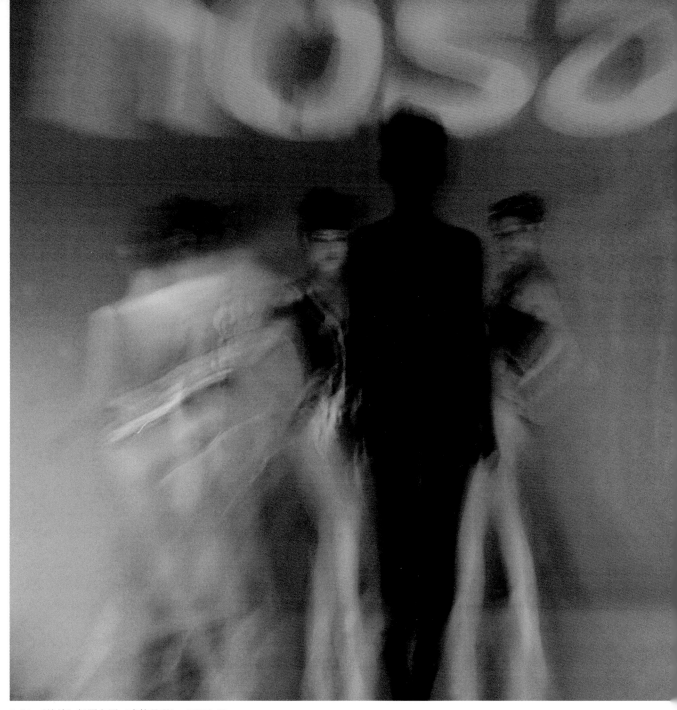

1-04.《绽放》组照之四（直接呈现）（2008.3）

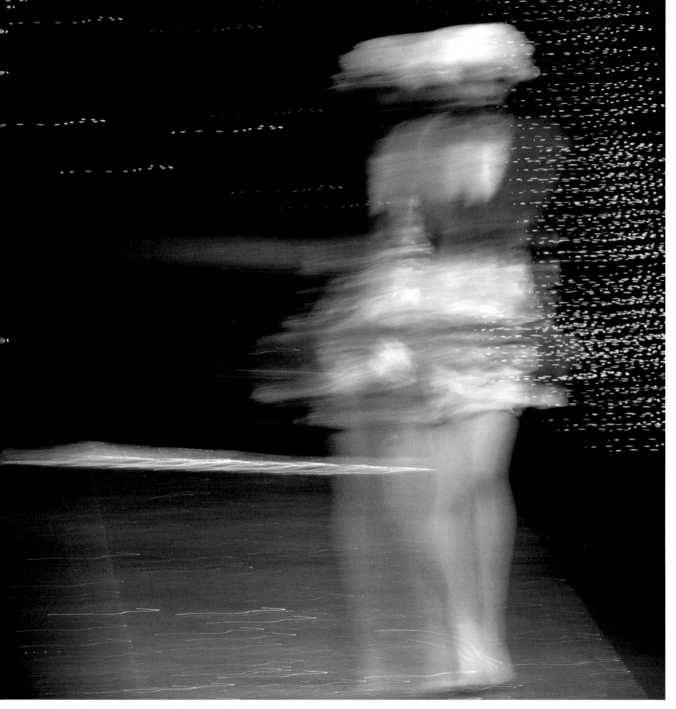

1-05.《绽放》组照之五（直接呈现）（2009.3）

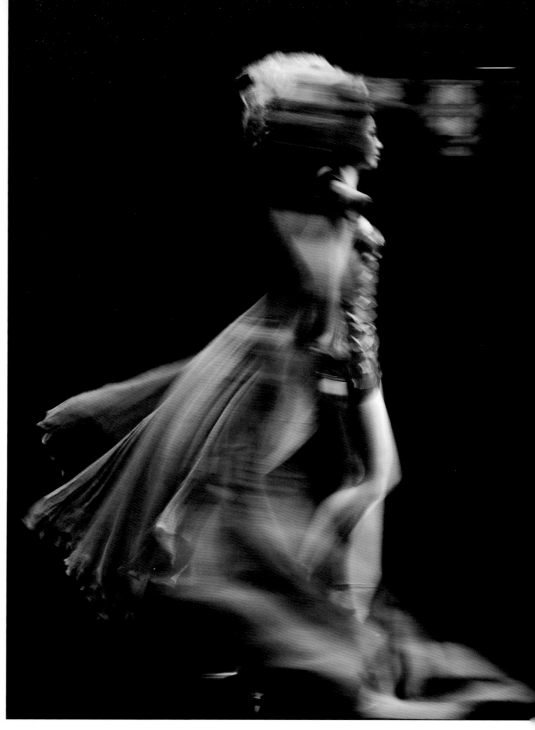

1-06. 《绽放》
组照之六（直接呈现）（2012.10）

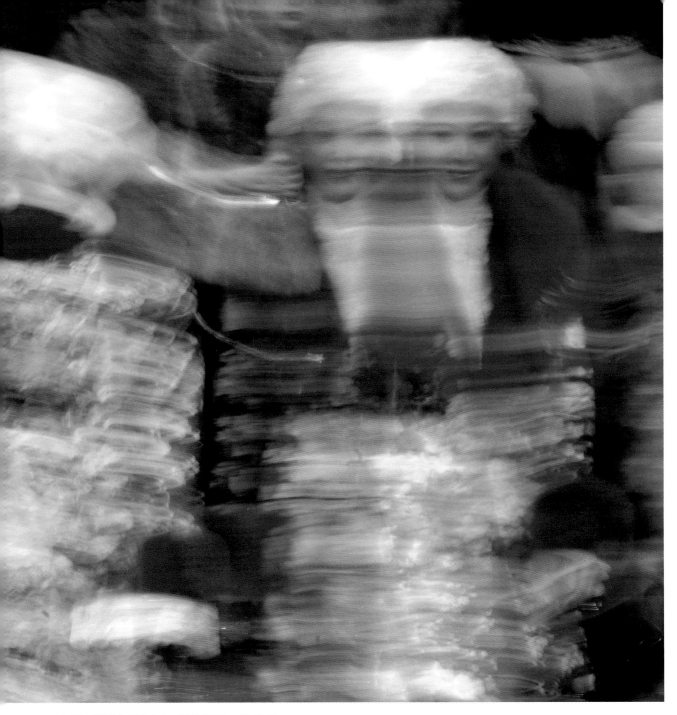

1-07.《绽放》组照之七（直接呈现）（2008.3）

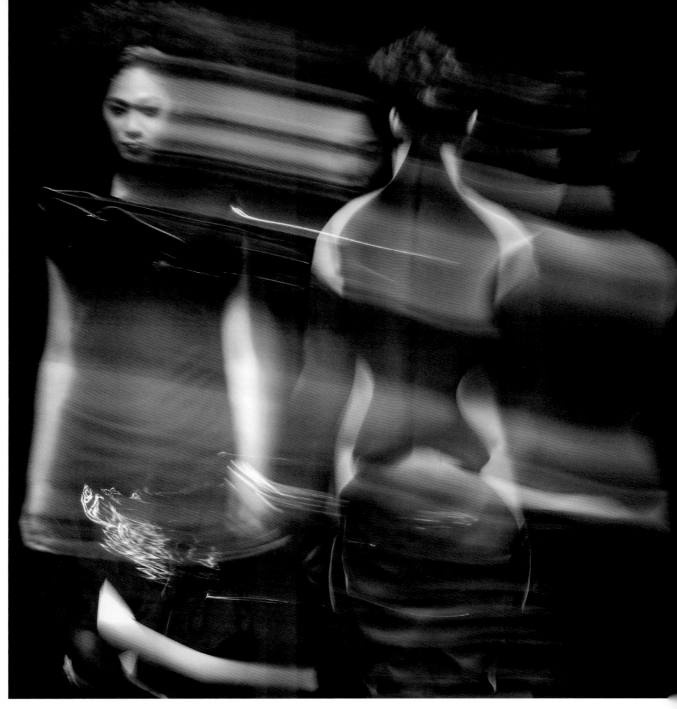

1-08. 《绽放》组照之八（直接呈现）（2009.3）

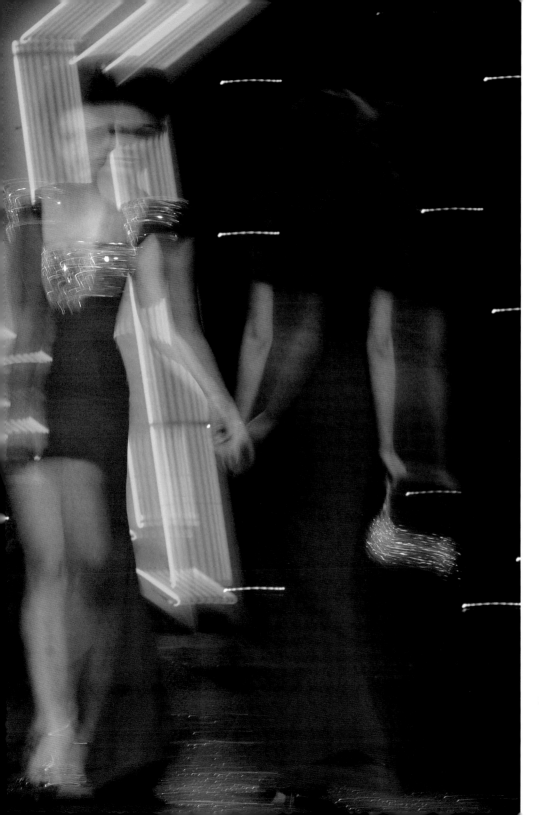

1-09. 《绽放》组照之九

（直接呈现）（2010.3）

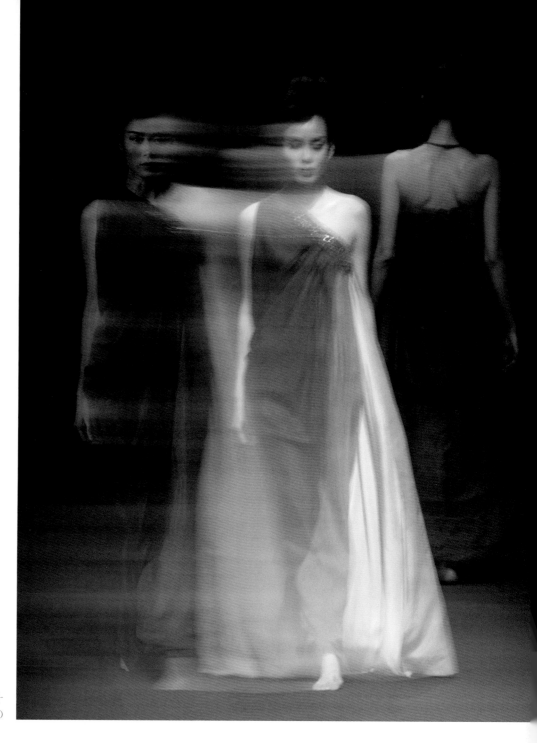

1-10.《绽放》组照之十
（直接呈现）（2008.11）

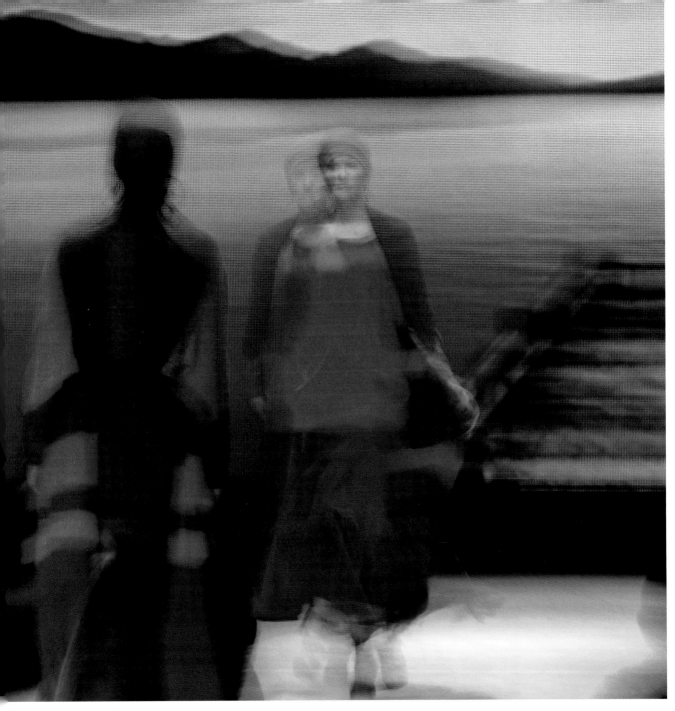

1-11.《绽放》组照之十一（直接呈现）（2008.11）

1-12.《绽放》组照之十二（直接呈现）（2009.3）

1-13.《绽放》
组照之十三（直接呈现）
（2012.10）

1-14.《绽放》组照之十四（直接呈现）（2010.3）

1-15.《绽放》组照之十五
（直接呈现）（2009.3）

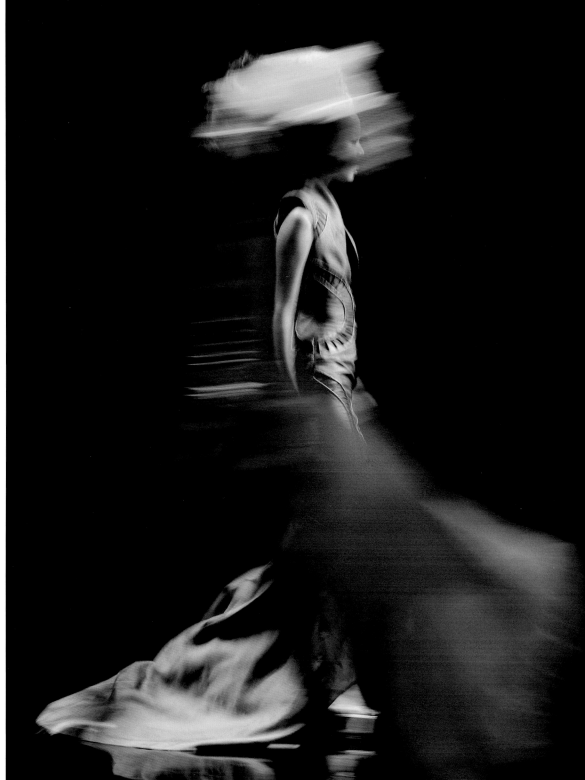

1-16.《绽放》组照
之十六（直接呈现）
（2012.10）

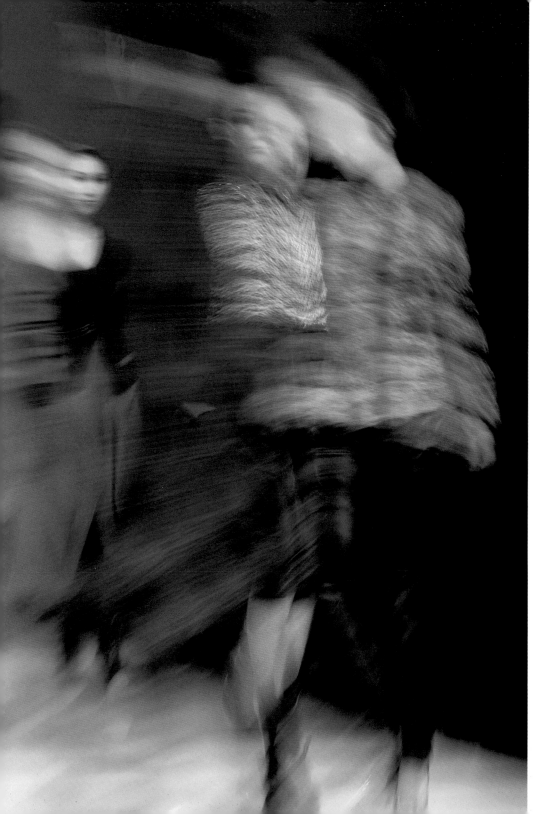

1-17.《绽放》
组照之十七（直接呈现）
（2010.3）

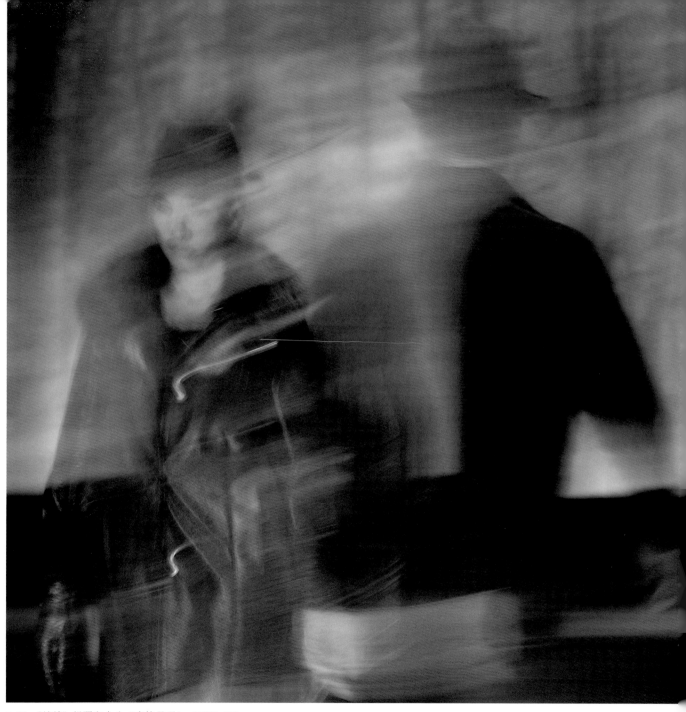

1-18.《绽放》组照之十八（直接呈现）（2008.11）

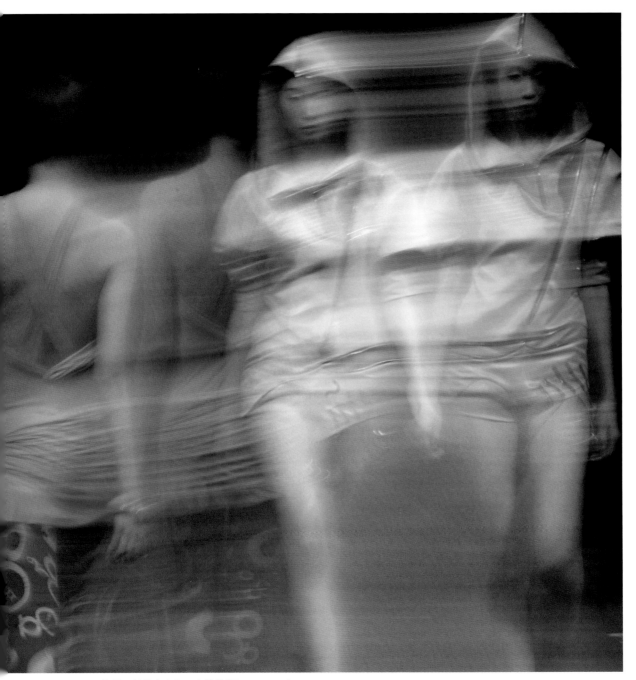

1-19.《绽放》组照之十九（直接呈现）（2009.3）

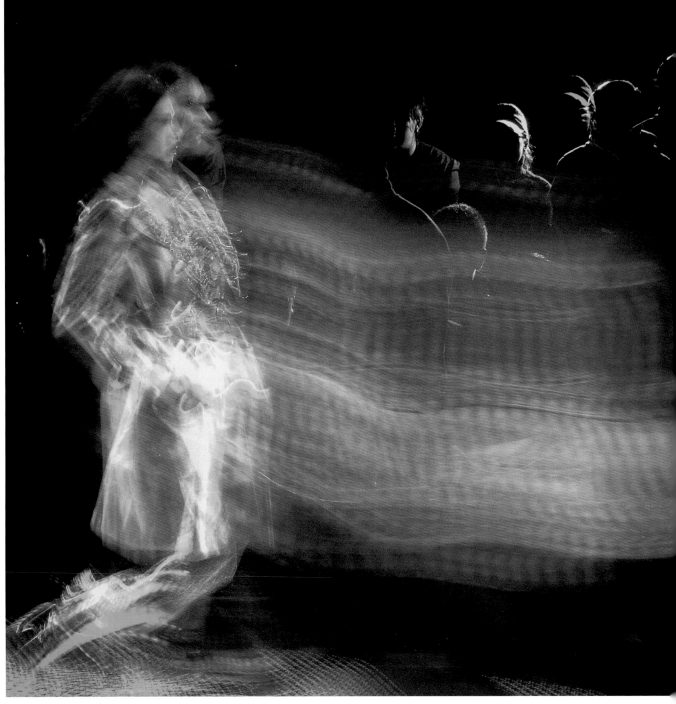

1-20.《绽放》组照之二十（直接呈现）（2008.3）

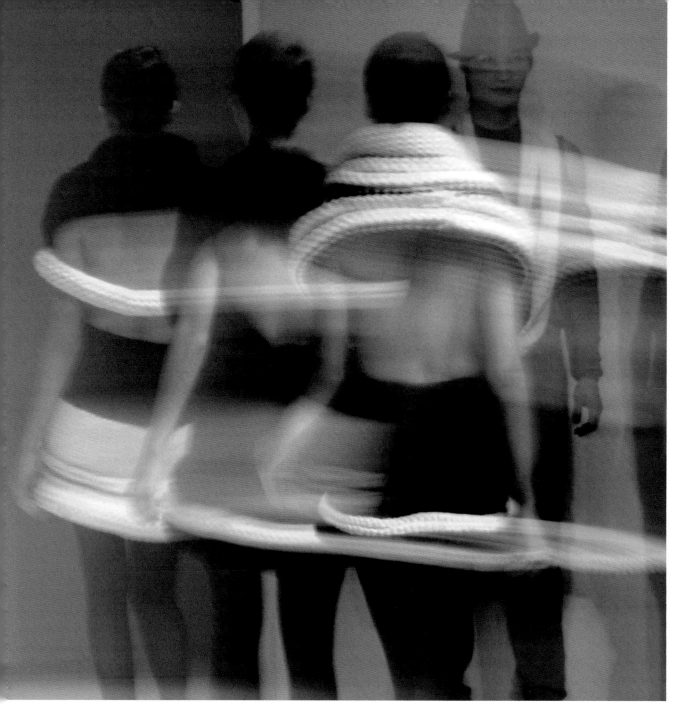

1-21.《绽放》组照之二十一（直接呈现）（2008.11）

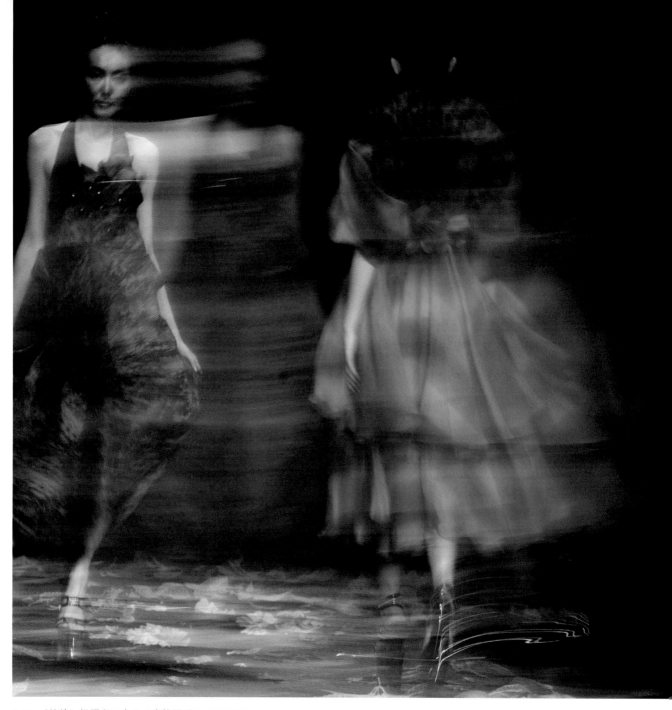

1-22.《绽放》组照之二十二（直接呈现）（2010.3）

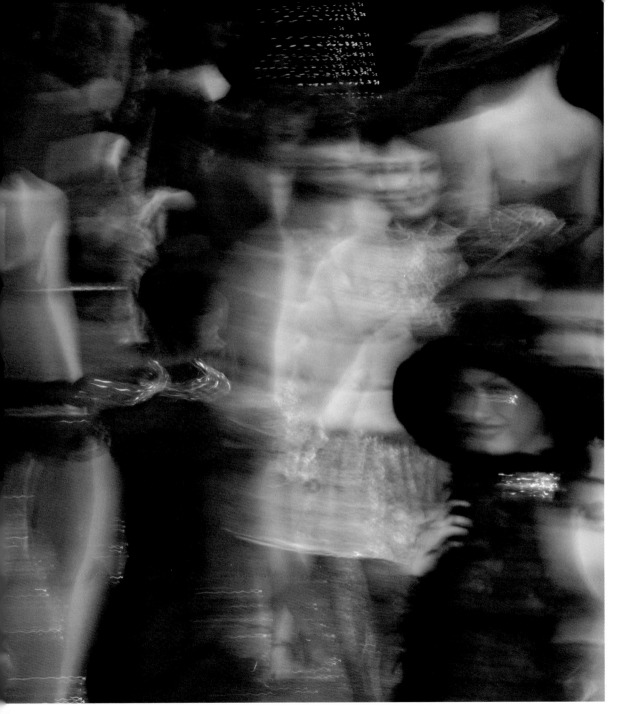

1-23《绽放》组照之二十三（直接呈现）（2009.3）

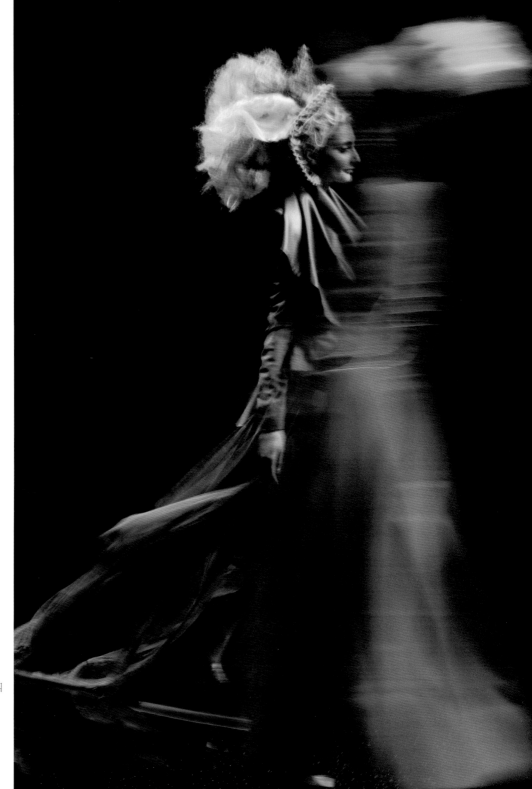

1-24.《绽放》组照之二十四
（直接呈现）（2012.10）

1-25.《绽放》组照之二十五
（直接呈现）（2010.3）

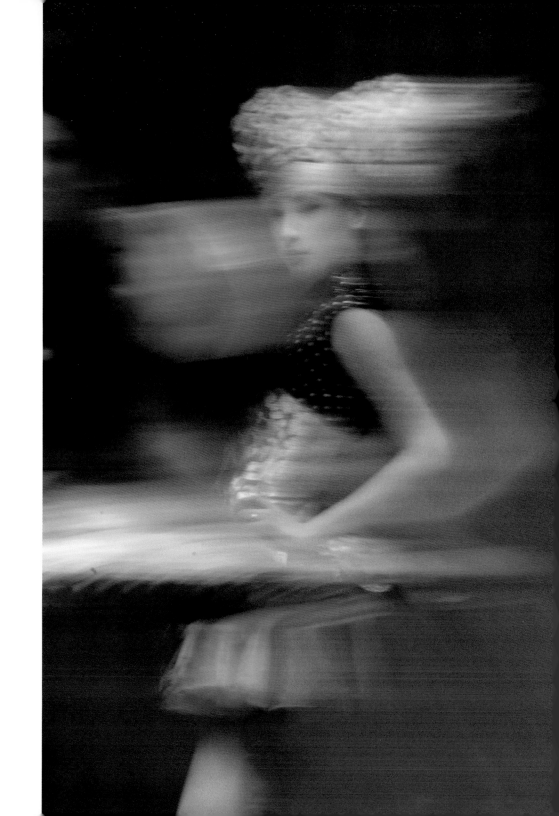

1-26.《绽放》组照之二十六
（直接呈现）（2008.11）

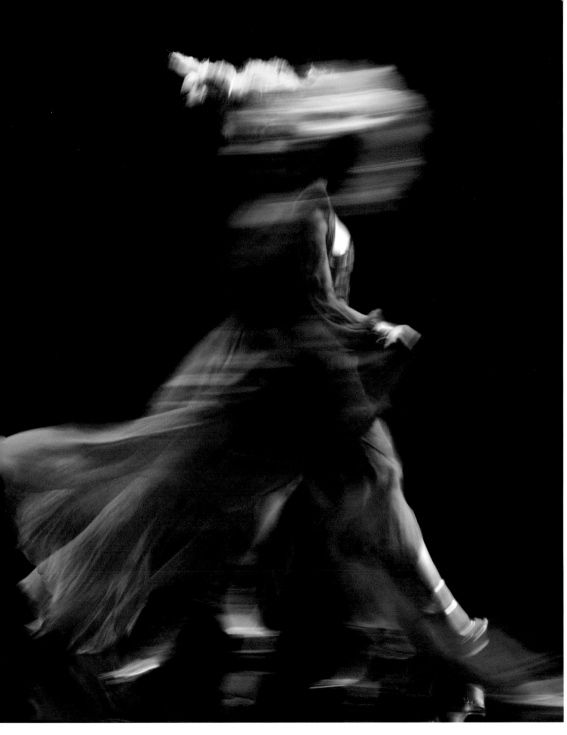

1-27. 《绽放》
组照之二十七（直接呈现）
（2012.10）

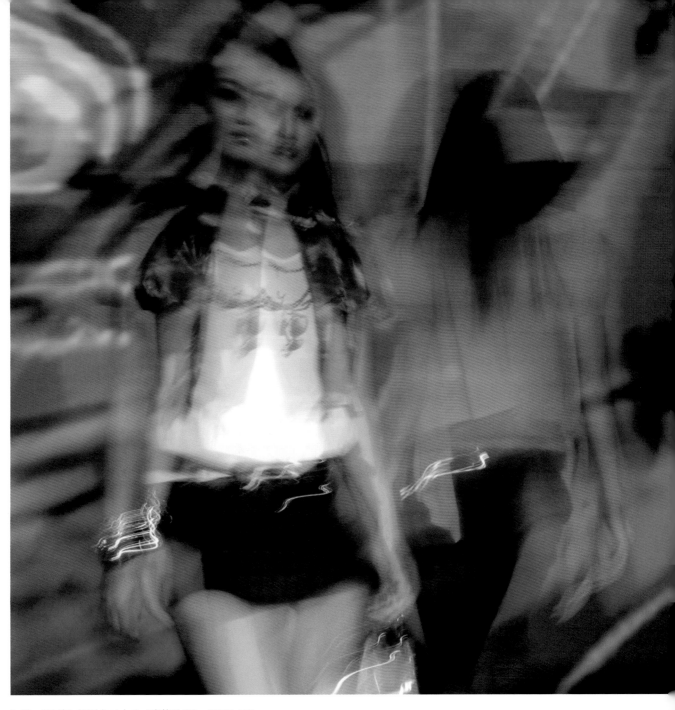

1-28.《绽放》组照之二十八（直接呈现）（2008.11）

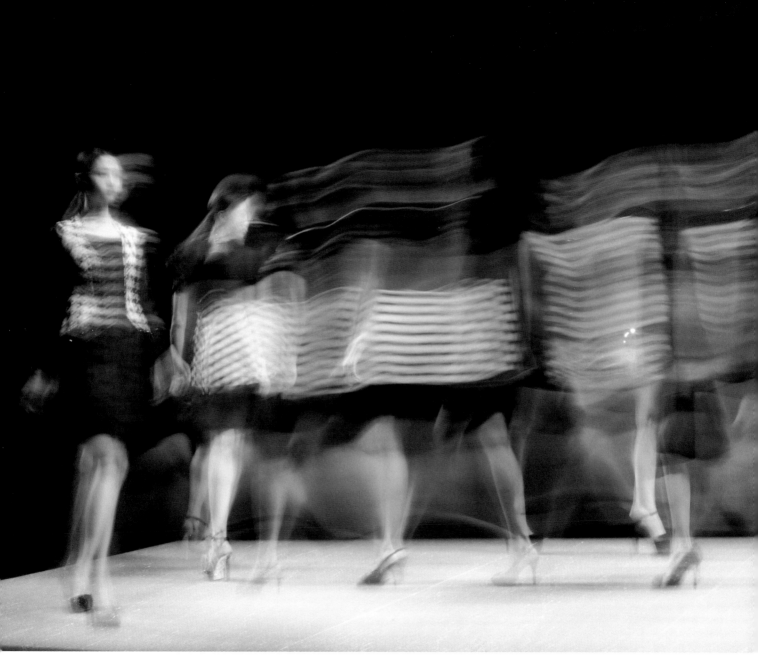

1-29.《绽放》组照之二十九（直接呈现）（2014.10）

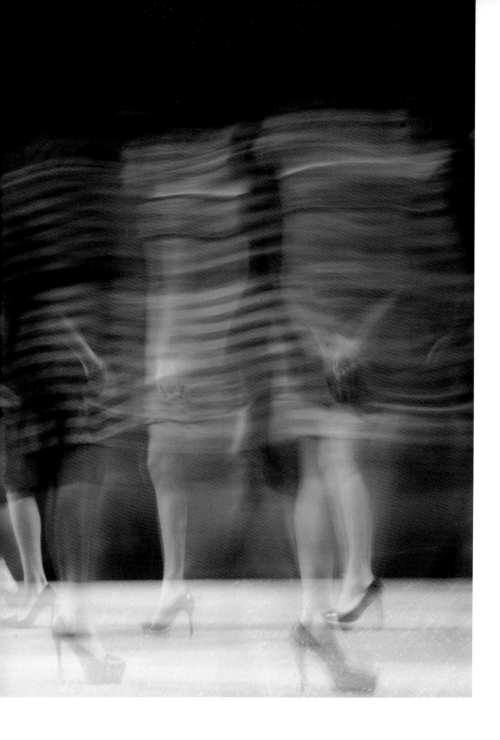

1-30.《绽放》
组照之三十《谢幕》
（2008.3）

作品

第二章 人物在纪实摄影中的地位

人物在纪实摄影中的地位

樊建恩

这一章节是我拍摄的纪实摄影作品，有近两年拍摄的，有17年前拍摄的，是偶尔遇见看见的劳动者，是好客的学生面孔，是天真无邪的儿童，是猎奇心促使我按动快门，是一个有社会责任心的摄影师用镜头记录下的百姓生活画面。纪实摄影、新闻摄影、报道摄影，都离不开人和人物活动。

纪实摄影一出现，人物便成了拍摄的主要对象。通过对人物的记录，来表现一切与我们息息相关的事件。因此，人物成了纪实摄影的重要组成部分。

目前，纪实摄影主要有两种观点：

1. "纪实摄影是摄影者对现实世界中具有社会意义的人与人和人与环境之间的关系，做相对全面的且真实的描写，来使观众对描写对象关注和正确认识的摄影艺术形式"。这个观点强调的是纪实摄影题材的社会意义和传播的社会效果。

2. "纪实摄影是摄影师通过摄影手段真实地介绍客观世界的事物现象，来表达他的观点和评论，使读者得到一种评价性影像的摄影方式。它多以一系列详尽的纪实影像记录下某种生活状态，传达与受众，进而影响社会"。这个观点强调的是拍摄者的主观性和传播的社会效果。

对比以上两种观点，我们可以得出：纪实摄影首先是要具有真实性。这种"第一现场拍摄"的作品，要反映出人物在作品中的各种关系，比如，人物与人物之间的关系、人物与环境之间的关系、人物与当时社会背景的关系、人物与当时社会的传播以及之后对事件本身的关系等等。由此可以看出，人物在纪实摄影中的地位是非常重要的。

一、纪实摄影中人物的特征

纪实摄影中的人物，是从现实的角度、人文关怀的角度和

人道主义角度出发，为记录"这个人物"以及他代表的一类人的"生存状况"，为"这个人"可以作为"文明的进程"和"历史的见证"而去拍摄，简言之，就是要求摄影师用相机去记录社会，留住历史。

《泪洒马塞》，是1941年一个没有留下姓名的电影工作者在护送法国军旗离港仪式上，用电影摄影机拍下来的画面。后来觉得这个画面对德军占领下的法国人民有激励的作用，他就从电影胶片上拷贝了一张负片，制成了这幅传世名作《泪洒马塞》。

这幅作品之所以能打动人，是因为摄影者牢牢地抓住了人物特征。用纪实的手法表现出了老人当时的激动心情，那痛苦而扭曲变形的脸，让全世界为之动情，这就是人物特征在纪实摄影中的感染力和它的历史作用。这并不是纯粹的新闻摄影，而是在新闻现场拍摄出的纪实摄影作品。

二、纪实摄影和其他门类摄影的区别

（1）纪实摄影和人像摄影的区别

纪实摄影中的人物和人像摄影中的人物二者之间的重要区别，在于是否具体描绘人物的相貌。不管是单人的或是多人的，不管是在现场中抓拍的还是在照相室里摆拍的，不管是否带有情节，只要是以表现被摄者具体的外貌和精神状态为主的照片，都属于人像摄影的范畴，如图2-01、图2-03、图2-04、图2-05、图2-14等。

那些以表现人物的活动与情节，反映的是一定的生活主题、社会关系的，被摄者的相貌并不很突出的，但是被摄者在作品里起着重要作用的摄影作品，不管它是近景还是全景，都属于纪实摄影的范畴。

也就是说，人像摄影拍摄的是人，纪实摄影拍摄的是人与人之间的关系，人与环境之间的关系。

如第四章节里的图，基本是以被摄者的表情为主的，属人像摄影。而这一章节，是以人物活动和人物与环境关系为主的，属纪实摄影。二者有着根本区别。

（2）纪实摄影和新闻摄影的区别

最容易与新闻报道摄影混为一谈的，就是纪实摄影。要弄清楚新闻报道摄影与纪实摄影之间的关系，最主要的就是分清楚新闻摄影和纪实摄影哪个更有时效性和哪个更有社会性。

客观、真实、直接，是新

闻报道摄影与纪实摄影共同的原则，通过传播影响公众是他们的共同手段。

从广义上说，新闻报道摄影属于纪实摄影。由于这种共通性，纪实摄影也常常被用于媒体报道中，正因为这种天然的亲近性，人们往往将纪实摄影看作是新闻摄影的一部分，或者将新闻报道理解为狭义的纪实摄影。

但是，新闻报道摄影与纪实摄影之间的差别还是非常大的。其中有：追求的价值、涉猎范围、消费时段、操作流程、载体、画面结构、组织结构等。

虽然二者之间有着很大区别，可他们之间天然的血缘关系，使新闻摄影有可能转变为纪实摄影。因为新闻摄影和纪实摄影中所表现的对象、题材大都是人物。在新闻摄影中人物的作用在于它的时效性，而在纪实摄影中人物的作用在于它的社会价值和历史功效，图2-01、图2-02、图2-12、图2-16。因此人物在纪实摄影中的地位更为重要更为突出。

三、人物在纪实摄影中的重要地位

历史是由一张张生动的面孔组成的，而纪实摄影工作者的使命就是记录这一张张面孔像我拍摄的图2-07、图2-08、图2-10、图2-13。。

还有大家都熟悉的：《漂泊的母亲》1936年多萝西娅·兰格；《泪洒马塞》1941年，佚名；《温斯顿-丘吉尔先生》1945年，尤素福·卡什；《审讯》1941年，亨利·卡蒂埃·布列松。

多萝西娅·兰格的《漂泊的母亲》，就是用纪实手法拍摄的新闻摄影作品，是多萝西娅·兰格1936年拍摄的。当时她作为农业安全管理局的专职摄影师，前去加利福尼亚的一处偏僻山区进行采访调查。偶然在农民工的管地里发现了一位憔悴疲惫的母亲，带着三个幼小的孩童。她们所处的恶劣环境和那张饱经风霜的脸，使兰格的心灵受到了深刻的触动。这位母亲的眼神中并没有消极和绝望，而是期待、是倔强、是做人的尊严。

《漂泊的母亲》初衷就是打算通过照片的方式，让全体美国大众都了解在这个很少有人涉足的地方还存在着这样一些需要关心、爱护、援助的人群，促使政府采取有效措施避免或减少类似悲剧的发生。这幅作品是20世纪最著名的摄影

作品之一。它意味着苦难，揭示了底层民众的艰难处境，以及他们是怎样为了生存而挣扎而奋斗，它也是当时席卷全美经济大萧条的一个真实缩影。

在这样的纪实摄影作品中我们可以看出人物所起的重要作用和地位是不能代替的，作品里的人物都是现场抓拍的，是代表当时人与人，人与环境最真实的反映。

作为一个纪实摄影师，首先应该是一个社会活动家，一个与社会息息相关的社会纪实摄影师。只有这样，所拍摄的作品才具有社会价值，才能更好地体现纪实摄影的魅力。因为社会纪实摄影就是记录下完整真实的社会状态，进而影响社会。

尤素福·卡什的《温斯顿·丘吉尔先生》，亨利·卡蒂埃·布列松的《审讯》，解海龙的《我要上学》（大眼睛），侯登科的《麦客》，我拍摄的图2-07、图2-08、图2-10等，都是突出地表现了人物的特征，并利用这些人物的特征证实了当时这些人物所处的环境，和社会关系等问题。这些人物在作品中都表现出了当时的年代和他们在这个年代中的精神风貌。同时，也影响着各个时期的某些事物的发展和某些社会关系，甚至有些纪实摄影作品推动了当时的社会变革和进程。

由此说明人物在纪实摄影中起了很重要的作用，是任何被摄对象都不可代替的。纪实摄影作为社会的见证者，从一开始就为人类的自身尊严、存在、人性的回归作出不懈的努力。而在这里充当主角的就是人物，如图2-06所示。纪实摄影中的人物为社会发展的历史起到了真正意义上的见证，它记录了人与人之间的关系、人与环境之间的关系，记录了历史。它使公众媒介发达、社会透明度增大。摄影家的地位也由此提升到了一个社会活动家，一个真正的纪实摄影家，这都是人物在纪实摄影中的重要地位所决定的。

纪实摄影不光只记录事件的表层，还记录了人物在当时的一切，人物与环境各个关系和人物对历史的见证事实。因此它的社会价值还表现在其强烈的现实性上。因为纪实摄影是在人物的基础上凝固的瞬间，是代表一个瞬间、一个时期、一个时代的见证，图2-01、图2-09、图2-16就是如此。

而在纪实摄影中，人物理所应当地成了该作品的核心。

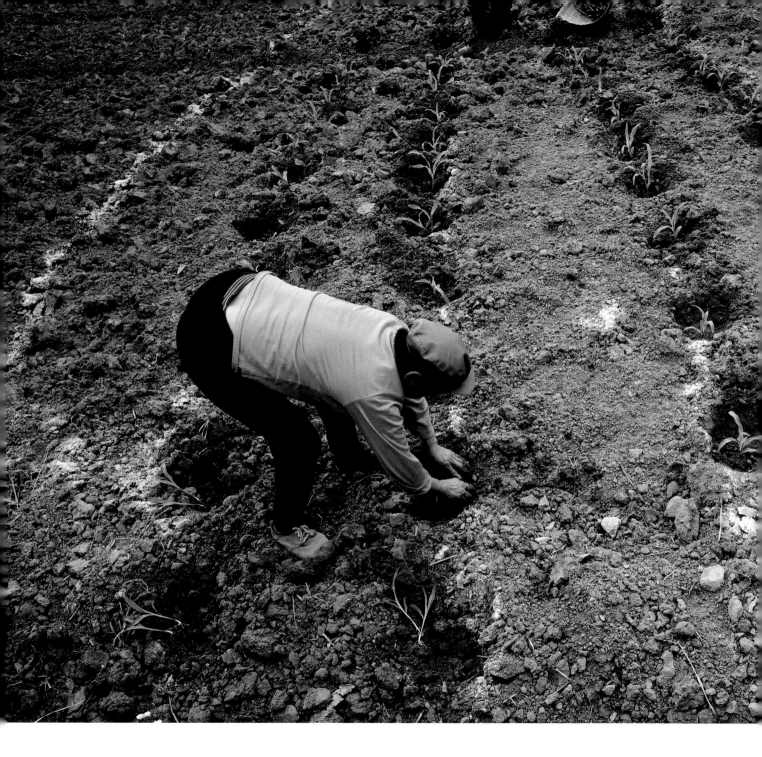

2-01 (2015. 3)

2-02（2018. 12）

2-03（2018. 9）

2-04（2013. 7）

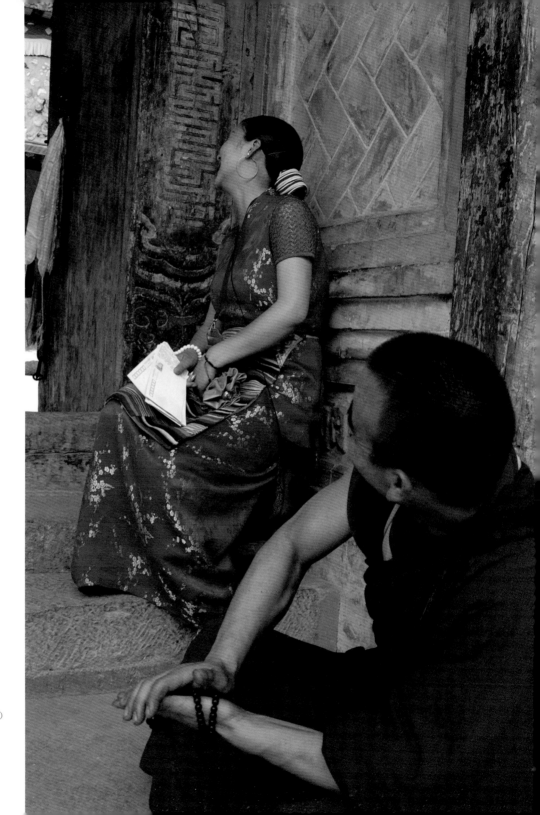

2-05（2005.7）

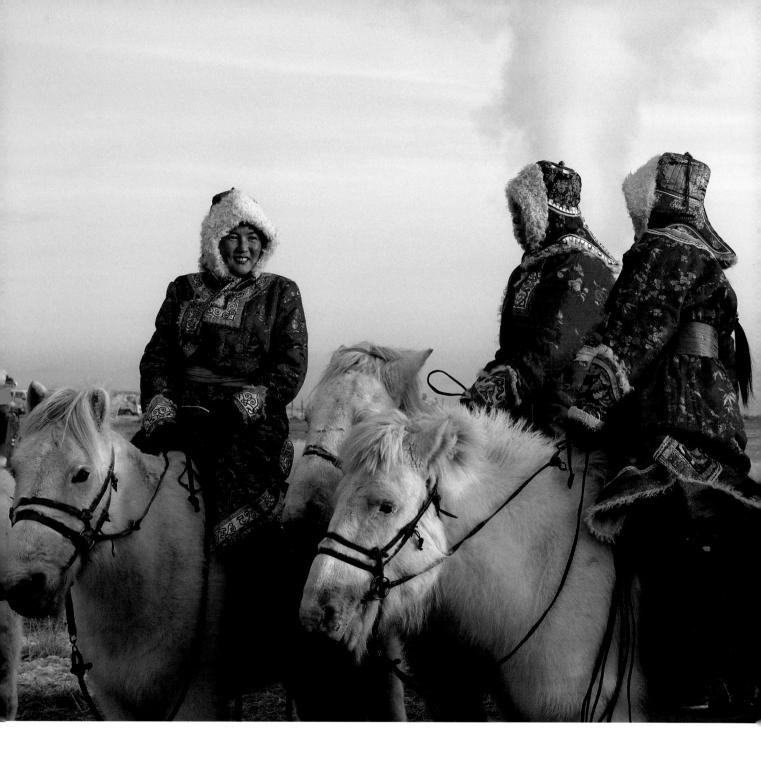

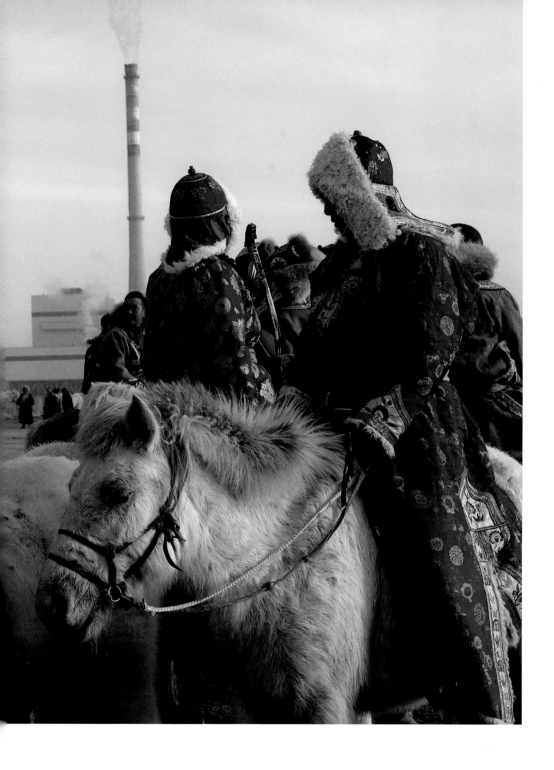

2-06（2017. 1）

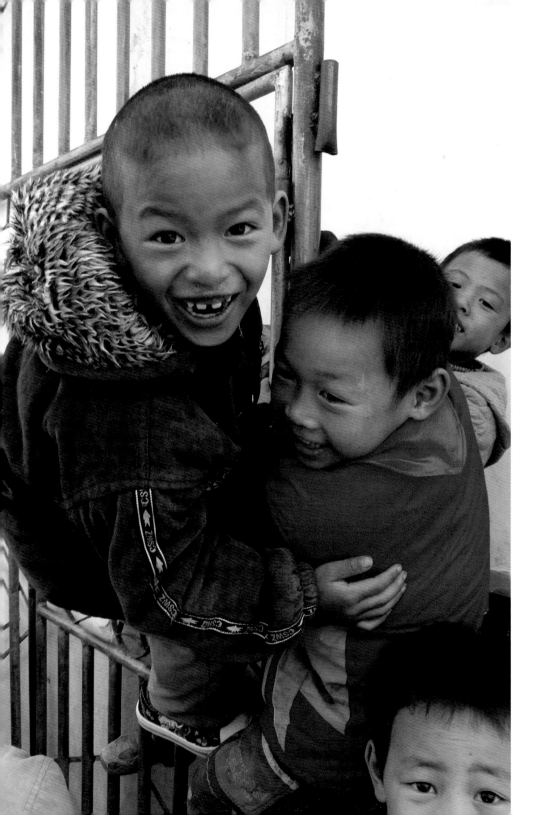

2-07（2009.11）

2-08（2015.5）

2-09（2015. 6）

2-10（2007.2）

2-11（2005.9）

2-12（2016. 10）

2-13（2007. 8）

2-15（2007.5）

2-16（2016. 2）

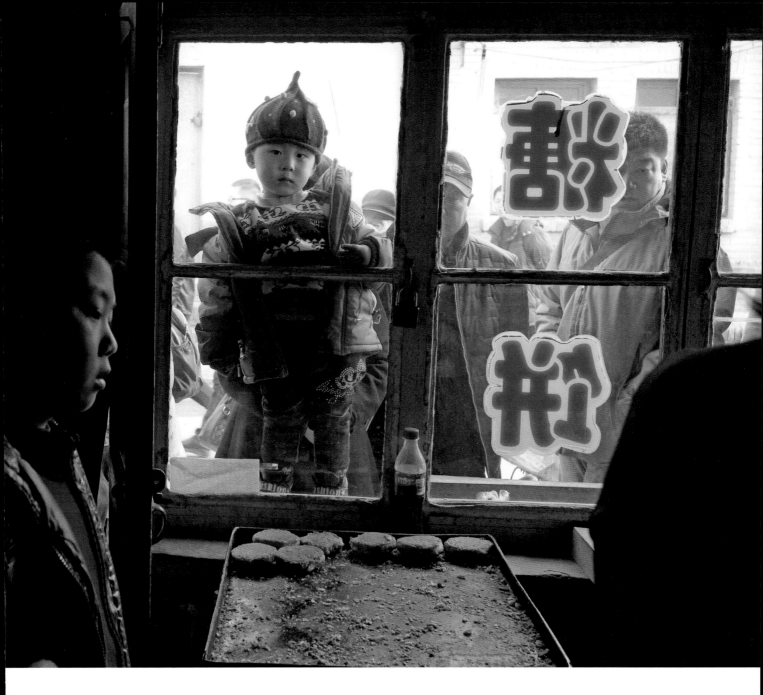

作品

第三章 人像摄影看什么
——摄影之外的摄影

人像摄影看什么——摄影之外的摄影

樊建恩

人像摄影作品是从相机角度看，还是用心灵看，如何看，看见什么，能否看见别人看不见的。

回到初点，摄影的目的是什么，首先考虑的是我们为什么要摄影，摄影的目的和意义究竟是什么。

人像摄影最直观最直接最贴近生活。娱乐、好奇、看热闹、历史记忆、故事等等都可以从拍摄的人物中表现出来。而和人物有关的摄影都是人物摄影，人物摄影包括肖像、人像、环境人像、纪实人物、新闻人物等。

有些人物摄影作品就是留存记忆留存影像而已，如纪念照，到此一游等。有些人物摄影作品可以代表一个时期、一个事件、一代人，因为从这个人物摄影作品中可以读出其背后的故事和承载的使命。

这就是摄影之外的摄影，也就是图片信息之外的信息。在每次的创作中，我一直秉承我的老师北京电影学院唐东平教授的教诲："摄影，远在摄影之外！"

明确目的后就是选择拍摄方向了，摄影自1839年诞生至今已有183年（到2022年）历史了。摄影的功效和拍摄内容拍摄种类，也发生着巨大变革。随着时间推移目前已是全民摄影了，包括手机摄影，一样可以享受到摄影带来的愉悦。

无论是手机拍摄还是相机拍摄，其目的是为了玩，为了自己开心，为了满足自己的好奇心，发个朋友圈等等。这是现在大部分人的快乐摄影，也是一种目的。怕就怕没有明确自己的定位，盲目凑热闹，一味地跟风。

如今给人拍摄照片，在生活中是随时随地可以做到的。人像摄影、人物摄影、环境人像摄影、新闻人物摄影。主体都是人，但概念和内容是不同的。其中环境人像，又分人物环境人

像、时尚人物环境人像。是环境与人组合后通过摄影者的辨识，用摄影器材拍摄成的图片，比单纯的拍摄人像写真大头像之类的"糖水片"难度大得多。人物与环境的融合度，人物服装造型和环境色调的关联度、对比度，天空的明暗度以及房屋建筑花草树木等，都是需要考虑的元素。当然"景美人也美"的环境人像作品，是最高的追求，可想拍出这样的效果其实并不容易。

那么环境人像摄影中的意境就很重要了，人与环境，并不是单纯地给人物拍摄特写，选择环境和选择人物同样重要，有时要超过人物。前提是环境和人物哪个是主要表现的，人物和环境的主次要分清楚。

主体明确后，人物的位置是讲究的，同一个场景下，人物所处的位置不同，其表现的内容含义也不同，以及服饰、表情、身姿、妆面等对作品内容都有影响，甚至是两个对立的概念。

在选择环境与人物位置时不能犹豫，可能瞬间划过的思维念头就是人物的表现形式，结合方式可能不太妥当，但表现力度可能很强，视觉冲击力可能就有了。

比如我拍摄的《牛与主人》川西北这个藏族女孩，就是我在采访拍摄别人时观察到的周边环境，看到远处圈牛的人物背景，瞬息之间找到了人与环境的最佳结合点。和同事采访完管理人员后，我马上提出要给她拍一张照片的请求，因为她是藏族，要尊重民族信仰征求同意后才能拍摄，管理人员通过沟通后说她不愿意拍，她听不懂汉话。当时天空晴朗，云的走势也好，且牛都在栅栏里，画面就在我脑子里，我还是坚持与她的同伴（会汉语的邻居）沟通了一下，说给她们两人在牛圈边拍张合影，她翻译了我的话后同意拍合影，我把两人安排在我需要的位置站一起拍了一张合影，示意每人单独拍一张，会说汉语的邻居听懂了先离

开，我抓住机会连拍了两张，便得到了这幅《牛与主人》图。当然给邻居女孩也拍了一张，而《牛与主人》的主人这种含蓄腼腆的表情已经超越了专业模特所能表现的了，且只有这一张。牛怕生人，在拍摄合影时牛全跑到栅栏的另一端去了，因无法用语言沟通，不能让主人挪动位置，索性就这样只带着栅栏拍了，不然一张也拍不到，我还是起名为《牛与主人》。

环境人像除了要服从于肖像摄影的一般规律之外，还要尊重环境因素生活环境、工作环境、自然环境等。将人物特征与环境结合起来，人物与环境的比例再小，也能给受众留出想象的空间，这个空间远远大于给所拍人物的位置。

《楼兰织女》《白桦林的故事》《小息》《苹果女郎》这几幅，是几个人同时拍，多的是10个人。拍出的效果肯定会有类同的，同一个场景同一个时间，怎

么样才能有区别，拍出和别人不同的有信息量的片子，这是我在现场要考虑的问题。观察好其他人相机位置后，我利用光影、构图、表情等，眼疾手快地抓取到了这几幅和别人不同的照片。

眼力和手力，是多人同时拍摄同一目标时体现的功底。

环境人像中的想象空间还有背景的处理方式，不同的处理方式会有不同的概念。背景可分为"具象背景""抽象背景""半具象半抽象背景"。抽象并不是简单的虚化，是理念的表达，不同的摄影者表达的方式也不同。我的观点是在环境人像中不能一味地追求虚化背景，不然就和人像摄影类同了。能在清晰的背景中凸出主体人物才是高标准的体现，或者在无法虚化背景时，采用什么方式方法拍出满意的作品。

《躲避疫情》就是答案，这个场景处在闹市景区，身边人挨人，根本不可能用相应焦段的镜头虚化背景，还不如把背景拍摄清楚的好，利用两个对比色的特点进行构图，虽然补色面积很小，但在引导线的交叉点上很突出很明显。而《迈向新时代》如果把列车虚化掉，那这张照片就会缺失众多信息，且是主要信息，虽然主体是人物，但背景的列车才是这幅照片真正的信息。

在任何作品中越简单的越难，摄影也不例外。环境人像摄影，人与环境两者之间，不是单纯地给人物拍照，还要顾及环境、色彩、光影等。从技术上看，好像是镜头使用的引导，实际上是要从整个画面看，让环境按照摄影师的意愿呈现才是真正的引导。

《围墙外的云》这幅作品就属于极简画面，空旷开阔的场景，四周全是围墙，但背景不能虚化，如果虚化了，就是一片白色带有一点蓝色而已，无法辨认出蓝色是什么了，那就不是环境人像了。这就是为什么越简单的环境越难拍，环境背景简单化了，引导受众的想象，传递信息的内容就要依靠人物的表情及视线来表达了，这就是利用人物传递的信息引导读者观察环境。

《沙漠玉女》当别人都拍人物正面时，我却拍了背面，传递出的信息也就不会和拍正面的信息类同了。人物的视线对着的是远处的沙漠，而我在拍摄时有意压暗了黄色的沙丘，视线就会随着明暗关系折射回到人物身上，好奇心就会更多地去想象这个看不见面部的人物了。

任何作品的好坏都是信息量通过停留在大脑里的时间长短分辨出来的。

还有个焦点就是人物（模特）是关键，如果你的人物作品是独有的风格，那所谓的好模特也就不再是一个需要解决的难题了。所以作品的立足之

本是风格。

这一章节里的作品人物，有专业模特专业演员，更多的是本区域管理人员或者本区域的普通员工。《大红灯笼高高挂》《古堡质女》《马鞍传奇》她们就是景区讲解员、景区管理员、地区行政人员。

《黑龙江边看日落》是被摄者的敬业精神打动了我，才拍成的素模作品。当时我们十多个人，15点40分左右赶到黑龙江边时，太阳已经落山，马山就天黑了，这时气温是零下二十多度，非常冷。开始我就没打算下车，在同行的邀请下，下车拍张到此一游纪念照。被摄人物是阿木尔林业局电视台的一名普通职工，我拍了一张正面照后请求她能侧转一点身体不，她回答"可以，就是坚持不了几分钟，我有腰椎间盘突出"，当时我第一反应就是快拍，因为我了解腰椎间盘突出。于是我拍了两张说可以了，

而她还在坚持，我就观察了一下周边，带进来一棵树，瞬间有了宽幅构图的想法，又拍了两张，而这正是第四张的完成图。如果不是她的敬业精神我是不可能有这张作品的。

有时作品是找上门的，《紫禁城新人》《深宫的天空》《紫禁城轶事》就是如此。对方看见我拿着相机，请求我给他们拍张照片，我按照常规视角拍一张后，再按照我认为好的角度拍一张。紫禁城红衣图没拍人物面部，是因为人物年纪比较大，我也不想做后期处理，便拍成了这两幅中国现代大妈的新形象。回看成片后，我便征得人物图片的使用意见。

如果说还有最简单的方法，让自己拍摄的照片区别于同行者的话，那就是全景各方位的拍摄。

当多人同时在一场景区域拍摄同一被摄人物时，在别人找站位找角度等光线时抢先拍几张，等别人拍完了认为比较满意，收机器准备离开时你再补拍几张（一般情况被摄人物看到还有相机对着他们，都会坚持几分钟的，但时间不会长，摄影者要抓住机会），还有也是最简单的笨办法可以让你的作品信息量比别人更多。如《楼兰琴声A》《楼兰琴声B》《助手》。我相信大家看了《助手》后，目光停留的位置一定在助手的手部动作这里，最终还会回到画左的主人物脸部，助手只是反向作用的引导者。《楼兰琴声A》一定会停留在这个双手撑开的像做广播体操的人物身上，而《楼兰琴声B》是大家都能看到的最终作品。

不管采取什么方式拍摄环境人像，只要能创造 "带人入景" 的效果，即人物要与背景产生连带关系，产生共同信息或者互补信息，以及图片之外的信息，那这张照片就成功了。

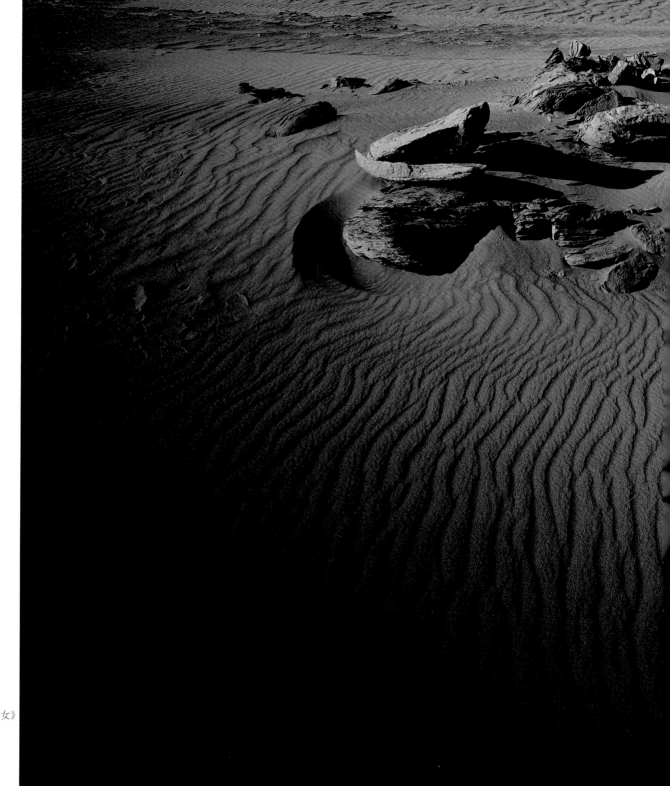

3-01.
《楼兰织女》

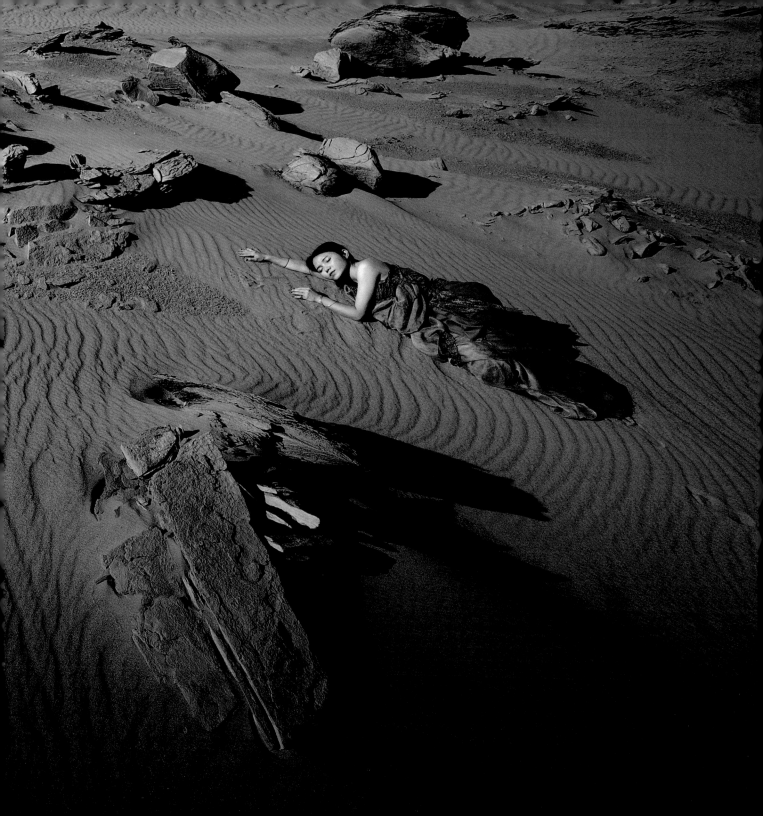

3-02. 《迈向新时代》

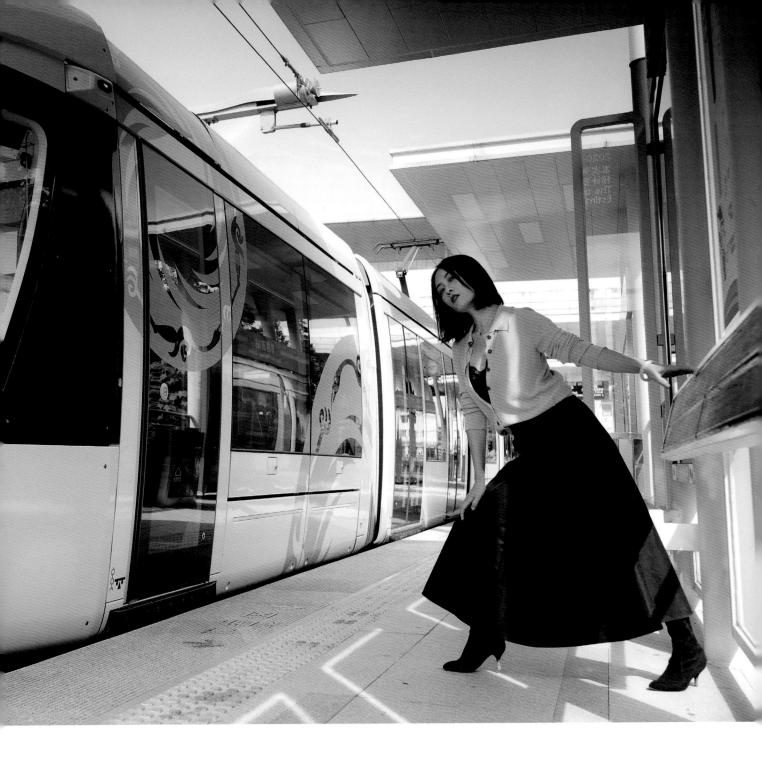

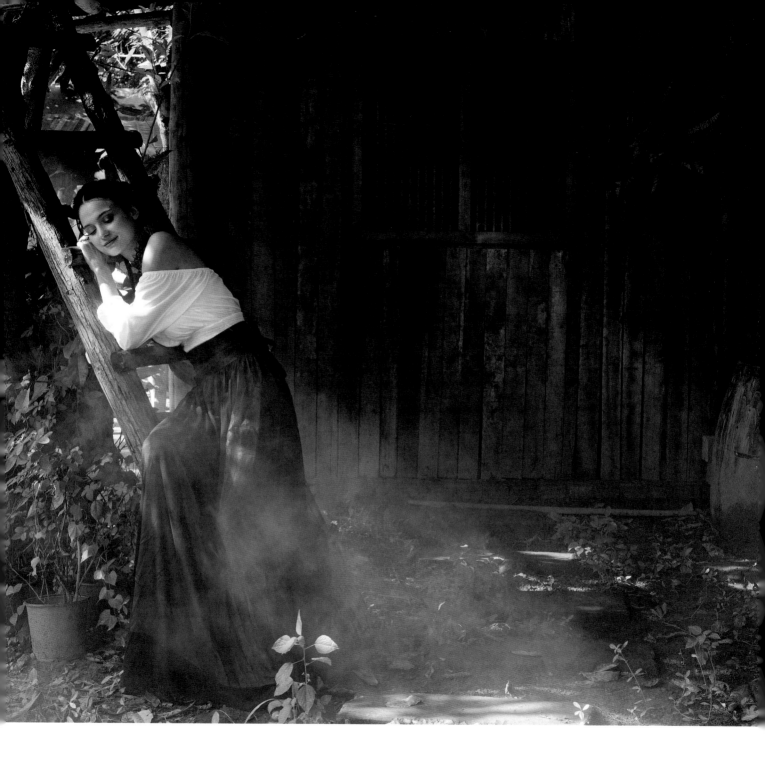

3-03. 《小息》

3-04.《祈福》

3-05.《听聊斋》

3-06. 《古宅生机》

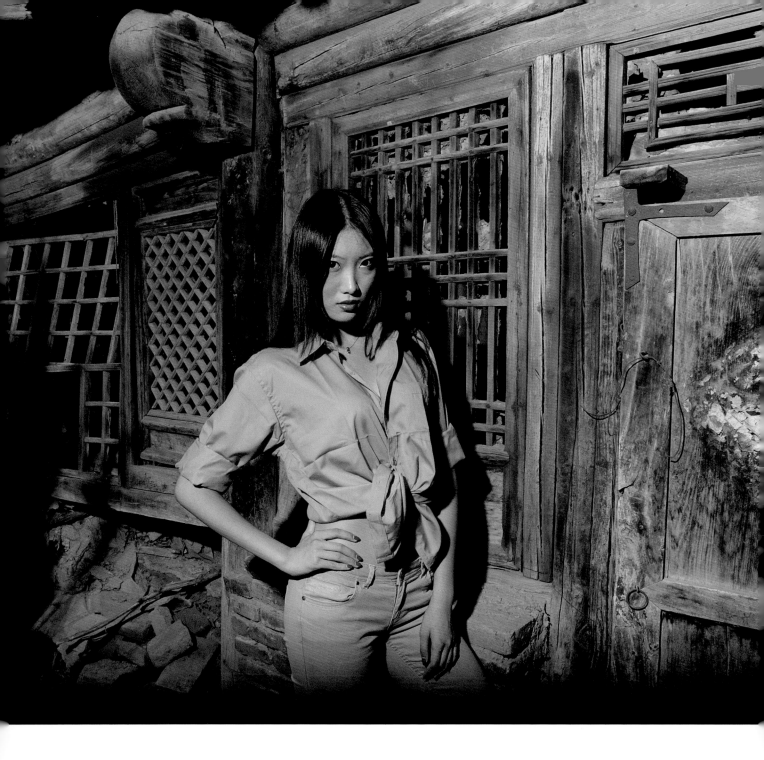

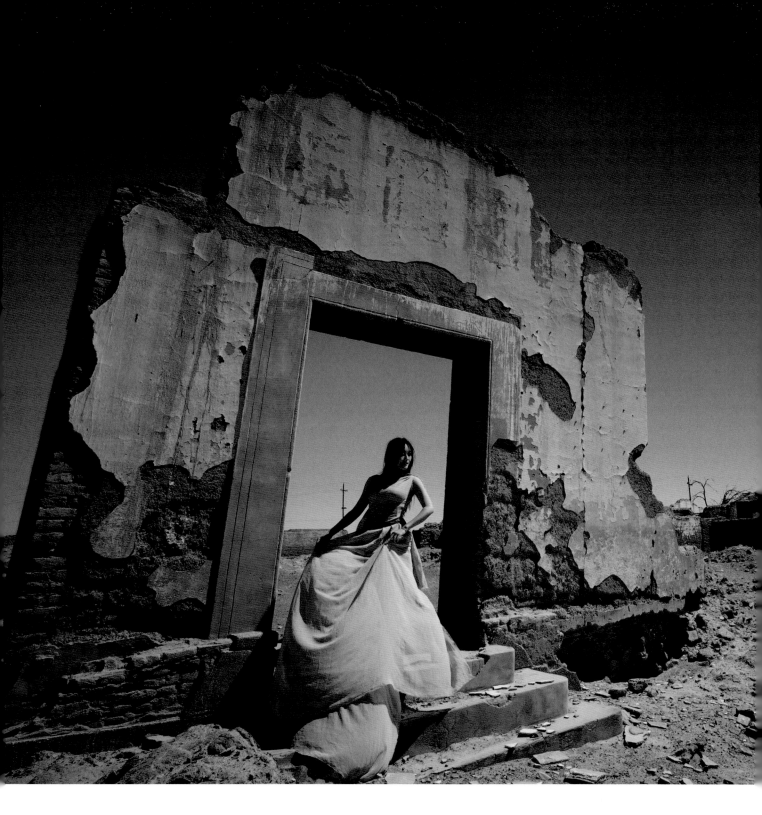

3-07. 《昔日盛事》

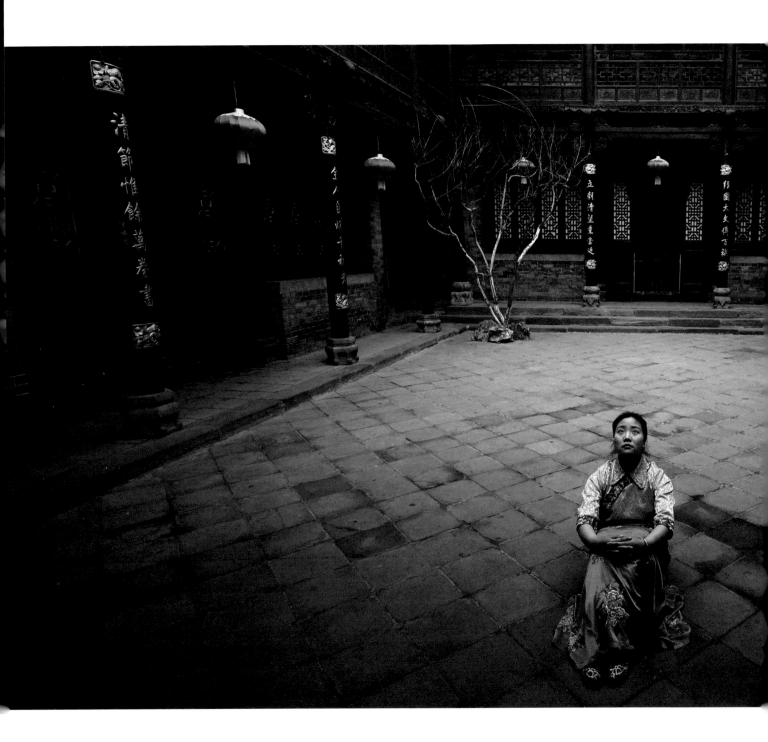

3-08.《大红灯笼高高挂》

3-09. 《牛与主人》

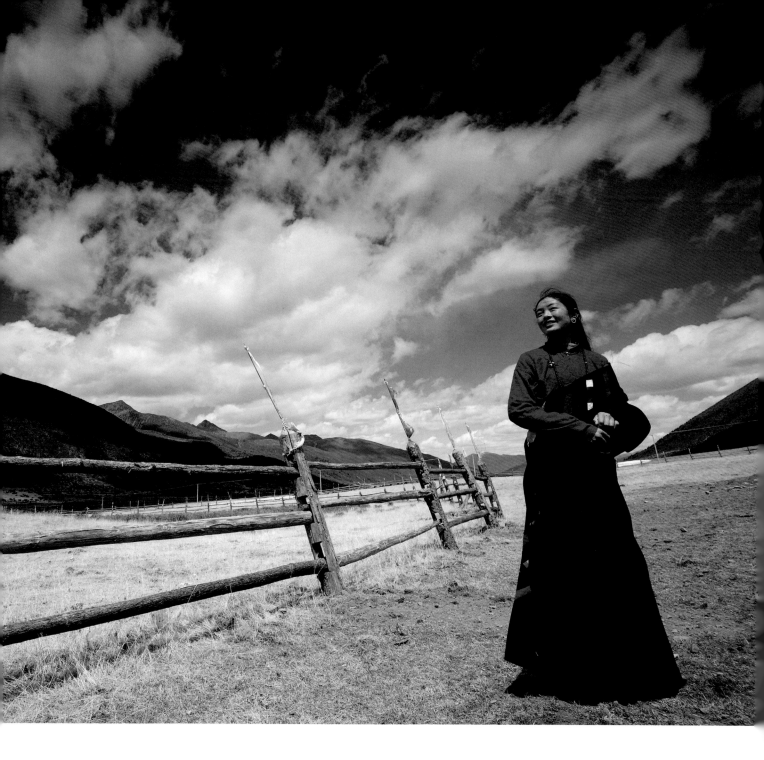

3-10.
《罗布泊之海》
2019.5.21

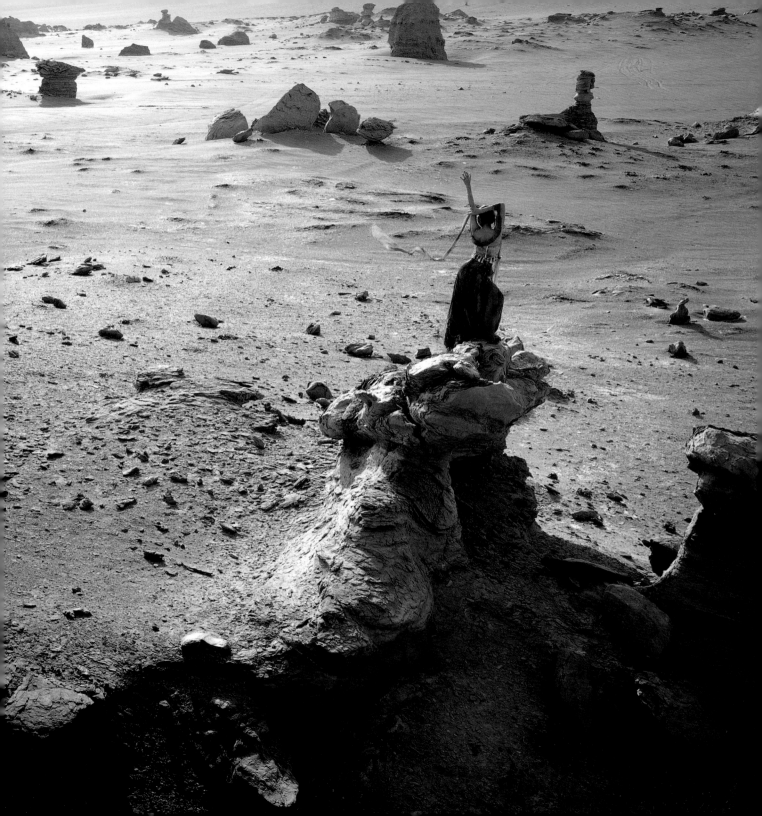

3-11.《无人区的太阳》

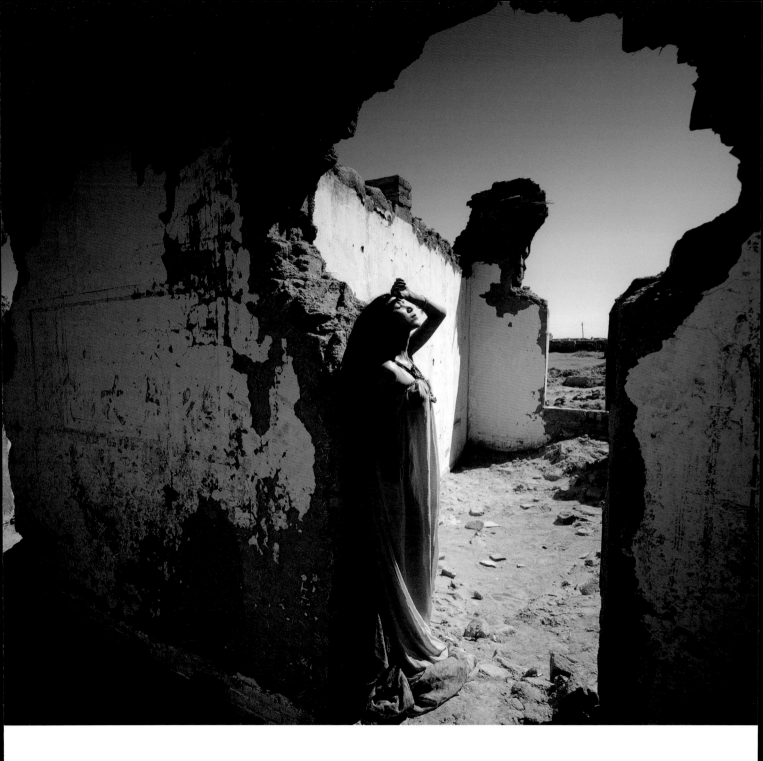

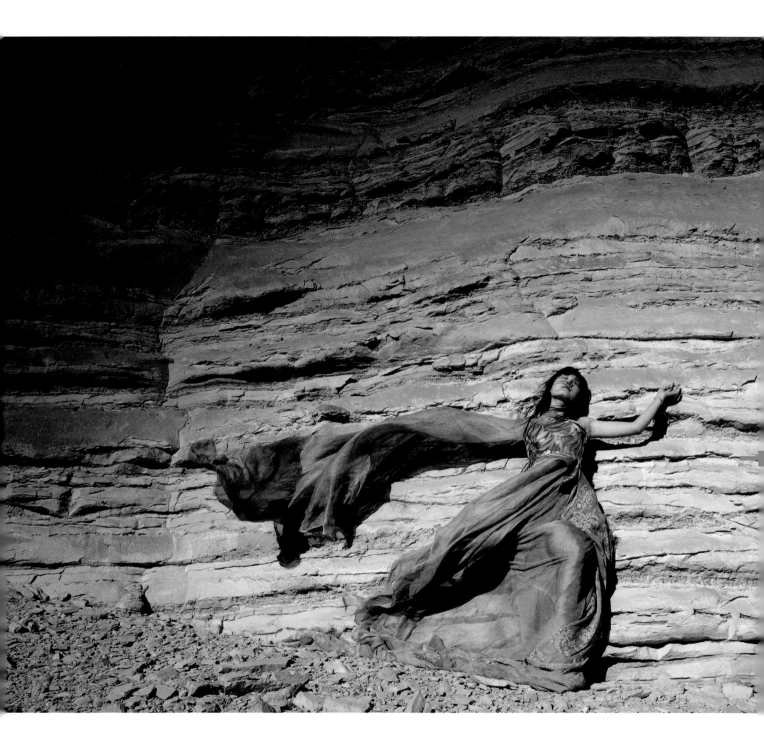

3-12.《风过楼兰》2019.5.18

3-13. 《沙漠玉女》2019. 5. 21

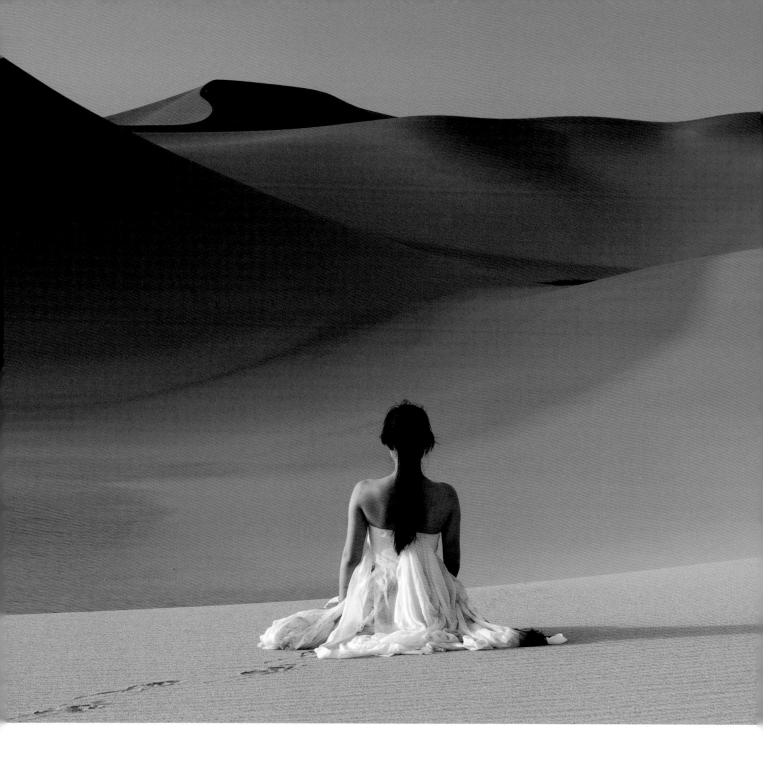

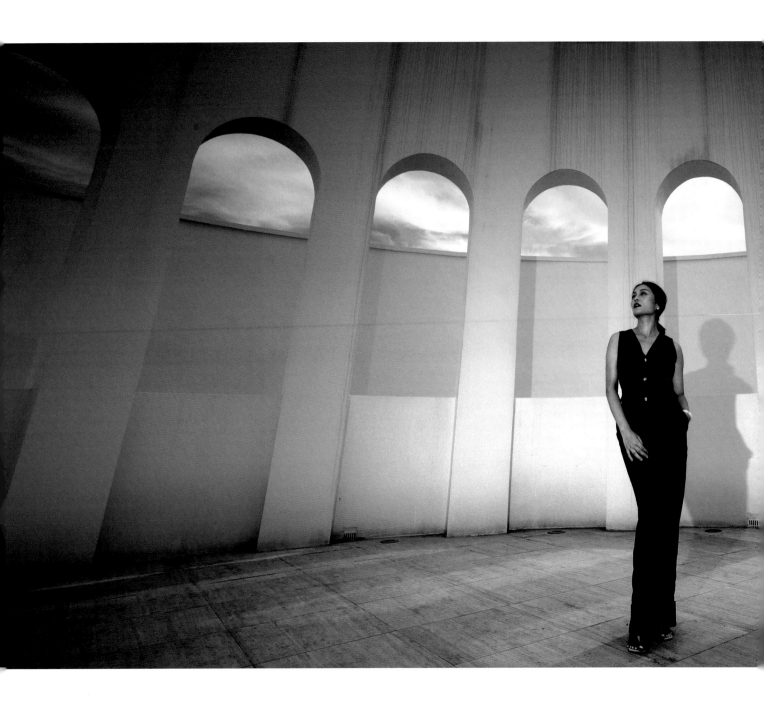

3-14. 《围墙外的云》

3-15.《光映陶女》

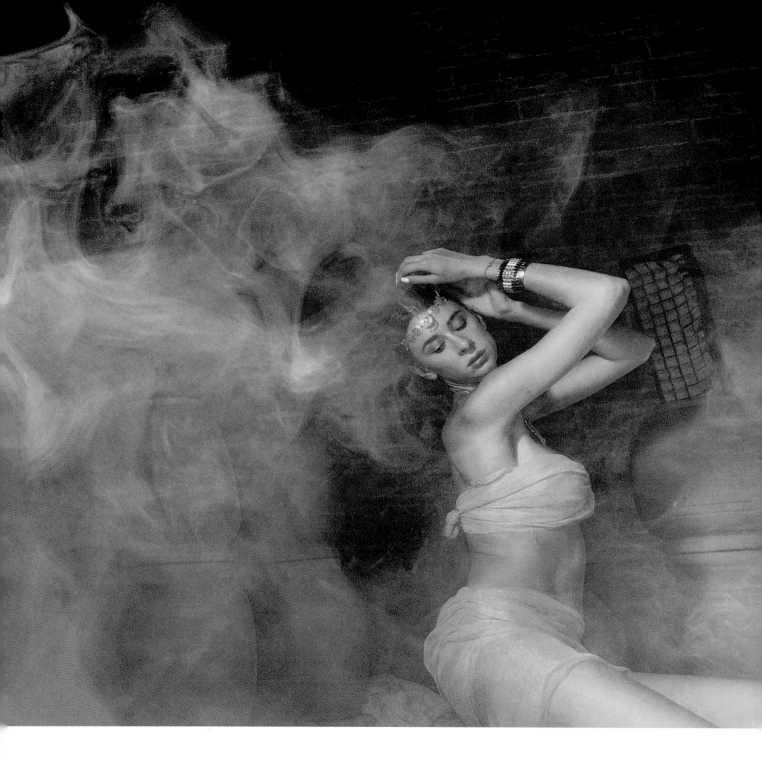

3-16.《校园映像》

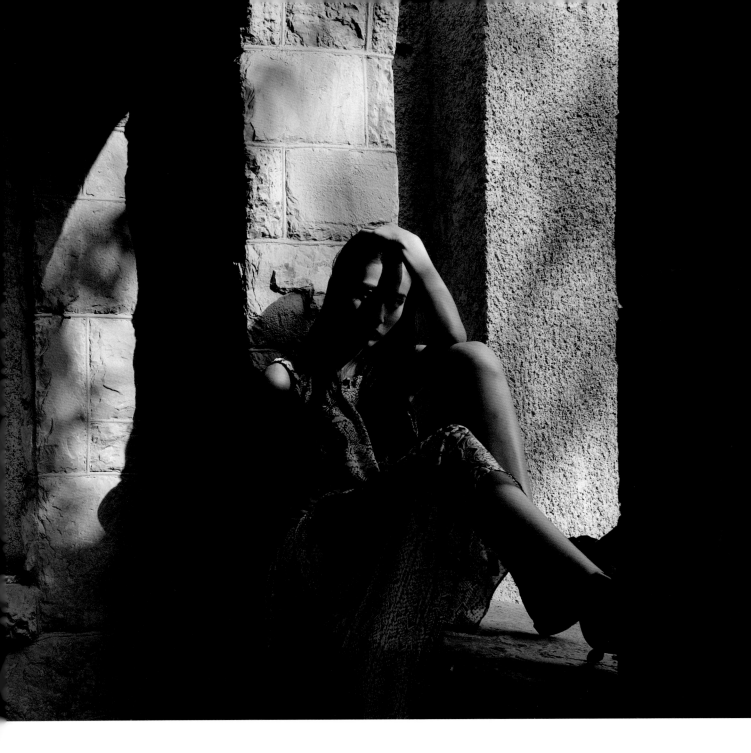

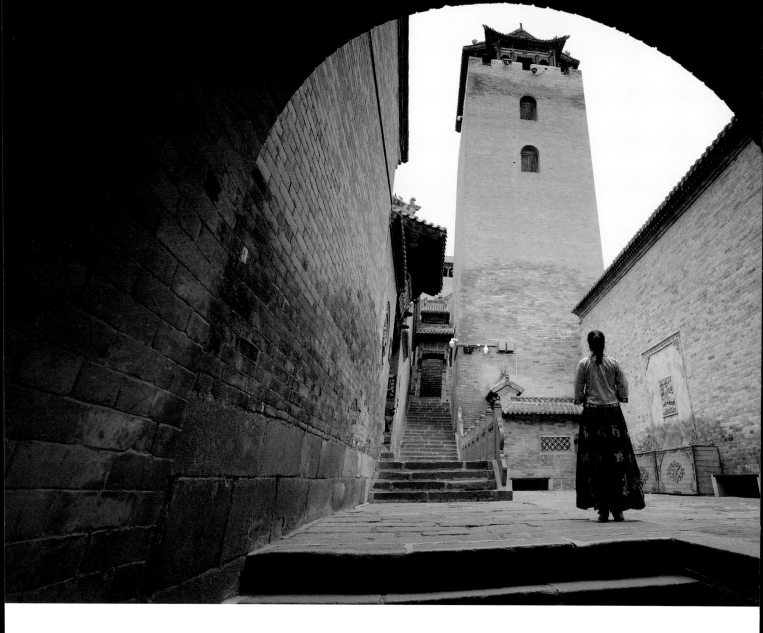

3-17. 《深宅碉楼与女主》

3-18.《古堡质女》

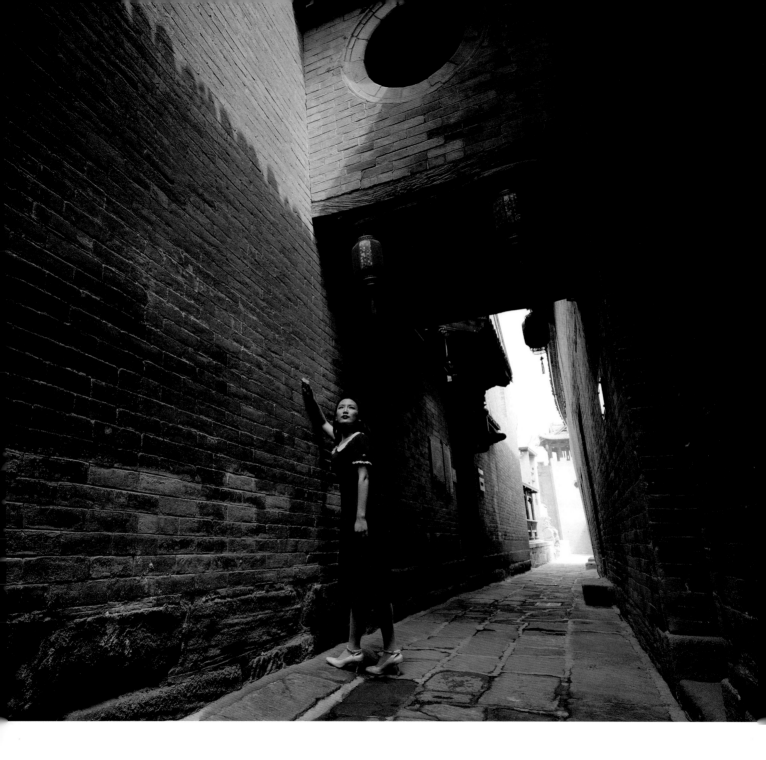

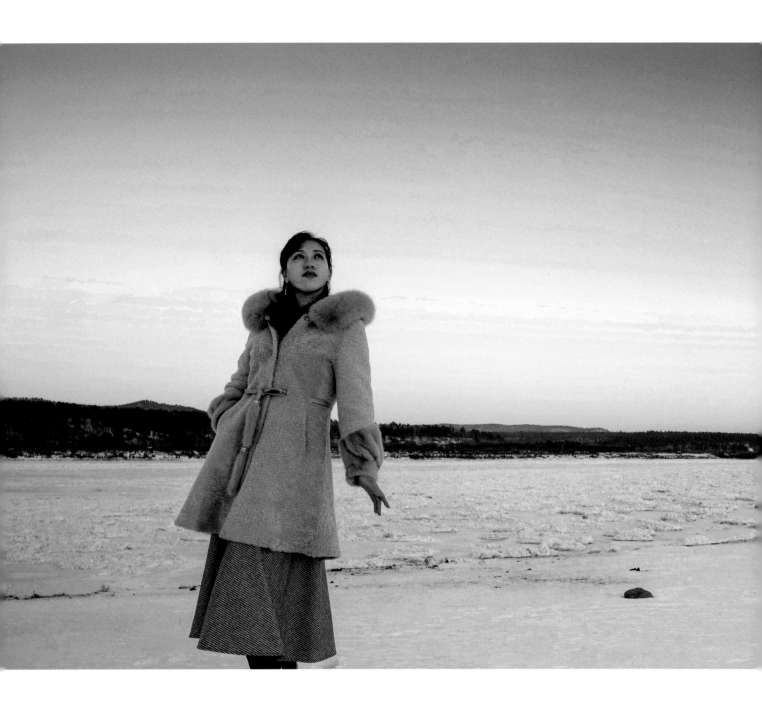

3-19.《黑龙江边看落日》

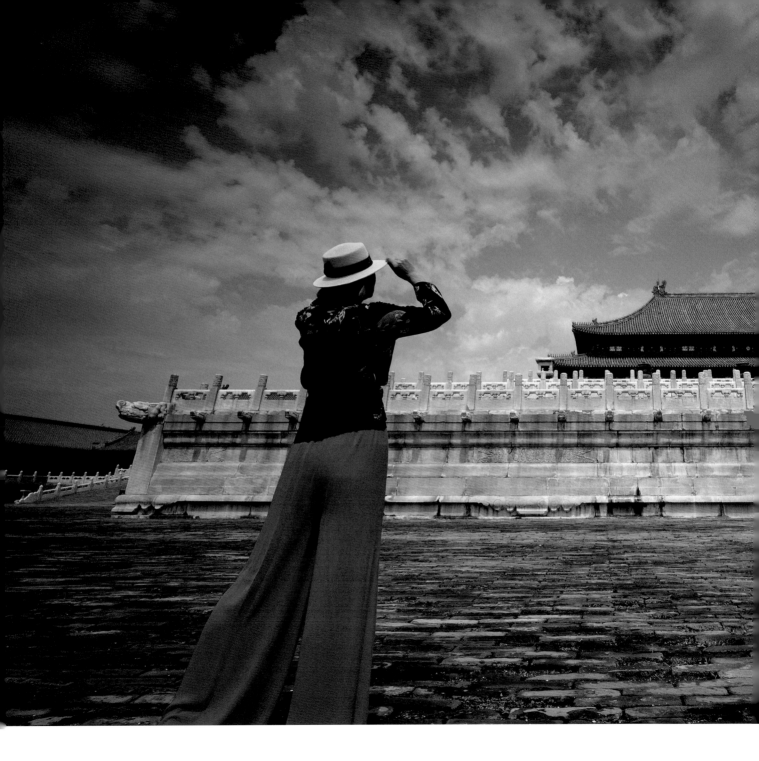

3-20.《紫禁城新人》

3-21. 《深宫的天空》

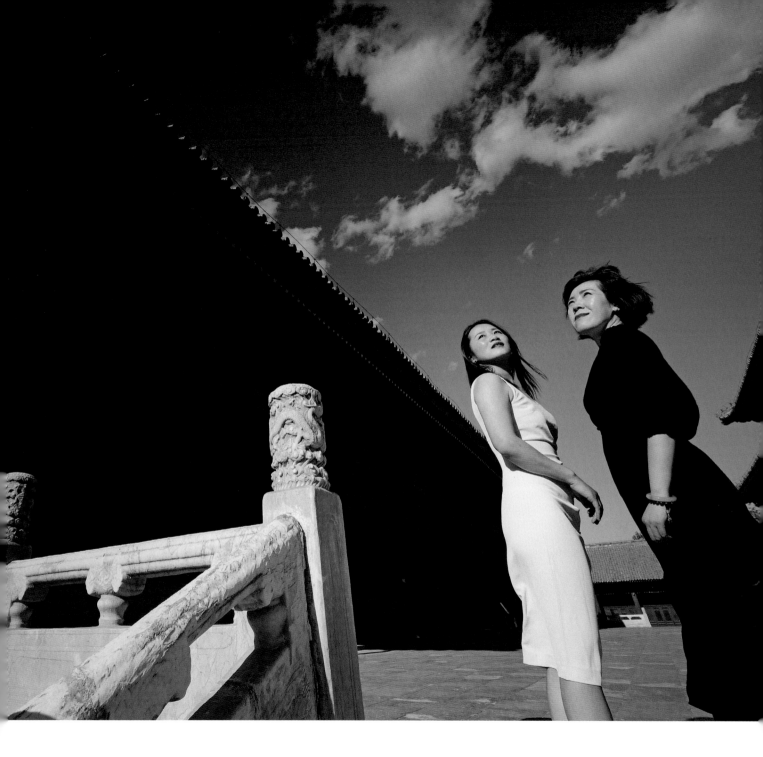

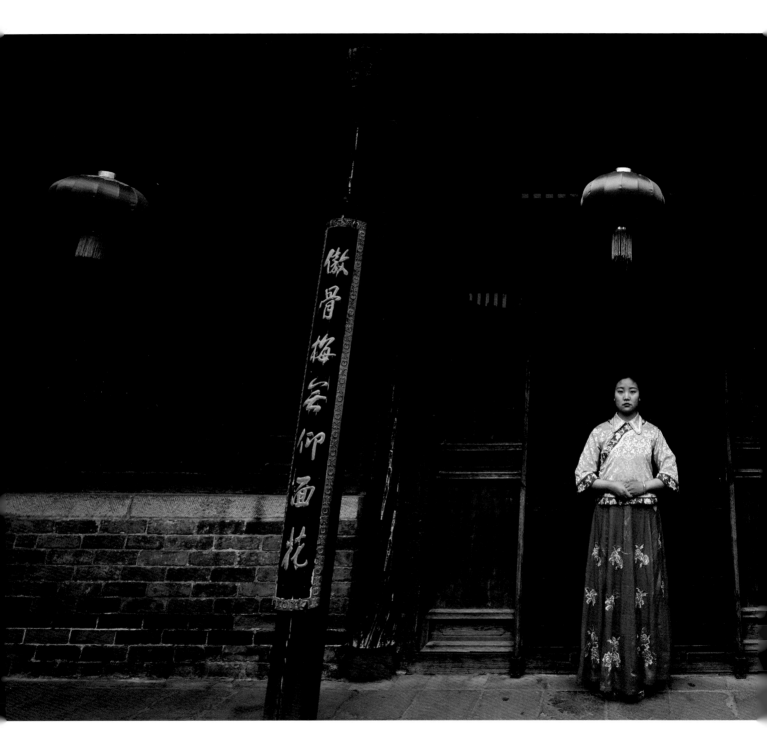

3-22.《后宅》

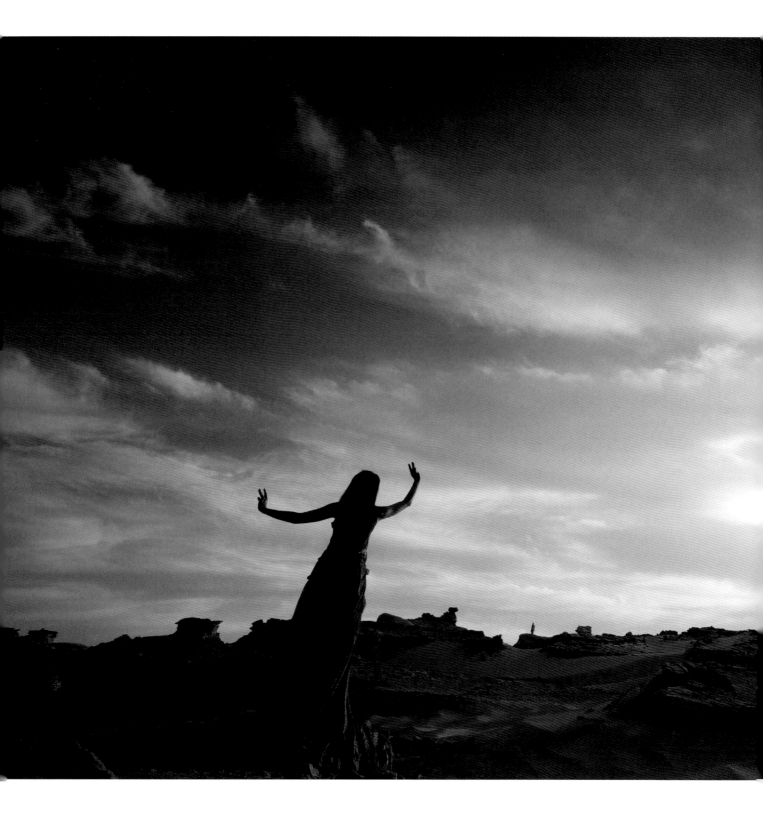

3-23.《楼兰古城的太阳》

3-24. 《白桦林的故事》

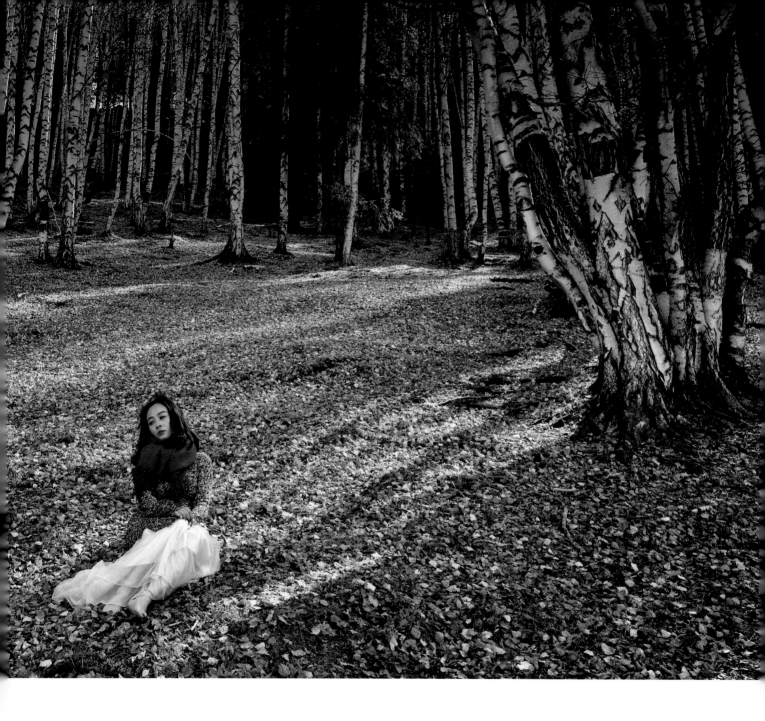

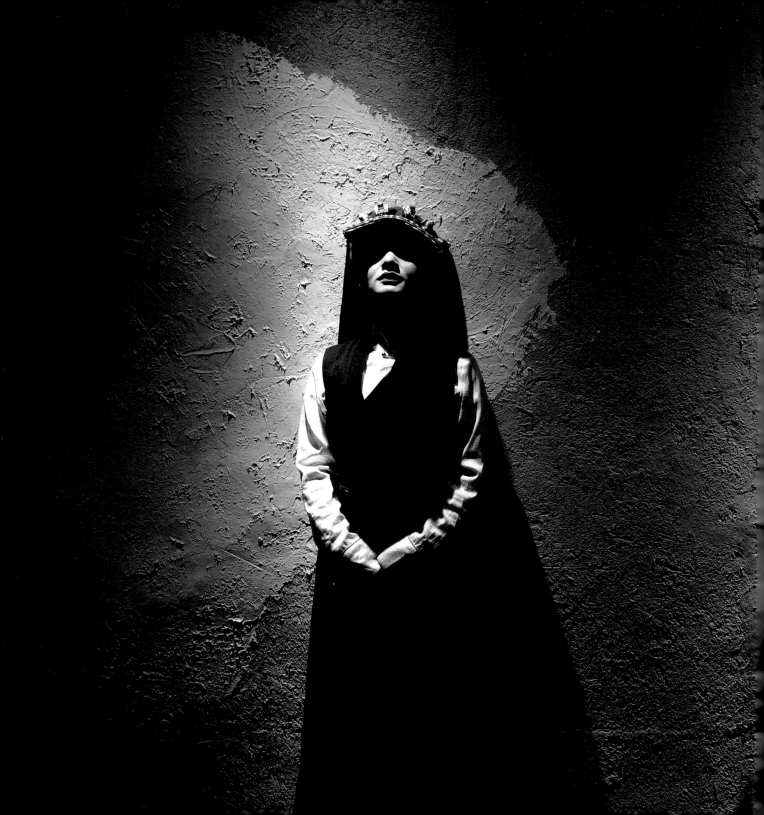

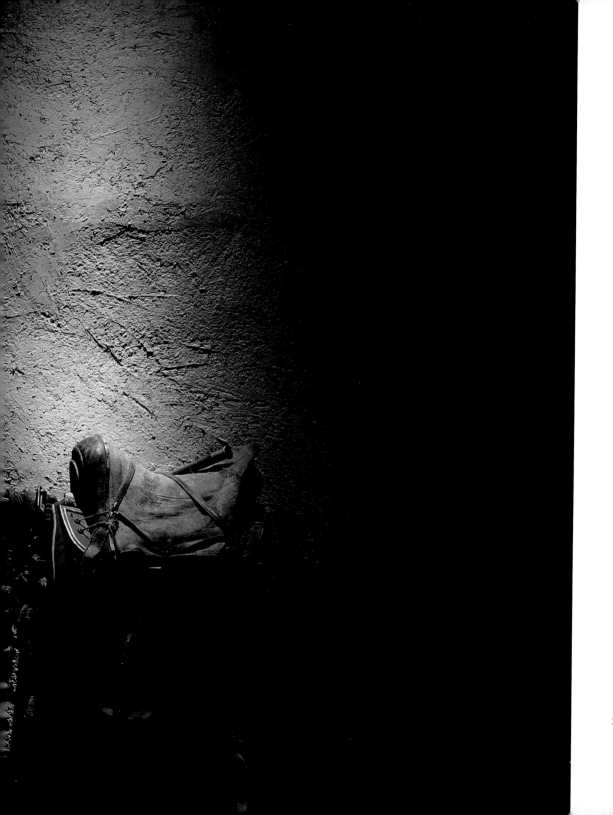

3-25. 《马鞍传奇》

3-26. 《古宅-红衣女》

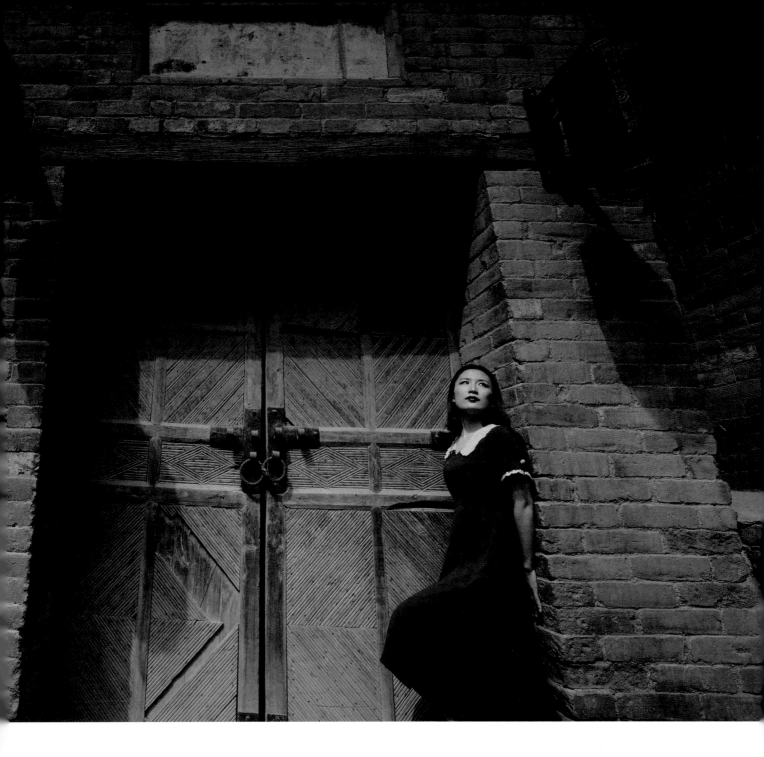

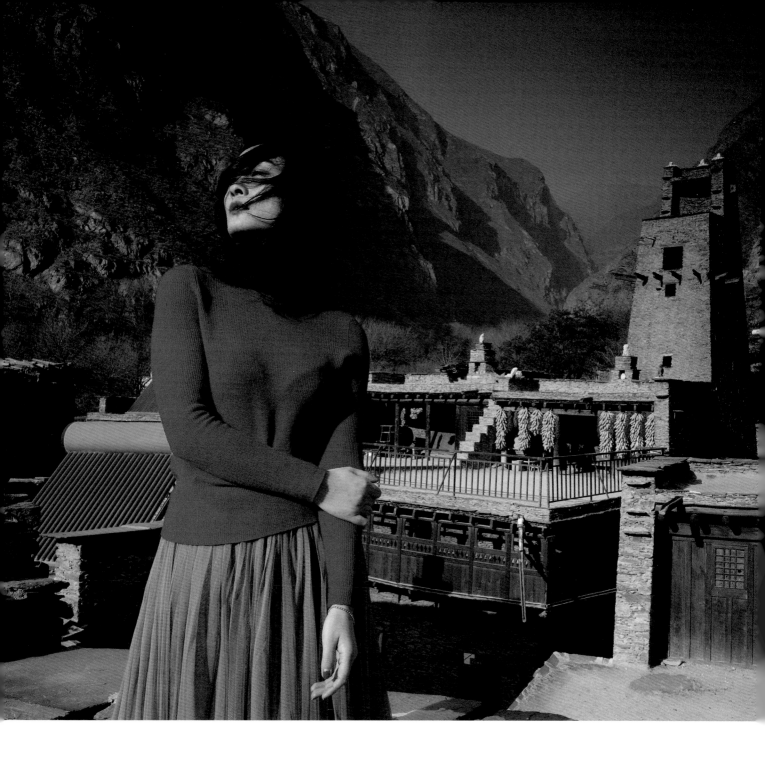

3-27.《碉楼主人》

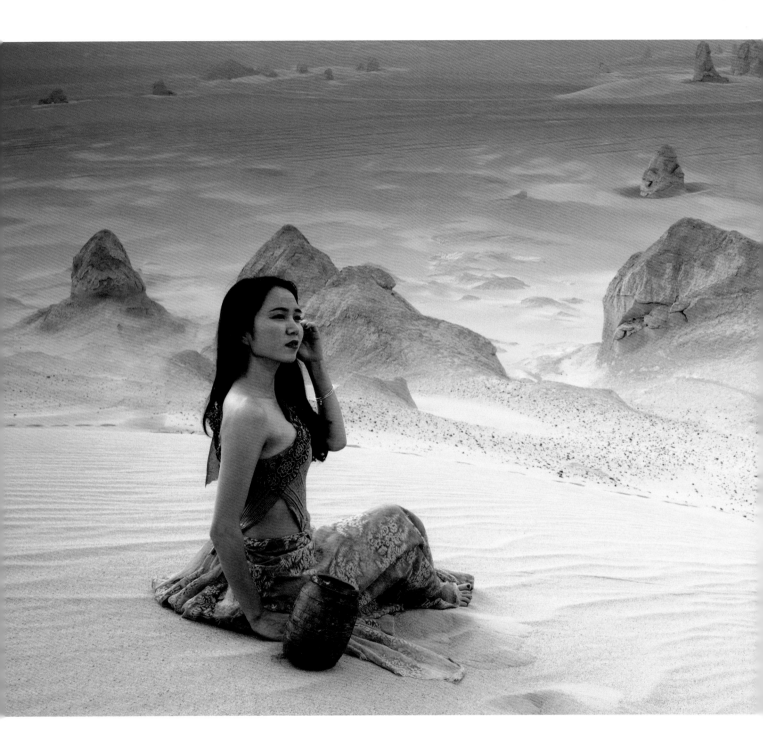

3-28. 《罗布泊玉女》（2019.5.22）

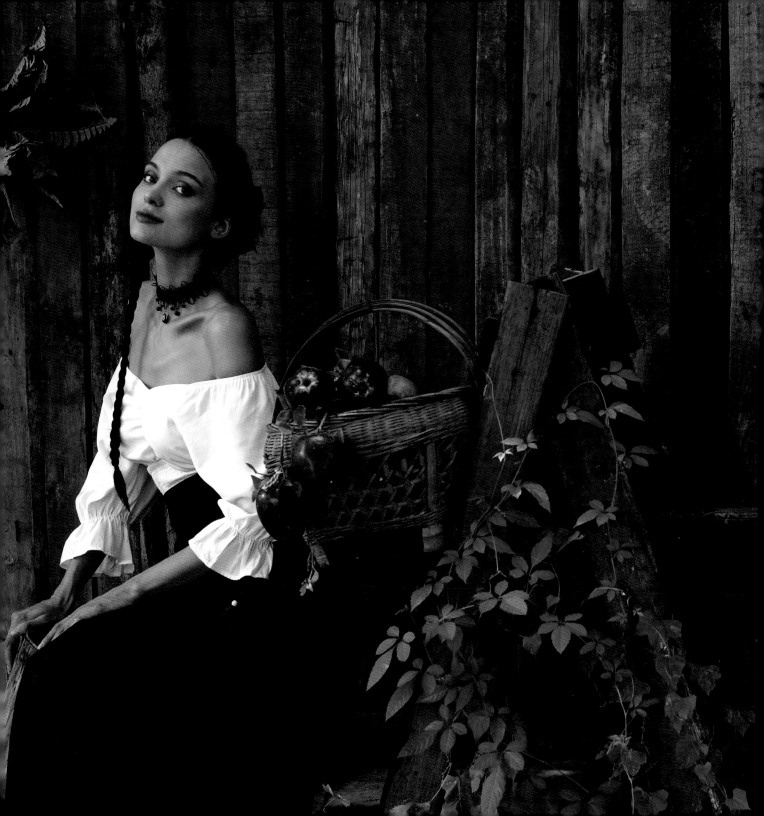

3-29.《苹果女郎》

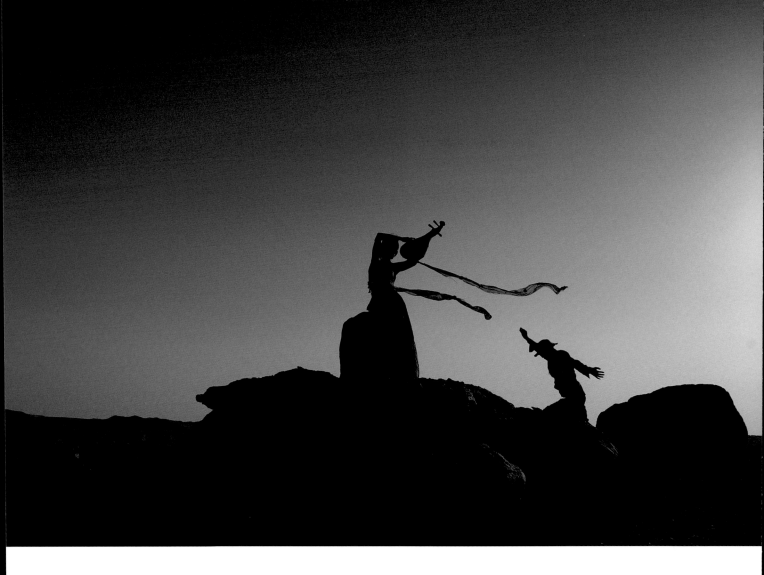

3-30A. 《楼兰琴声》

3-30B.《楼兰琴声》

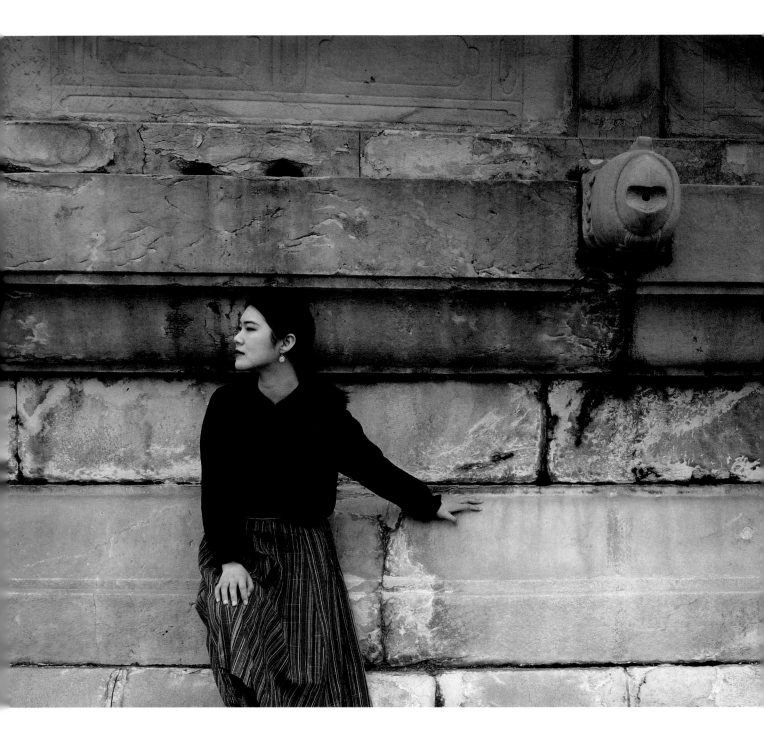

3-31. 《神坛记忆》

3-32. 《晨起打水的贵妇》

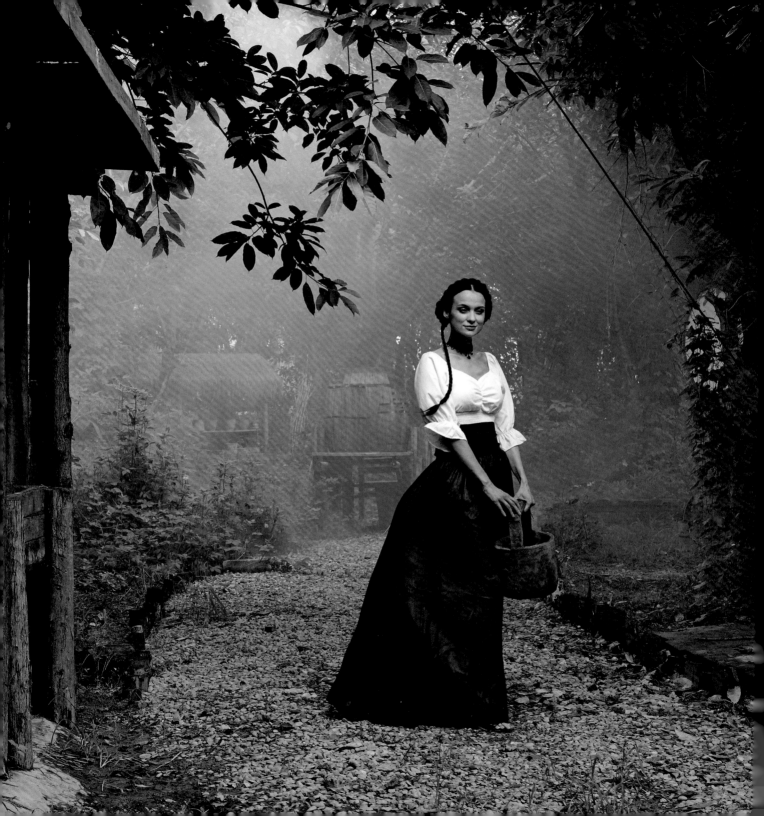

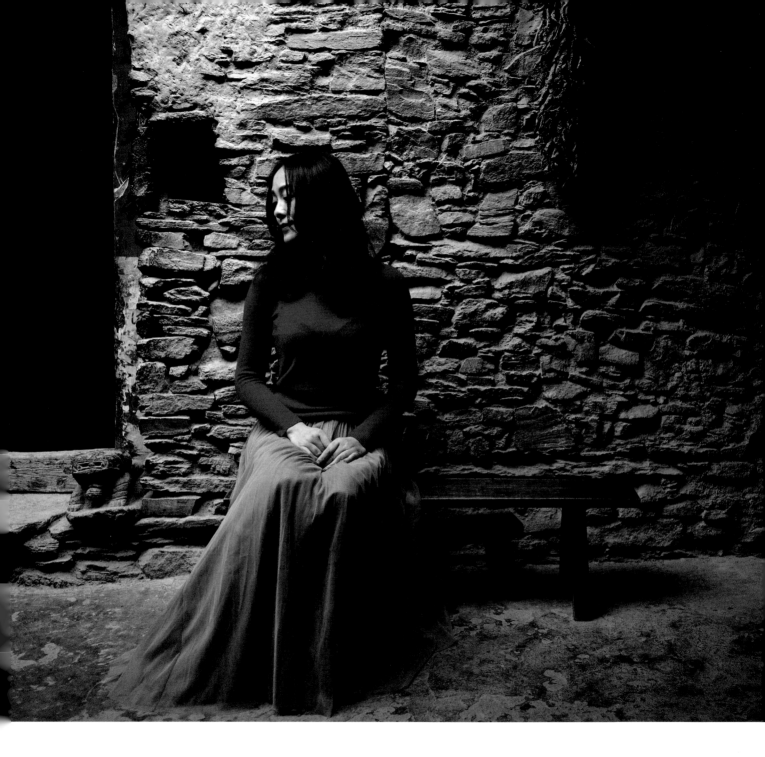

3-33.《质女》

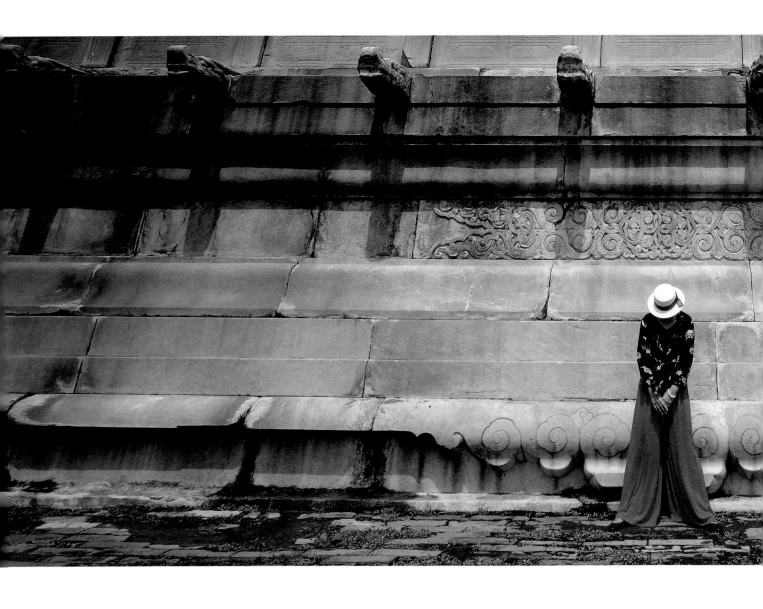

3-34. 《紫禁城轶事》

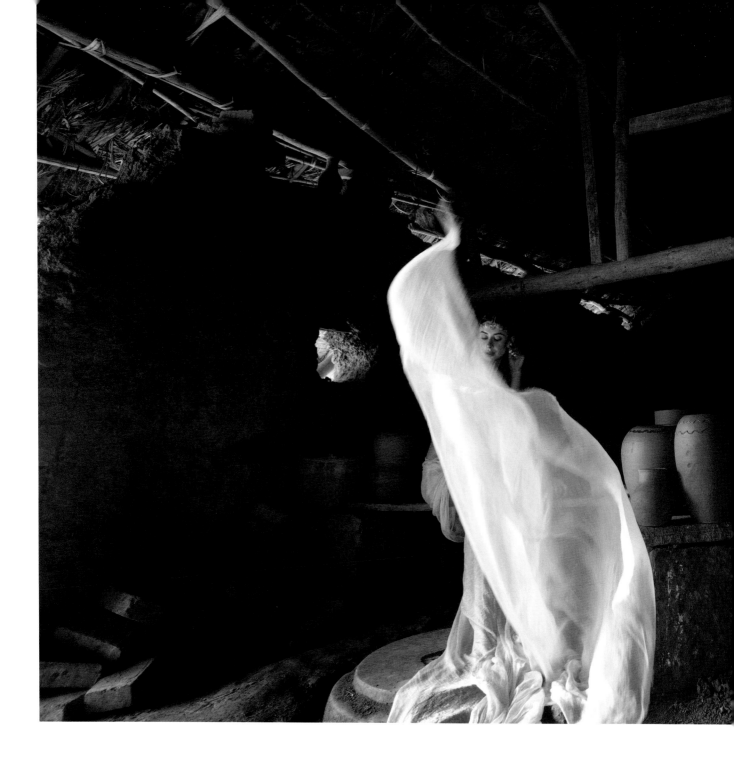

3-35.《助手》

3-36.《三亚湾舞者》

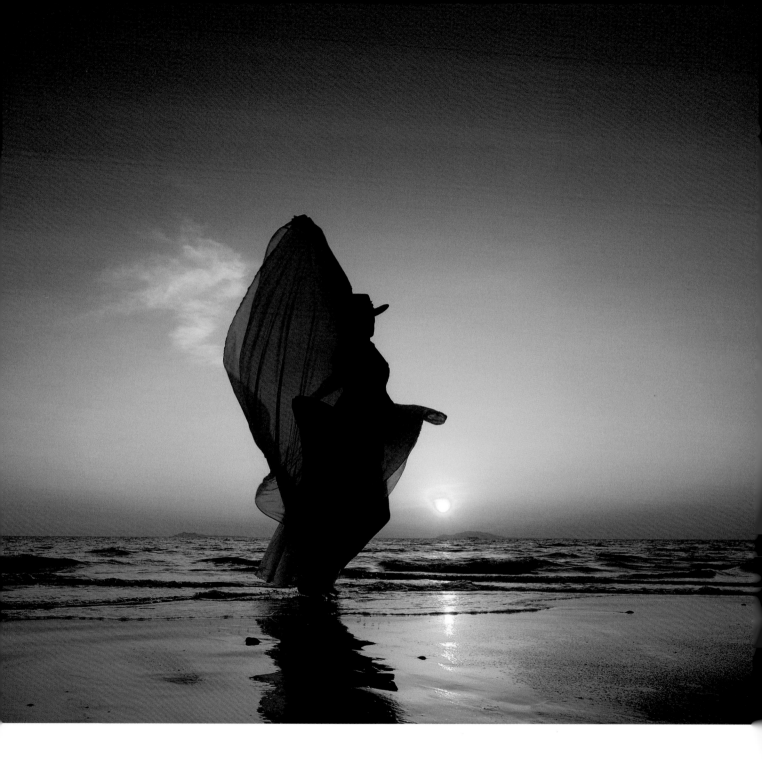

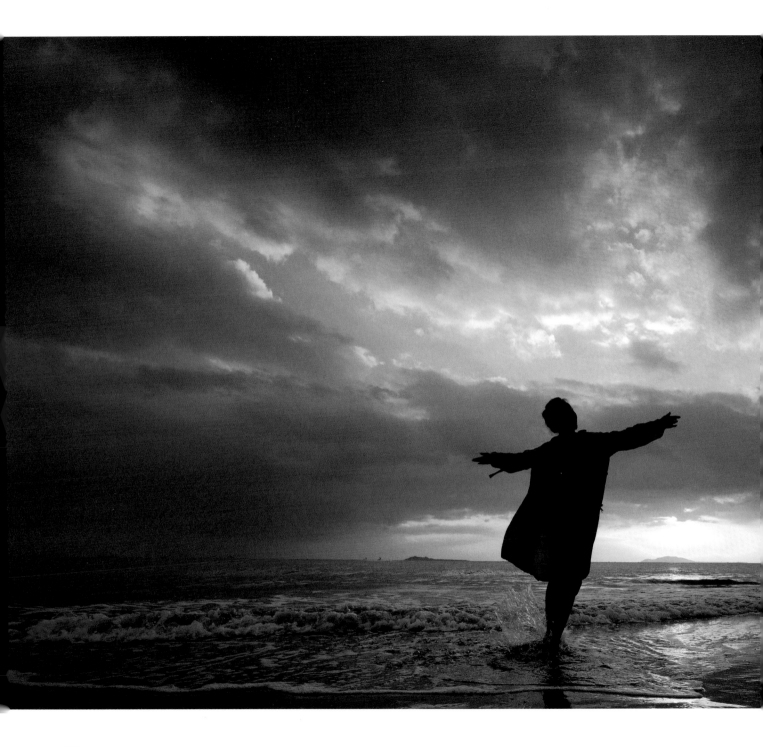

3-37.《异想天开》

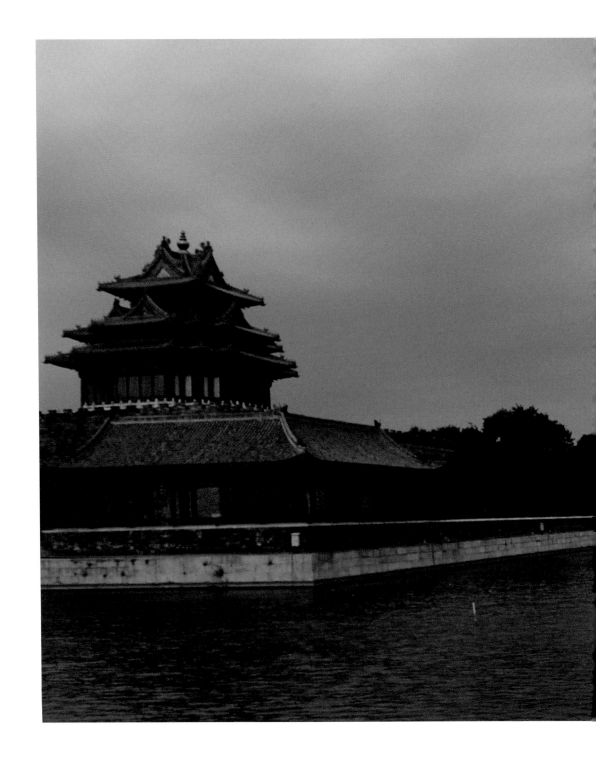

3-38.《角楼与帽子》
时装设计费德明

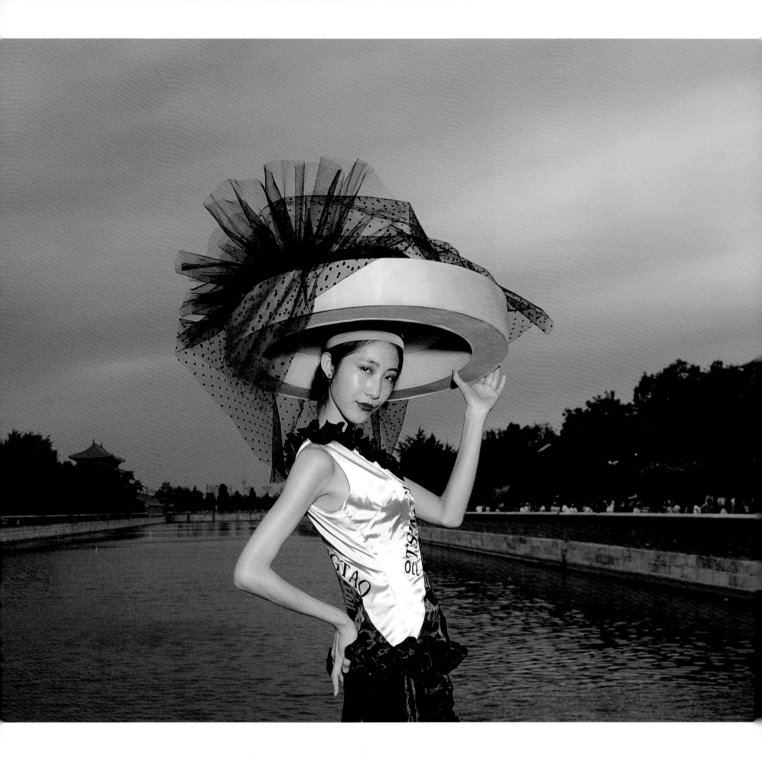

3-39.《古寨金凤》

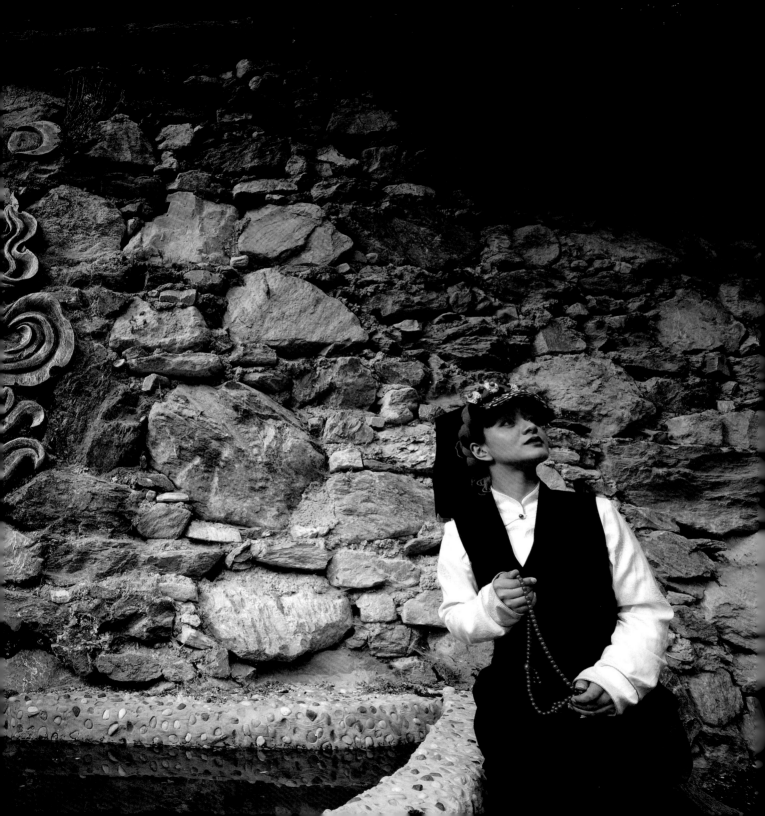

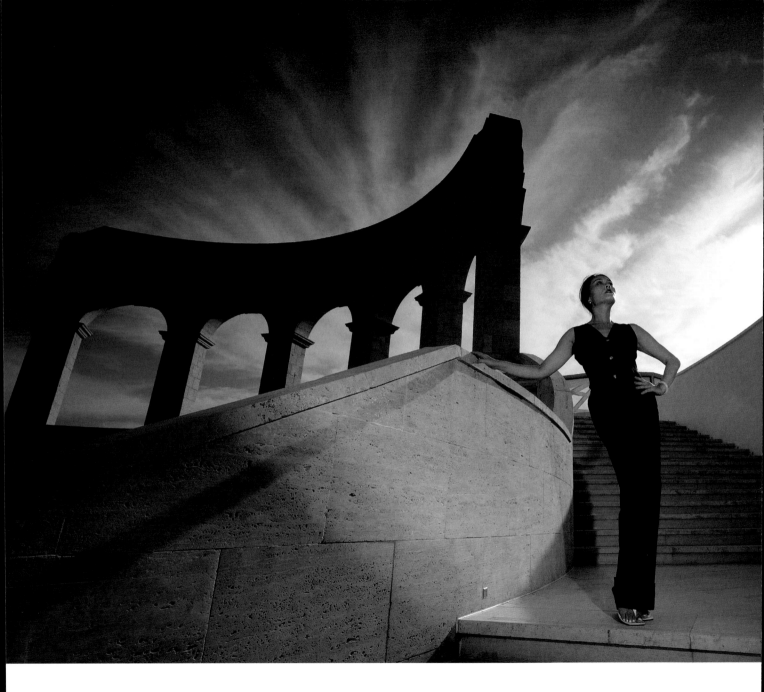

3-40. 《心有多大天空就有多大》

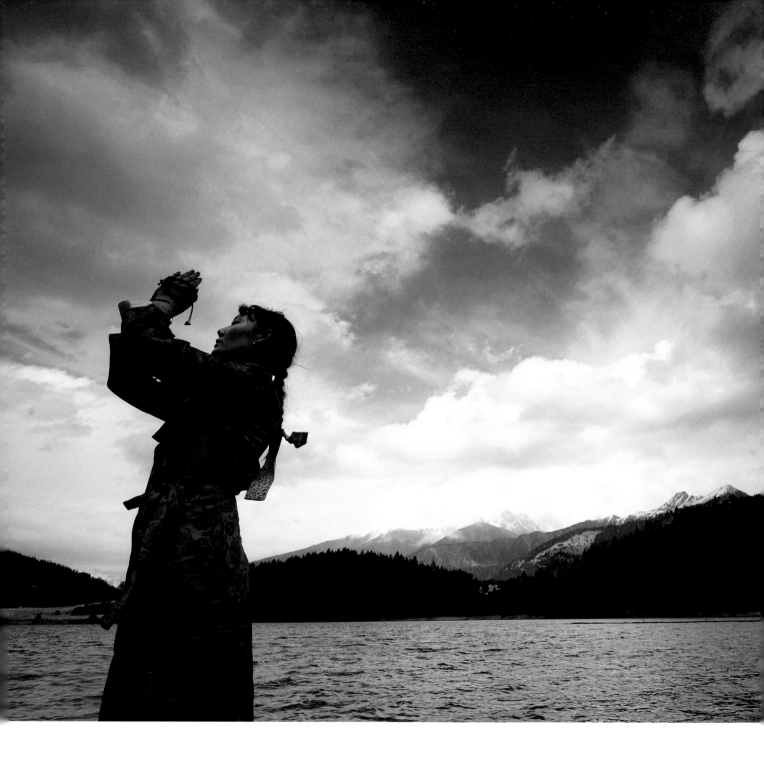

3-41.《祈祷》

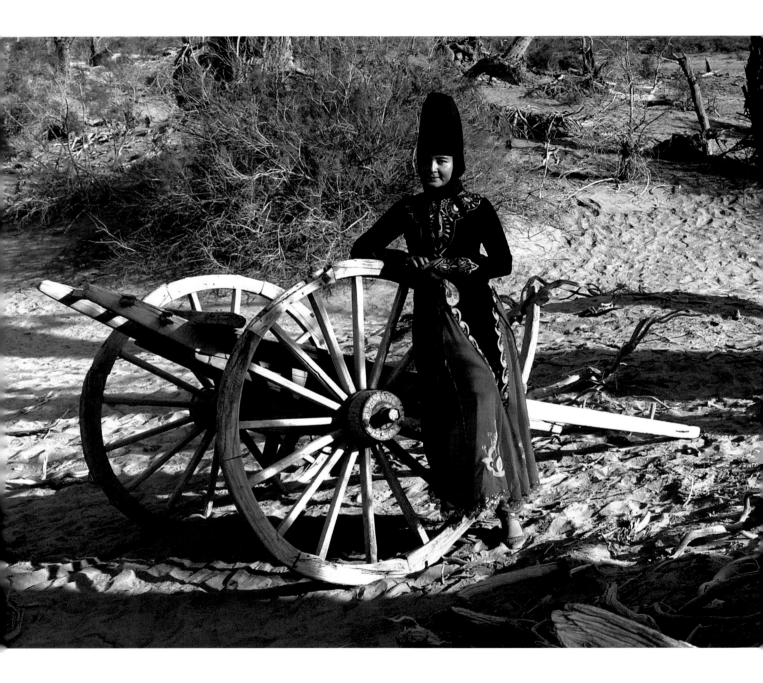

3-42. 《胡杨林的主人》

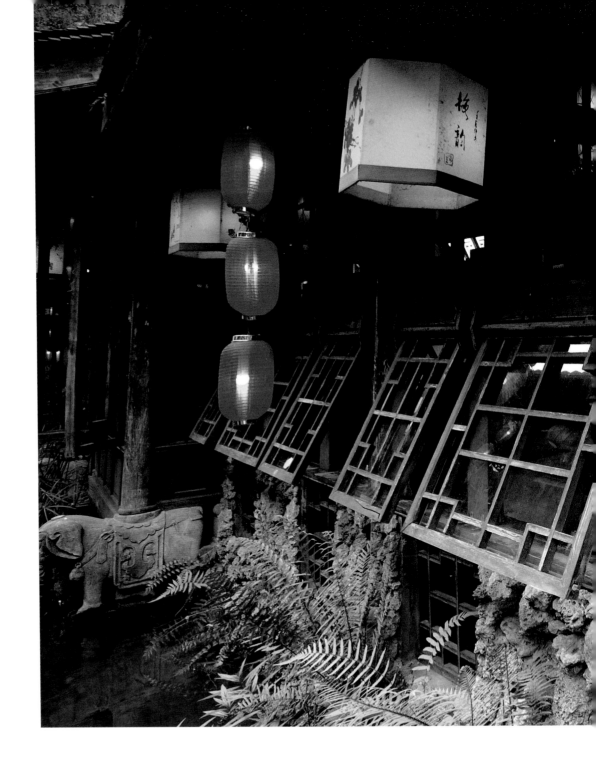

3-43.《躲避疫情》

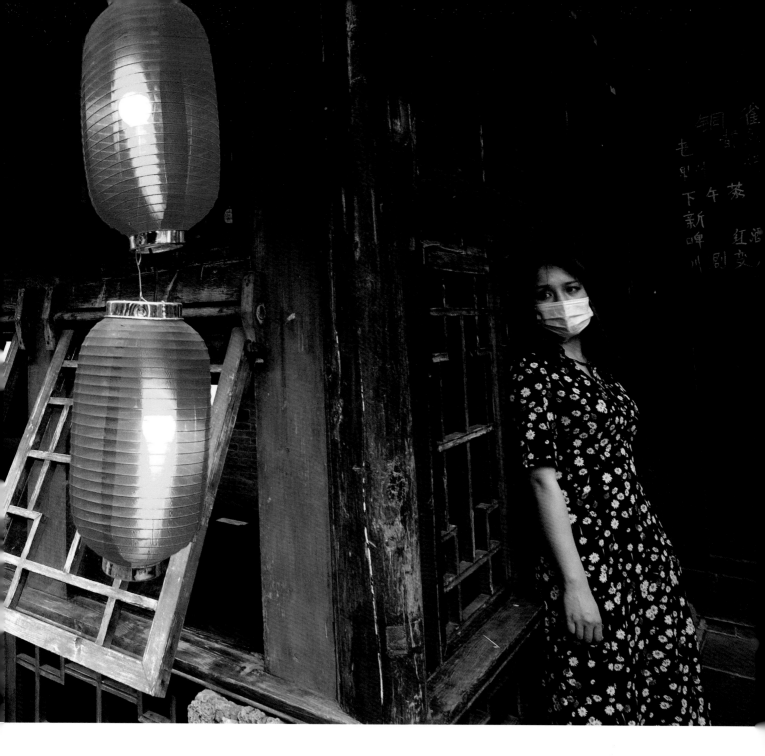

3-44. 《冬日暖阳》

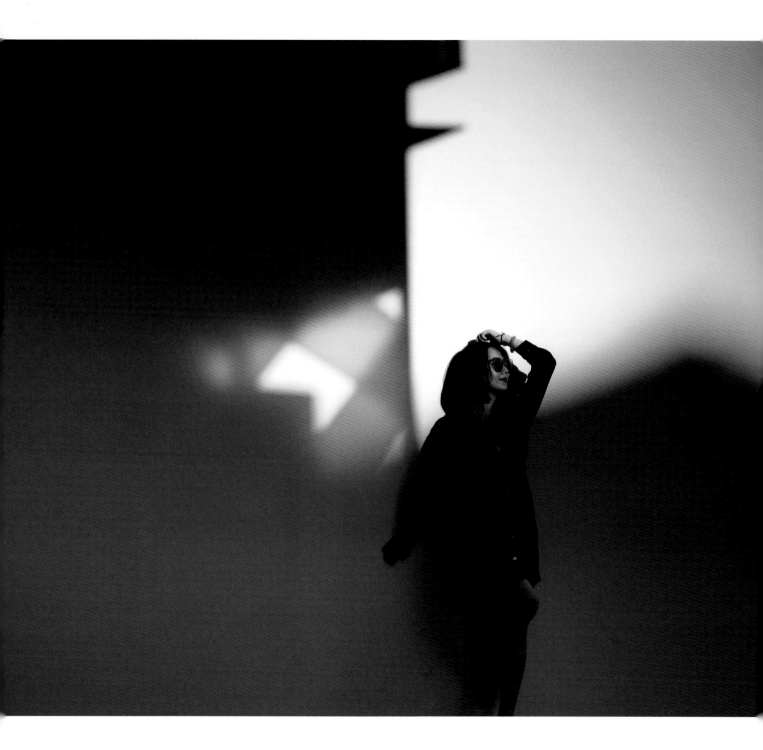

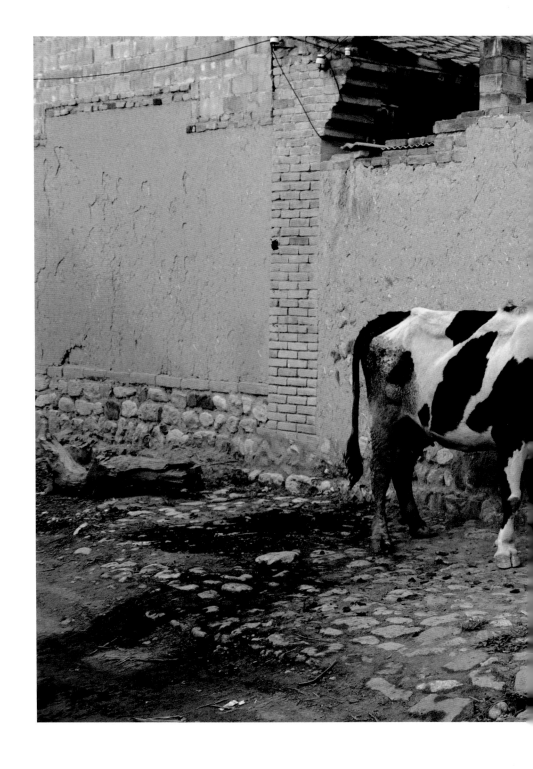

3-45.《牛与模特》

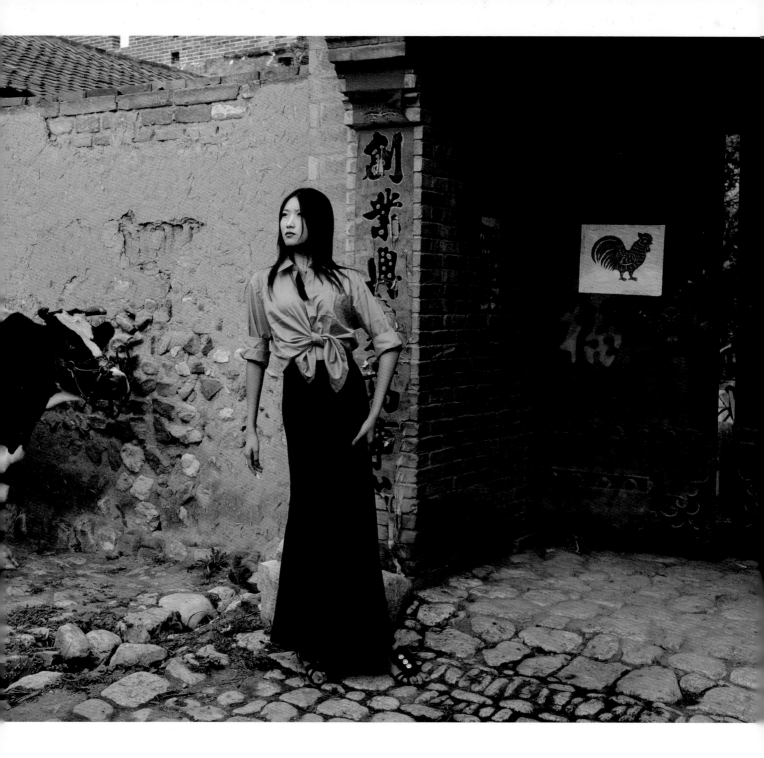

3-46.《三口之家》

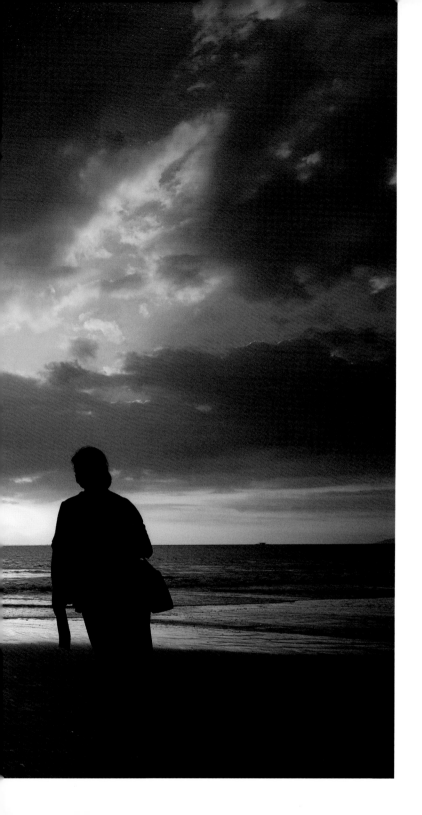

3-47.《统一思想》

作品

第四章 平凡人——永恒的拍摄题材

平凡人——永恒的拍摄题材

樊建恩

平凡是汉语词语，读音为 píng fán，是指没有值得注意的事件；不高傲，不崇高；平常的能力和价值相等意思。我们都是平凡人，平凡不是平庸，平平淡淡而非碌碌无为，所有的平凡人都在用自己的方式上演人生的大戏。

用影像记录平凡人的千姿百态是最简单最便捷的一种方式，也是永恒的。因为平凡人就是平常人，平常人的生活所事取之不尽，喜怒哀乐随时都可以表现出来。

我喜欢用图片来表现这些平常人，用最简单的方式，在平常人生活的环境中，采用自然光拍摄这些平常人的状态，且多以人像形式呈现。从他们的眼神、表情、环境，光影等着力体现出摄影之外的东西。

我每次出差采访拍摄都很注意被采访人背后的故事，以及和他们相关联有意思的事和人。只要感觉他们是平常人做出了不平常的事情，我就想办法为他们拍一张照片。

在拍摄时因受各种因素所限，我多采取拍摄人像为主要表现形式，既不耽误时间也不妨碍他们做事。有时为了打消他们的顾虑我还采用手机拍摄，这样人物表情就会更自然平和了。当然更多的时候我还是以相机拍摄为主。

我拍摄人物习惯了用定焦镜头，也是我的挂机镜头，有时也会备用一只50镜头或90mm镜头。我不习惯用长镜头和变焦镜头，一是分量太重，二是太过于招摇。既然我是拍摄平常人，那就采用随和的拍摄方法，单机短头。

多年来我一直用徕卡旁轴M型相机创作拍摄，（拍摄工作任务时会用其他型自动调焦相机）旁轴相机全部是手动功能调节，一是有动脑动手的感觉，二是会

让我慢下来，让我有了思考和想法，每次按动快门次数多不过五张，大部分是三张，有时只有一张，基本能达到预期效果。

如这一章节里的几张"父亲照片"，蹲在院子里的、坐在满墙贴着孩子奖状旁边的、坐在房间角落的。他们都是伟大的父亲和值得敬仰爷爷，因为他们的孩子学习都很优秀，且都考上了大学。

我没有把这些平平常常的农民父亲，放在做农活的地方拍摄，是因为他们不只有勤劳的双手，还有更高远的思想。

《杨柳青木板年画传承人》，单色剪纸《西北第一剪》等，他们都是非遗传承人。 如何从他们平平常常的影像中，表现出现实生活和超现实的一面，才是我想要的。

正如人物肖像摄影家理查德·阿维登（Richard Avedon）说的："我最终意识到像风格或技术这种可以模仿的东西，在创造中是最弱的部分，造就一张好照片的是你看到了其他人看不到的东西以及其他人没有意识到的美"。

只要用心用眼用脑了，就能达到这一目标。我们拿相机的人和被拍摄的人都是平等的，都是平平常常的人。用平常人的心态拍摄平常人的生活，就一定能拍出不平常的人不平常的照片。

如《劳动者》《盖冰屋子的大成子》《希望之光》这样的平常人，和《古建筑专家》《大国工匠方文墨》《朱德任命的儿童团团长》这些不平凡的平凡人，都是代表一个阶层一个时期的历史人物。

我的摄影感悟是：（自我语录）

"难得糊涂"就是"睁一只眼闭一只眼"。摄影正是如此，用闭着的眼睛理解和忽略不好的，用睁着的眼睛寻找发现那些美好的瞬间，记录下来变成永远。

4-01.《劳动者》

2018年8月拍摄，黄泥土陶制作人，在这个行业干了30多年，手艺很好，且成了拍照网红。

纯手工土陶制作历史悠久，其制作技艺被誉为"泥与火的艺术"。因生活条件改善与瓷、铁等容器的冲击，土陶制品市场萎缩，烧制土陶这一传统工艺濒临失传。

土陶种类"庞大""繁杂"，可以从多种角度来分类。土陶的发展史至少延续了上万年，例如云南甑皮岩遗址发现的陶雏器，已经距今有一万两年余年。土陶的出现甚至被认为是人类进入新石器时代的重要标志。土陶从最初的取水、盛水器发展到与生活各方面相关的器物，从生活器物发展到礼器、祭祀，再到冥器、建筑用陶、赏玩类工艺品陶器等等，陶器在发展的鼎盛时期已经渗透到人类社会的每一个角落。土陶的发展史可以说是另一个角度的人类发展史。它与人类文明的发展密不可分。

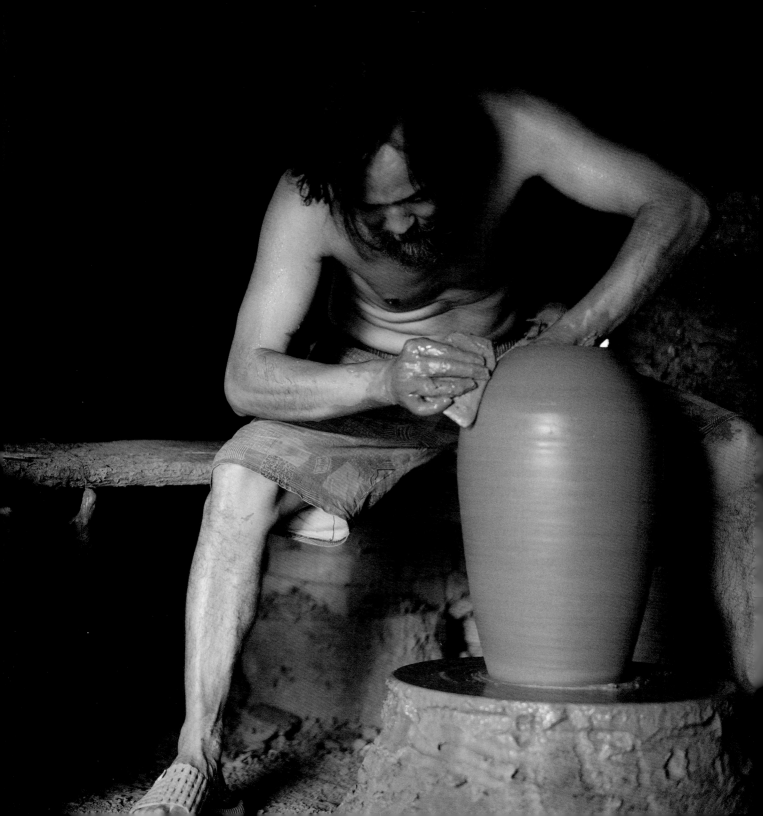

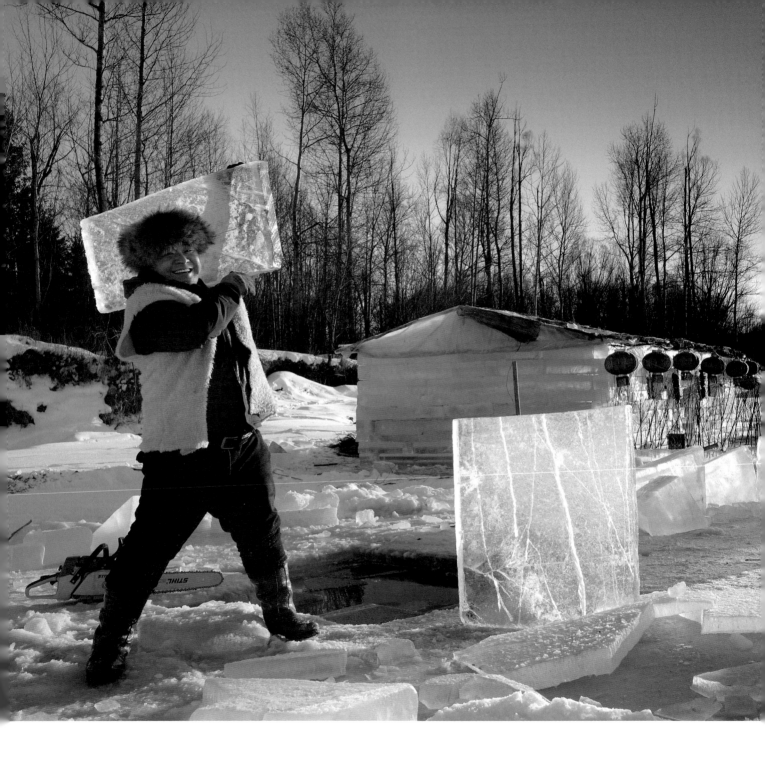

4-02.《盖冰屋的大成子》

2020年12月拍摄，大成子，阿木尔林业局林场带货直播主播。2016年开始直播，2018年开始带货，带过的20多个品种中，90%都是阿木尔当地产品，蘑菇、木耳、桦树茸、灵芝，还有自家产的酸菜、黏豆包等。大兴安岭地区结冰比较早，为了能增加粉丝，让大家了解大兴安岭了解蓝莓小镇，他在直播的第二年（2017.11）开始，选择在零下30℃至40℃的天气时盖冰屋，每年盖一个，已经连续5年盖了五座冰屋子了。

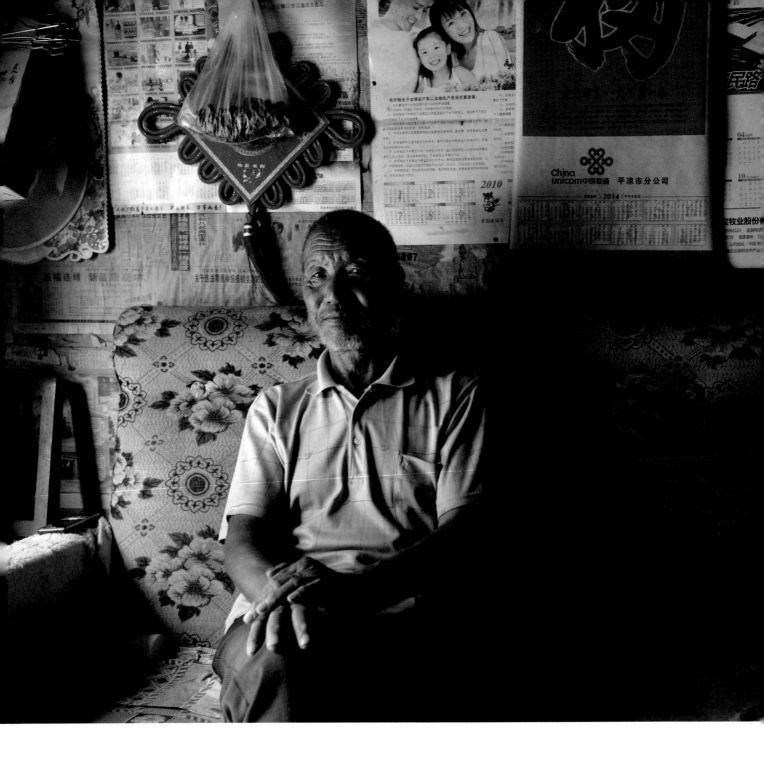

4-03.《坚强的爷爷》

2016年8月在甘肃省灵台县百里乡梨园村，采访报道关于大学生节目时，给老人家拍摄的照片。老人一家三代五口人，收入基本都是靠他种地养家的，因儿子身体不太好，他要照顾儿子还要管理孙女的学习，孙女且考上了大学。

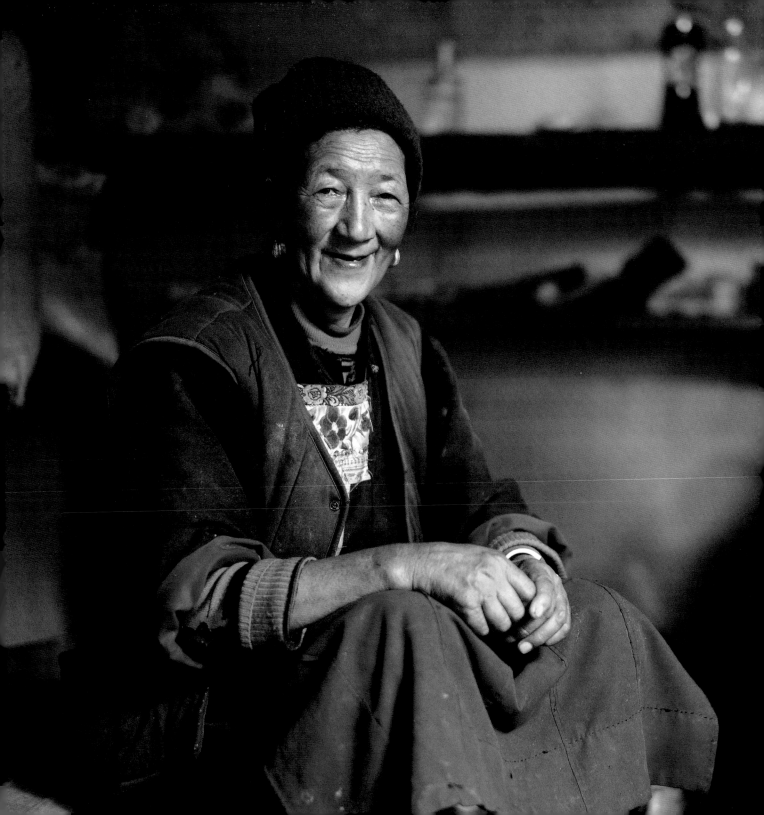

4-04.《母亲》

2018年9月拍摄，云南藏族老妇人，在老人家里拍照片，老人还给我们煮了酥油茶，非常热情。

云南省有藏族14.2万（2010年），除聚居于迪庆藏族自治州外，少数散居在丽江市和怒江州贡山、兰坪等县。藏族有自己的语言文字。藏语属汉藏语系藏缅语族藏语支。藏文创制于公元7世纪前期，是有4个元音符号和30个辅音字母的拼音文字，自左向右书写，通行于整个藏族地区。

风俗文化藏族习惯上有名无姓。名字一般有男女性别之分，通常是两字或四字，多取自佛教经典，因而重名的人较多，分别在名字上加上大、小或本人的特征，也有在名字前面加上出生地、居住地或本人职业以示区别。贵族、活佛在名字前面有房名、官名或尊称，房名是世袭庄园的称号，没有血缘的意义。

藏族男女多蓄辫，并在辫梢或特制的发架上挂上饰物。男女都喜戴呢帽或细皮帽，穿氆氇长靴或牛皮长靴。男子腰系长带，女子腰系图案瑰丽的围裙，藏语称"邦单"。喇嘛的袈裟通用紫红色氆氇制成，用长幅缠身，下穿围裙，足蹬长靴，头戴僧帽。哈达是一种特制的丝织长巾，在拜访客人时，双手捧上，表示敬意。

4-05.《木板年画传承人》

2013年9月拍摄，杨家埠木板年画第十九代传承人杨洛书（非遗传承人）。

杨家埠木版年画从明代隆庆二年（公元1568年）至今，是一种流传于山东省潍坊市杨家埠的传统民间版画。制作方法简便，工艺精湛，色彩鲜艳，内容丰富。艺术特征不受自然的约束，以丰富的想象力，概括、浪漫主义、象征和寓意的手法表现主题；构图完整、饱满、匀称；造型夸张、简练、粗犷、朴实。制作年画时，艺人首先用柳枝木炭条、香灰作画，名为"朽稿"，在此基础上再完成正稿，描出线稿，分别雕出线版和色版，手工印刷。年画印出后，再手工补上各种颜色并进行简单描绘，使其更加自然生动。

杨家埠木版年画按张贴部位可以分为：门神类、炕头画类、窗帘画类、中堂画类、实用年画、条屏画类等。按题材分类，有祈福迎祥年画、辟邪保安的神像、吉祥年画、风俗年画、生产劳动题材年画、小说戏出和神话传说年画、山水花卉、珍禽瑞兽年画、时事幽默、百戏娱乐的年画等等。

它的题材极为广泛，形式多种多样。主要有：祈福迎祥、消灾除祸；美女娃娃、吉祥欢乐；人情世事、男耕女织；小说戏曲、神话传说；山水花卉、飞禽走兽；时事新闻、讽刺幽默；还有些以实用为目的，服务于人们的现实生活。并且每年春节年画题材都会更换一次，还间接地记录下了中国民居和民间社会生活的情况，对于中国古代文化的研究有一定的参考价值。杨家埠木版年画乡土气息浓厚，制作工艺别具特色，与天津杨柳青、苏州桃花坞并称中国木刻版画三大产地，

2006年5月20日，杨家埠木版年画经国务院批准列入第一批国家级非物质文化遗产名录。

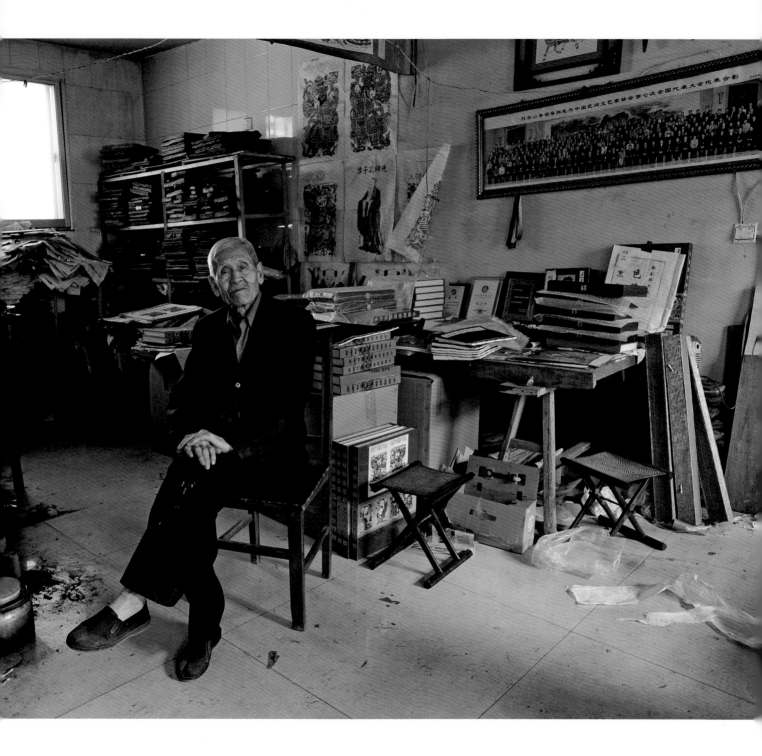

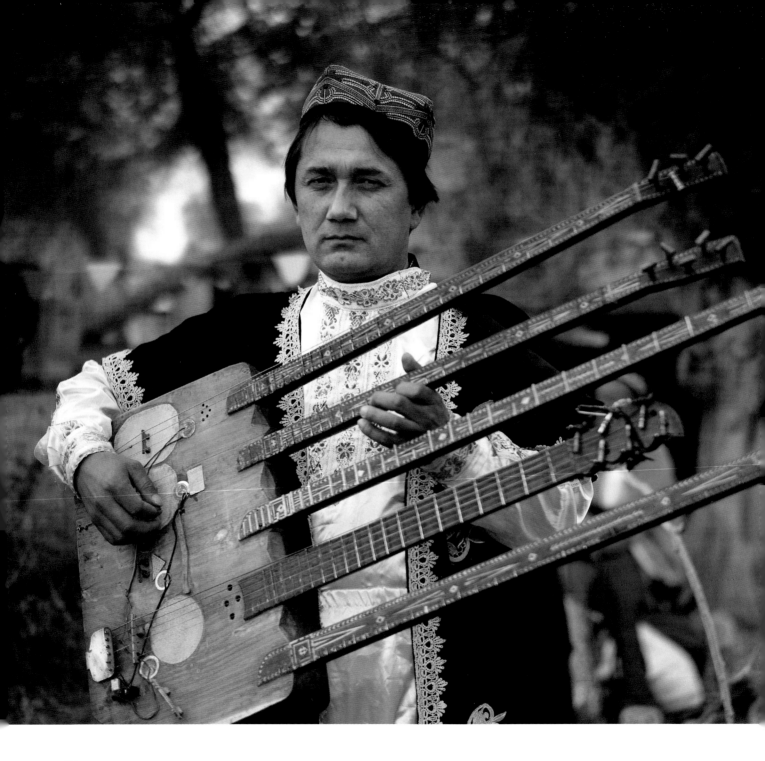

4-06.《民间琴师》

2016年10月拍摄，新疆沙雅一个民间艺人，拿着自制的只有他本人才会弹奏的琴，这是我在胡杨林节时拍摄的。沙雅每年都搞胡杨林节，我是沙雅的友好市民，参加过四次。

胡杨主要分布于中国、蒙古等二十多个国家的干旱、半干旱地区。新疆胡杨林面积占中国胡杨林面积的百分之九十，主要分布于塔里木河流域中下游两岸，其中很多已成为自然保护区。成片胡杨林的存在，对改善当地气候阻挡风沙侵袭具有积极作用。新疆东部的伊吾县、木垒县以及南部塔里木河流域的尉犁县、轮台县和巴楚县都分布有胡杨林，而面积最大，有"世界之最"的是沙雅县。

沙雅县位于新疆维吾尔自治区西南部，阿克苏地区东偏南，塔里木盆地北部，渭干河绿洲平原南端，北靠天山，南拥大漠。历史悠久，远古时代即有人类活动，龟兹土著、匈奴、羌人、柔然、吐蕃、突厥、蒙古、回等在此留下生活足迹。是古丝绸之路的重要通道，古龟兹国的重要组成部分。

这里的胡杨树集中连片，且密度相对较高。胡杨是世界上最古老的杨树品种，树龄可长达几百甚至上千年，故有"活千年不死，死千年不倒，倒千年不朽"之说。这里的胡杨，三千年不倒。2005年沙雅被评为"中国塔里木胡杨之乡"。

4-07. 《杨柳青木板年画传承人》

2017年11月拍摄。霍庆顺，1950年生，天津市人，第一批国家非物质文化遗产项目杨柳青木板年画代表性传承人；中国民间文化传承人；杨柳青年画业协会副会长。霍庆顺为霍氏杨柳青年画第六代传人。

1956年起师从父辈霍玉堂、二大爷韩春荣及姐姐学习彩绘，1960年起学习木板印刷术。之后，逐渐深入到刻板技术。他始终坚持木板套印和手工彩绘的传统工艺，尤其擅长印刷和手工彩绘。善于处理繁简、大小、色相、色度之间的强弱对比。20世纪90年代初，他注册了"玉成号画庄"，以印绘精品年画为主。

2002年，荣获美国莫比尔科学馆荣誉奖项。2003年作品《五子夺莲》《连年有余》被中国国家博物馆收藏。2008年，作品在天津文联、天津民协首届民间艺术展荣获银奖。2011年，作品在中国非遗博览会上荣获金奖。

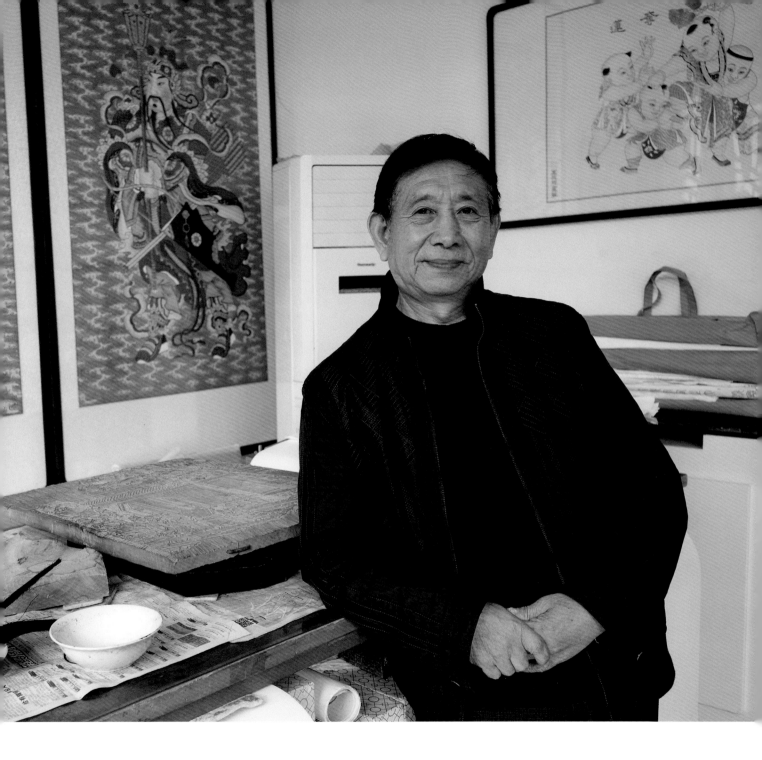

4-08.《古建筑专家——张驭寰》

2012年1月拍摄时79岁，（2022年93岁）张驭寰，出生在东北吉林，二十世纪五十年代初毕业于东北大学工学院建筑系，参与过"一五"计划时期很多国家重点工程的设计和审核。是中科院自然科学史所研究员、教授。

1956年开始与建筑大师梁思成共同工作。协助梁先生研究古建筑。后到中国科学院土木建筑研究所任职至今。

他出版了40多部关于中国古建筑和建筑史方面的学术专著，著述建筑史与古建筑方面发表的文章2000多篇；先后进行仿古建筑设计60多项；创建中国科学院中华古建筑研究社、北京大观古建筑研究所等有关古代建筑史机构7处；被世界及全国各地65家聘任顾问、评委、教授、总建筑师等。

张驭寰教授曾说过："1840以前的都算古建筑，中国疆域辽阔，历史悠久，有着7000多年的建筑历史，至今仍保存着丰富的建筑遗迹，保存最多的要数山西。中国古代建筑，集科学性、创造性、艺术性于一体，既具有独特的风格，又具有特殊的功能，在世界建筑中独树一帜"。

（注：2012年1月与建筑设计院同学及故宫一朋友去张驭寰教授家看望老人家时拍了这张照片，并告知了照片以后的用途。该书在完成编辑前一直联系张教授家人和本人，都未联系上，望看到后可以与作者联系）

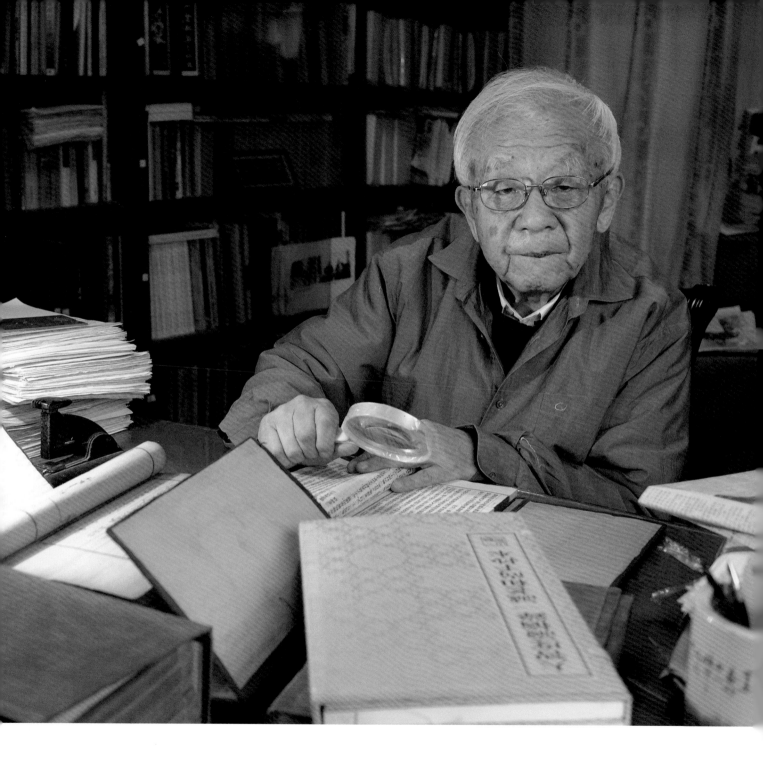

4-09.《北极村转播台长——吴继涛》

吴继涛，中国最北的广播综合电视发射台，漠河市北极转播台台长。在这里工作22年一直从事技术维护工作，负责中波广播发射机、调频广播发射机、电视发射机等设备的维修维护工作。

照片上的东西都是他这几年利用业余时间从当地群众家里找来一些老的收音机和录音机、老黑白电视机等，通过维修和打理，让这些老物件能够正常工作。

他打算用这些收音机和录音机在单位大厅做一个主题背景墙，让这些设备反映出当时的年代，人们对精神文化生活的强烈需求和向往，从侧面反映出北极转播台站几十年来几代人扎根边疆，默默奉献，为群众听好广播看好电视所做的贡献。2020年12月拍摄。

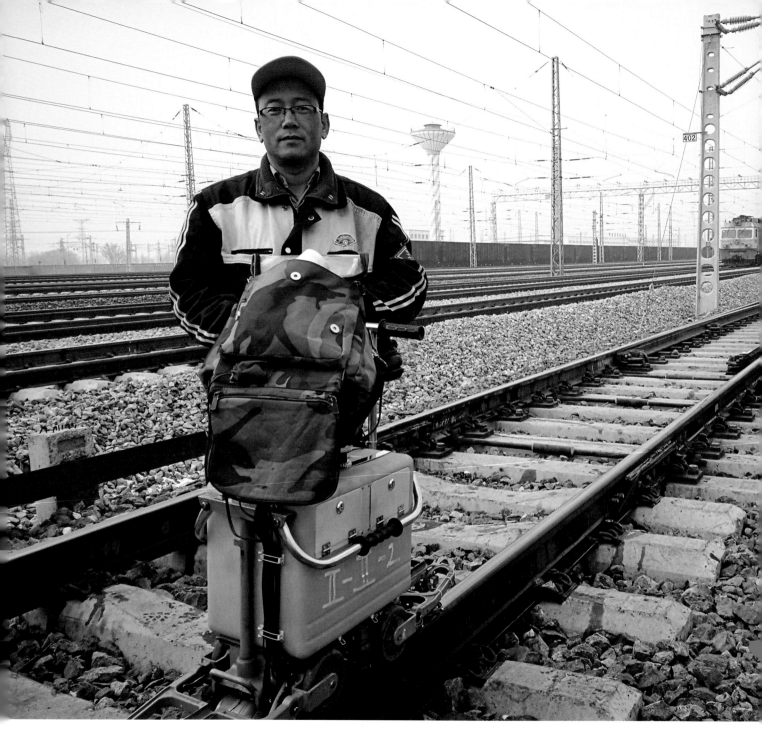

4-10.《探测焊缝员》

　　2017年1月拍摄。苏少智：呼和浩特工务段探伤车间焊缝探伤工区工长，负责京包客专、唐包线、呼鄂线、京包线1266公里无缝线路，10000多个焊缝的探伤工作，在这个被称为工务系统技术含量最高的工种上，一干就是16年。他在千里草原铁道线上徒步行走了3万余公里，探测焊缝2340处，发现重伤钢轨22根，辙叉5个，夹板156块，从未发生过任何责任断轨，曾荣获"自治区五一劳动奖章"和"全路技术能手"称号。

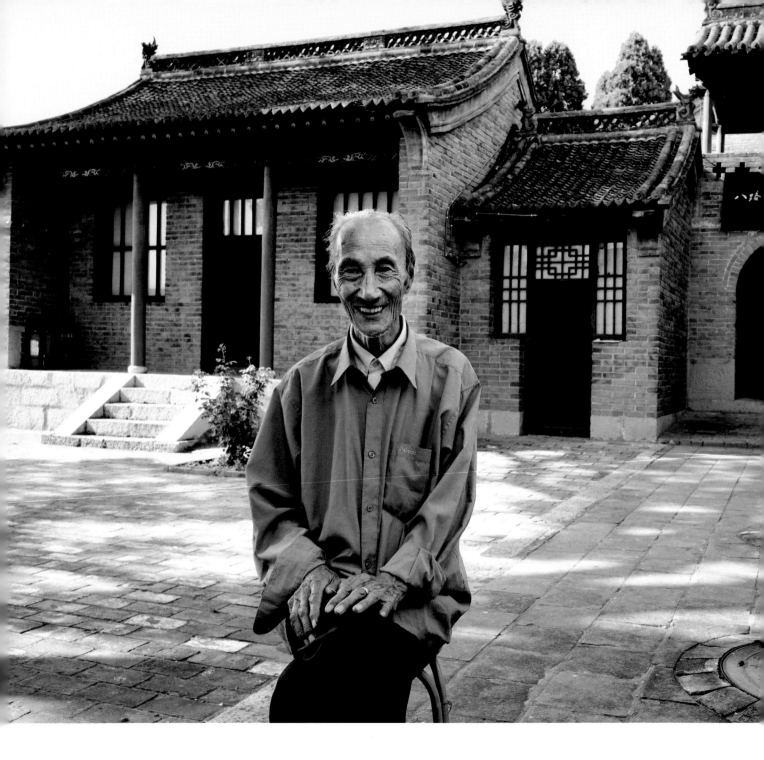

4-11.《朱德任命的儿童团团长》

2015年8月拍摄时，肖江河已经86岁了，山西长治武乡砖壁村人，朱德总司令亲自任命的儿童团团长。

从1939年7月至1942年5月，八路军总司令部三次进驻砖壁村，老一辈革命家曾在这里生活和战斗了248天，指挥了华北抗日根据地许多重大战役，彭德怀、左权在此指挥了震惊中外的百团大战，中共中央北方局在此召开高级干部会议多次。

八路军总部在砖壁村举行了左权将军追悼会后，部队前往太岳区，后又返回麻田驻扎，直到抗战胜利。

儿童团的主要任务是协助八路军把守村子的各个路口，查看过往行人的路条，送信传话等。1940年八路军总部在砖壁村时，肖江河只有11岁。

4-12.《老八路军战士——范景阳》

2015年1月拍摄。范景阳：98岁，海军师职离休干部。1955年9月授衔大尉军衔，1960年晋升少校军衔。荣获三级独立自由勋章、解放奖章。开国少将易耀彩夫人。1939年8月参加八路军，入"白求恩卫生学校"学习。任晋察冀军区第四军分区军医，曾为白求恩大夫做过助手。戎马一生，军旅生涯近50年。离休后坚持每天阅读报纸，关心国际国内形势和改革开放的新闻。荣获中国人民抗日战争胜利60周年、70周年、中华人民共和国成立70周年、光荣在党50年纪念奖章。

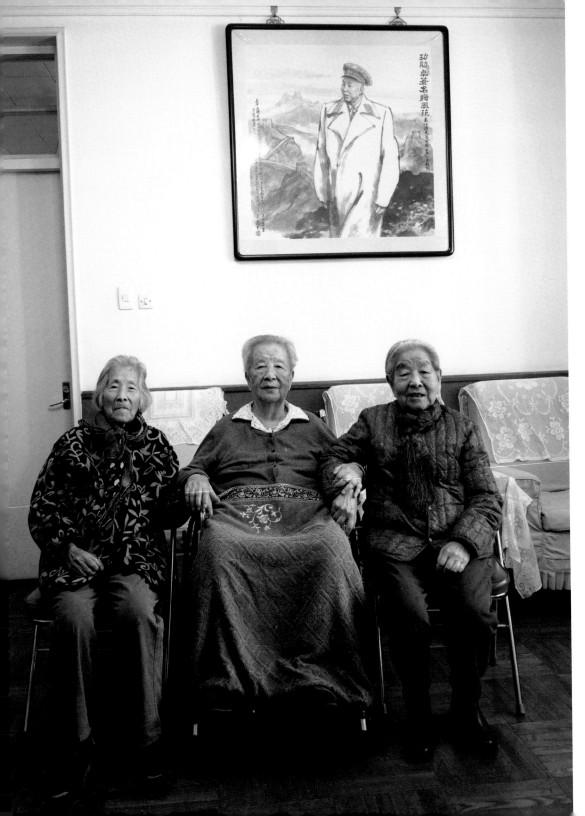

4-13A.《范家三姐妹》

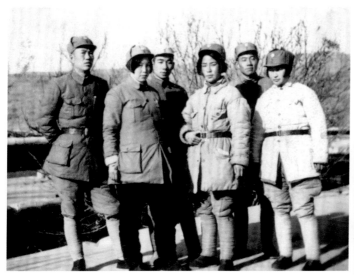

4-13B. [晋察冀四分区：左起：邓华、范景阳、易耀彩、范景明、王宗槐、李玉芝（邓华夫人）]

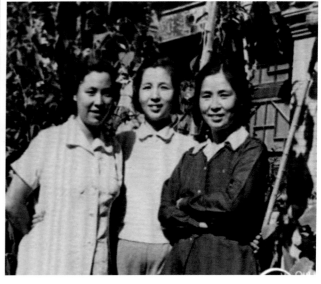

4-13C. [1952年，范景新（中）、范景明（右）、范景阳（左）合影]

4-13.《范家三姐妹》

2014年10月拍摄。"军中范家三姐妹"：范景新、范景明、范景阳。她们三姐妹在抗日战争一开始就参加了地方的妇救会组织，并于1937年、1938年和1939年，三姐妹分别参加了八路军。大姐范景新晋察冀军区政治部团职部员，继续做妇女工作和政工工作，妹妹范景明范景阳相继参加了"白求恩医校"学习医术，并成了两名优秀的战地医务工作者，跟随野战部队转战大江南北。在抗战时期都分别嫁给了三位首长，是后来的三位将军，就有了"范家三姐妹"的称呼了。

范景新（中）开国上将王平夫人，范景明（右）开国中将王宗槐夫人，范景阳（左）开国少将易耀彩夫人。

1955年中国人民解放军首次授衔时，全军有11万女军人，有4666名女军官被授予准尉以上军衔，其中将官1人，校官43人，尉官4622人，后经过1960年、1962年、1963年和1964年四次晋升军衔，先后被授予大校、上校、中校、少校军衔的女军官76人。这76人成为永载史册的开国女将校，她们无愧为芳华绝代的巾帼英豪。

这其中就有范景明范景阳，范景明1955年被授予少校军衔，1960年晋升为中校军衔，范景阳1955年被授予大尉军衔，1960年晋升为少校军衔。分获三级独立自

主勋章、三级解放勋章，三级独立自由勋章、解放奖章。

这张2014年我拍摄的三位姑奶奶照片，当时都已高龄了，范景新96岁，范景明94岁，范景阳91岁。

注释：老照片里的"范景新、范景明是亲姐妹，与范景阳系叔伯姐妹"。原姓"樊"。1937年9月大姐范景新参加八路军登记姓名时，为了简化姓氏笔画，也为了记录员书写方便，将"樊"改为了"范"字。后来"樊家"弟妹入伍登记，都使用"范"姓了，也就有了"范家三姐妹"的称呼。

4-14.《老八路军战士——樊淑红》

2015年8月拍摄。樊淑红：92岁（2022年），离休干部，八路军老战士。1945年1月加入中国共产党。1942年参加儿童团，1944年3月参加八路军晋察冀军区政治部抗敌剧社。参演过《夫妻识字》《兄妹开荒》等剧。1952年初由华北军区调到解放军电影制片厂工作（参加组建），（1956年更名为中国人民解放军八一电影制片厂）。1958年10月到北大荒农垦工作，1979年落实政策，1980年离休。获得独立自由、解放奖章；中国人民抗日战争胜利60周年、70周年、中华人民共和国成立70周年、光荣在党50年纪念奖章。

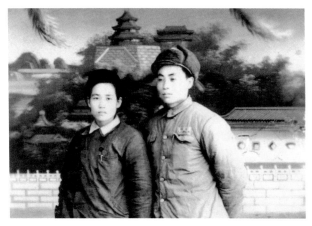

4-14B. 樊淑红与柳洪洋

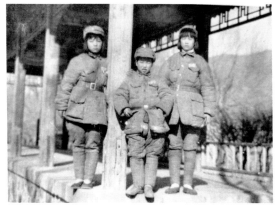

4-14C. 1945年张家口市（晋察冀军区政治部抗敌剧社）
樊淑红（右）与表弟表妹，顾植（中）顾金兰（左）

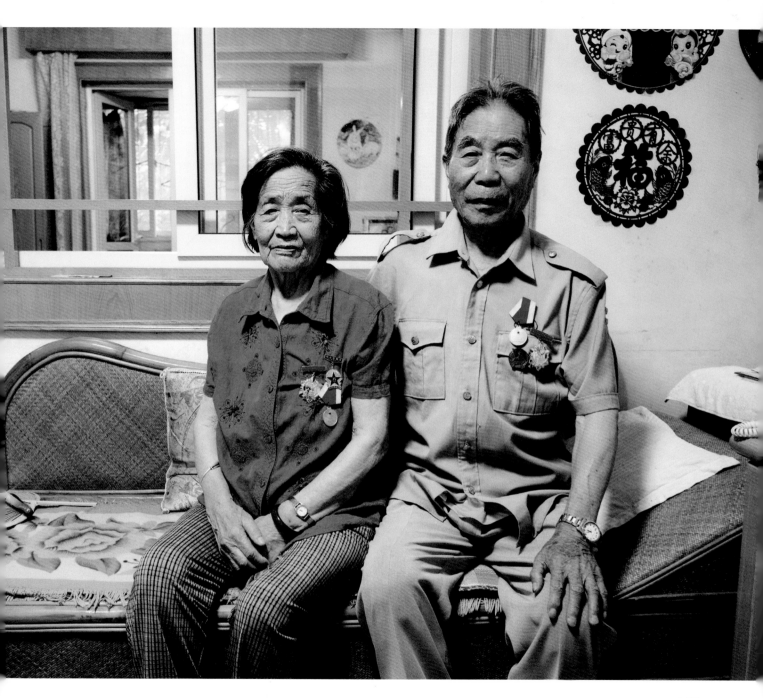

4-14A

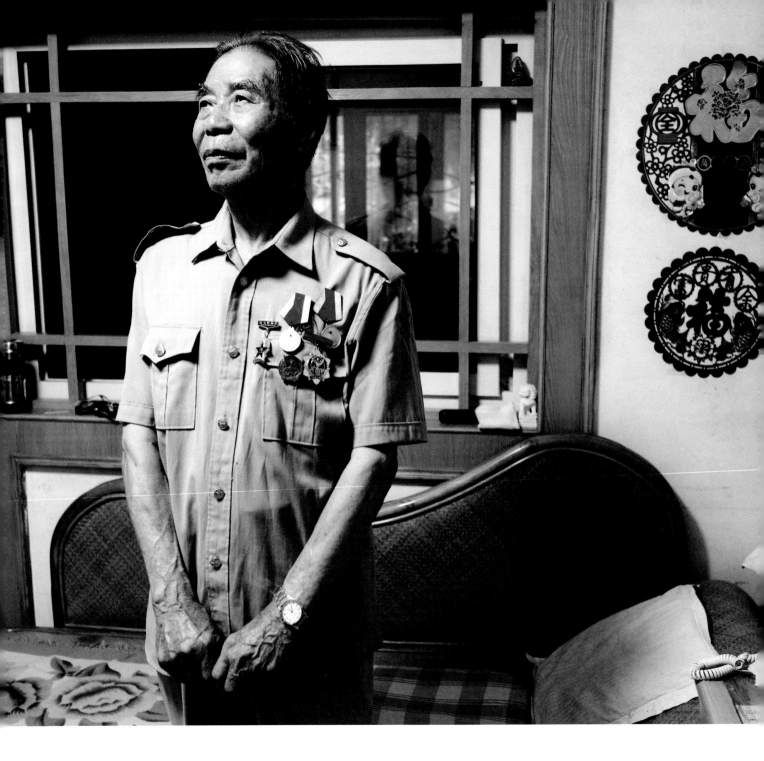

4-15.《老八路军战士——柳洪洋》

2015年8月拍摄。 柳洪洋：94岁（2022年）八路军老战士，1985年局级离休。1943年参加东北抗日联军，1946年1月加入中国共产党。1940年开始（山东威县）为抗日队伍传送情报，1942年随派往东北抗联的八路军干部到长春，成为抗联地下交通员，后被派到满影以学徒身份为掩护，为组织收集传送情报。1945年在苏联红军进攻长春前，参加抗联第二路军与苏军一起在长春郊外抗击日军。长春解放后，参加了接收满映的工作，加入东北民主联军。

1946年初从东北民主联军，调到当时在张家口市的八路军晋察冀军区政治部，筹建我军的电影制片厂，1946年10月从张家口随晋察冀军区到河北阜平，在晋察冀军区政治部电影队工作。1946年开始为中央首长和前线战士放电影（给中央首长放电影之至1954年）。抗美援朝时期，几次随中央慰问团率电影队入朝到前线慰问战士，及带队去新疆慰问边疆战士。1952年由华北军区调到解放军电影制片厂，（后为八一电影制片厂）参与组建工作，任照明车间第一任主任，后参加组建北京电影制片厂并任照明车间主任。

1958年到北大荒（农垦）21年，参加边疆建设，1979年落实政策回到北京电影制片厂工作，1985年离休。获得独立自由、解放奖章；中国人民抗日战争胜利60周年、70周年、中华人民共和国成立70周年、光荣在党50年纪念奖章。

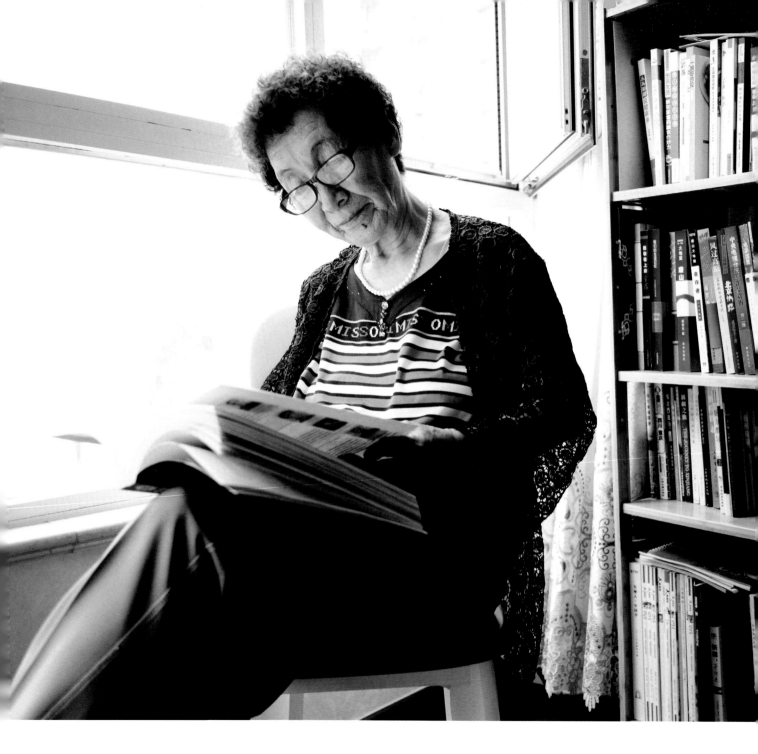

4-16.《晨读的母亲》

2016年6月拍摄。王文英82岁，军属。国有大中型纺织企业总统计师退休。喜好国画、京剧，退休后在家画画听听戏，每天晚上7点半还听课学习。看书学习是从小受家庭影响，养成了每天早读的习惯，这一习惯已经坚持了70多年。

1951年上高小的母亲因家庭原因离开了学校，1983年落实新政后，40多岁的母亲还刻苦学习并考入了财会专业学校。

只要看到书就会翻看翻看。这是在我家小住时每天早晨起来必做的，晨读。

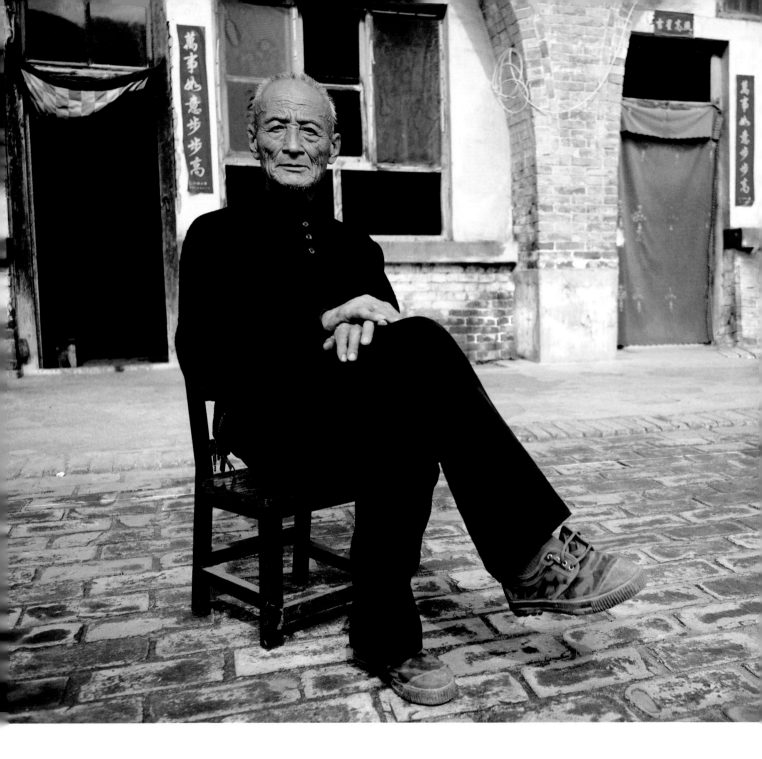

4-17.《抗美援越老兵——樊宏然》

2015年5月拍摄。樊宏然：81岁，抗美援越的老军人。中华人民共和国成立70周年、光荣在党50年纪念奖章获得者。获得越南国家主席胡志明颁发的抗美援越"胡志明战役"纪念奖章、抗美援越友谊纪念奖章、证书及有胡志明主席和我国国家领导人共同签署的证件、证书和奖状。

从越南战场回国后，放弃了组织安排的邮政局领导岗位，做了一名普通的邮递员。要求发给他一辆刷着绿色油漆的二八杠加重自行车，挨家挨户去送信。三十多年风风雨雨，跋山涉水骑着推着肩扛着这辆邮递员特有的自行车，给山村的人们送信，每到一个山村或山头上坐下来休息时，就会从军挎包里掏出望远镜，看看远处的山川河流。

这个唯一一件特批留下来的望远镜，是二叔的宝贝，他说："看到这望远镜就能想起战友，想起那些为了祖国安危而牺牲的战友们，用望远镜看到的山水树木人家，心情就好，看到的这些正是军人想要的和平，也是军人换回来的和平"。

4-18.《青年教师的榜样——张友》

2016年11月拍摄。张友,1932年2月出生,1948年10月参加工作,1993年6月离休。从教四十三年,高级教师,民盟盟员。1987年评为"先进教育工作者"。

二十世纪八九十年代美术老师师资比较弱,为提高美术教学水平,他主动承担起了代培训在职中,小学校美术教师的任务,得到广大教师赞誉。

张友老师在书法、国画方面造诣很深,从教期间常年教授书法课、美术课(基础美术、国画)培养出了很多有书法、美术的人才,大部分考入河北师大美术系,中央美院等高等学府。1984年进编河北书法家协会会员。1987年6月参加海峡两岸美术界画展。多幅书法作品、国画作品入选进岛展出。

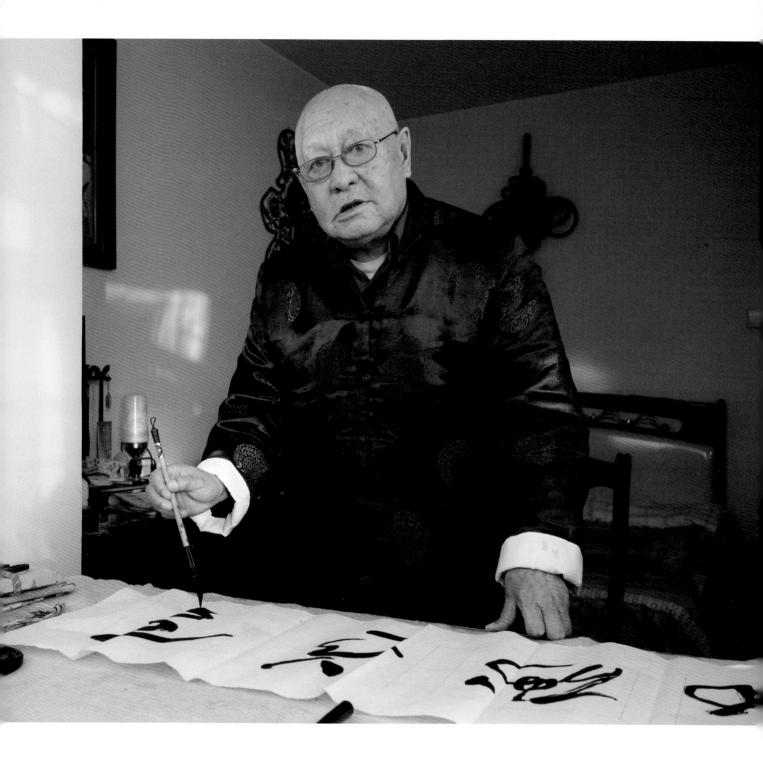

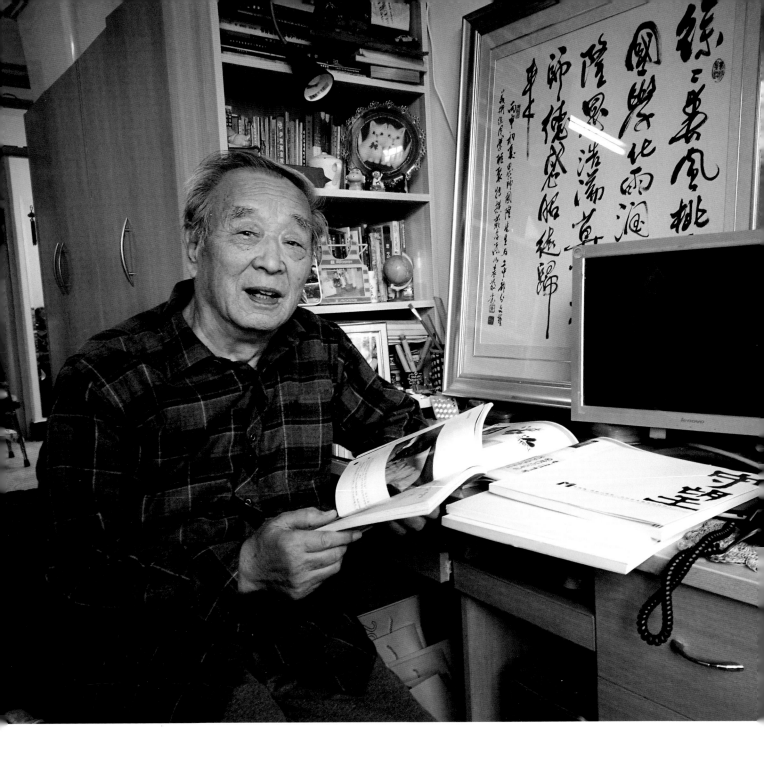

4-19.《美育传播者——徐国隆》

2016年10月拍摄。徐国隆，1933年3月23日生。籍贯辽宁省海城。1955年毕业于河北师范学院美术系(现天津美术学院)，1955年9月分配到张家口师范(现市二中)教美术。1966年又增加任课教音乐，1988任校总务主任，1992年退休。

徐老师从教40年，曾获河北省园丁荣誉称号，1978年、1981年、1988年、1993年荣获市劳模，1994年荣获河北省"四化建设积极分子"。1989年获得"全国优秀教师"，是张家口市二中首位获得此殊荣的教师。1994年5月获河北省特级教师称号。

徐国隆老师的辛勤付出，为现在张家口艺术中学的创建，奠定了坚实的基础。在组建学校校美术组、宣传队、摄影组这40年的在岗工作中，培养出了三千多优秀的美术、摄影、音乐、舞蹈人才，遍布国内外，为全市中学音美教育工作做出了贡献。

4-20. 《张伯礼院士》

2015年6月拍摄。张伯礼，一级教授、博士生导师，"人民英雄"国家荣誉称号获得者，中国工程院院士，全国名中医，天津中医药大学名誉校长，中国工程院医药卫生学部主任，组分中药国家重点实验室主任，现代中医药海河实验室主任，国家"重大新药创制"专项技术副总师，第十一至十三届全国人大代表。曾荣获国家级教学成果一等奖2项、国家科技进步一等奖等国家科技奖励7项，全国优秀共产党员、全国道德模范、全国先进工作者、全国教书育人楷模、全国中医药杰出贡献奖等荣誉。

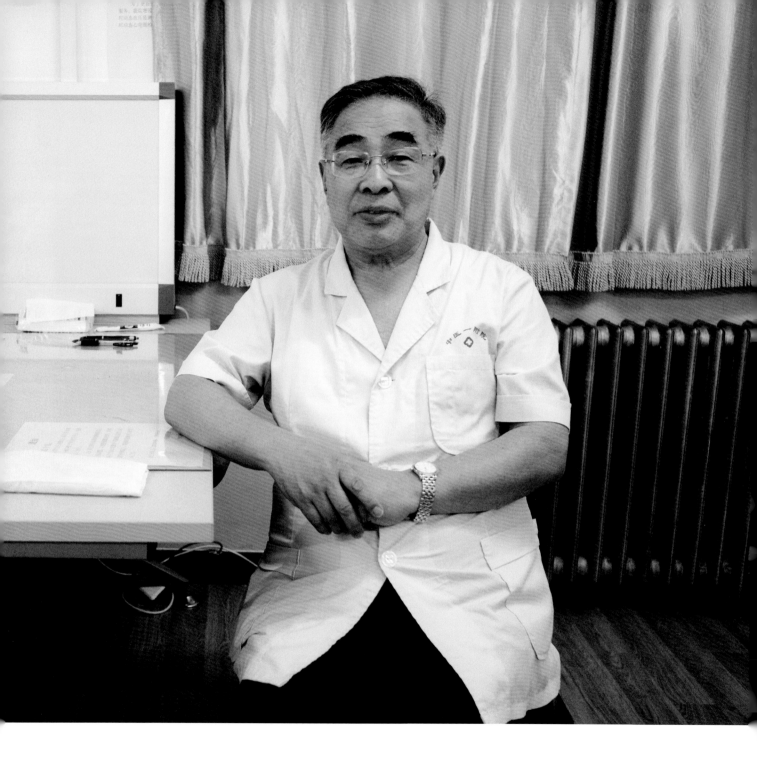

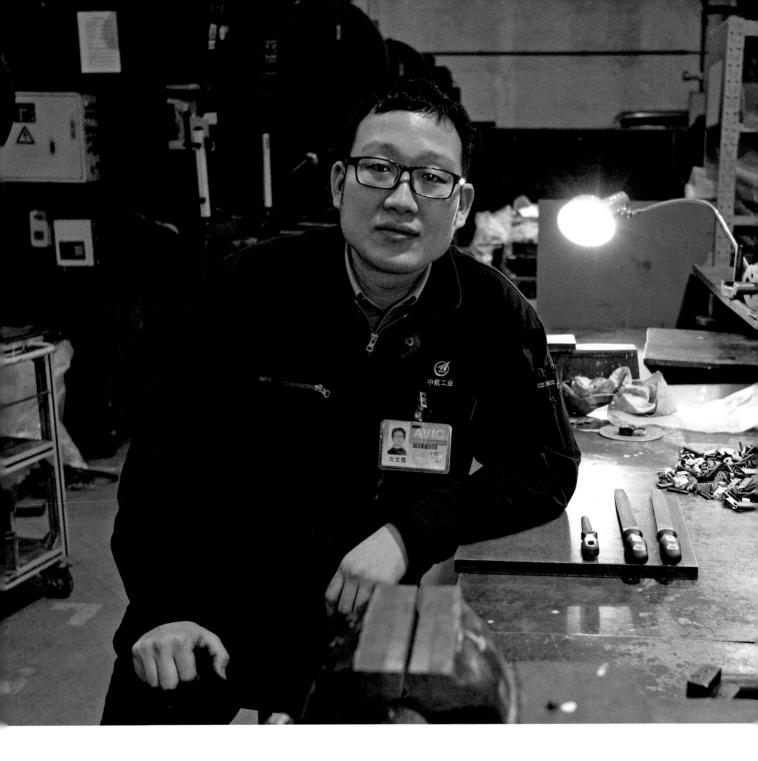

4-21.《大国工匠——方文墨 》

2017年3月拍摄。全国五一劳动奖章、中国青年五四奖章获得者方文墨,1984年9月出生,中共党员,汉族,航空工业首席技能专家,钳工,高级技师,方文墨班班长。

全国青联副主席,以一线工人身份兼任:

航空工业集团有限公司工会副主席、共青团沈阳市皇姑区委副书记、沈飞团委副书记。

他主要从事国产歼击机精密零部件的手工精密加工和装配调试。是国家级方文墨技能大师工作室领衔人,享受国务院特殊津贴。并以自己名字命名了0.00068mm加工公差的"文墨精度"多次被中央电视台"新闻联播""大国工匠"纪录片等央媒宣传报道,作为劳动模范代表和优秀青年代表在2013年5月4日、2016年4月26日两次受到国家主席习近平的亲切接见。

曾获"全国技术能手""全国五一劳动奖章""全国最美职工""中国青年五四奖章""全国青年岗位能手",第六届"振兴杯"全国青年职业技能大赛机修钳工冠军、"辽宁省特等劳动模范""辽宁省功勋高技能人才""辽宁工匠"等100余项荣誉称号。

4-22.《生命之墙守护人》

汪炼，妇产科主任医师。这是2017年我在重庆海扶医院生命墙前，为时任重庆海扶医院院长汪炼拍摄的。

背景的生命墙，是由浩浩荡荡的小蝌蚪精子，奔向卵子形成受精卵过程的雕塑图案，汪炼院长说："这是生命的起源，医疗的内涵就是关爱生命！"

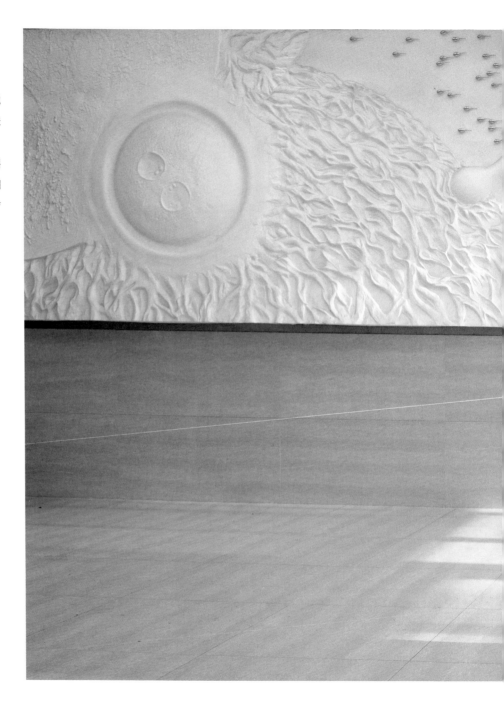

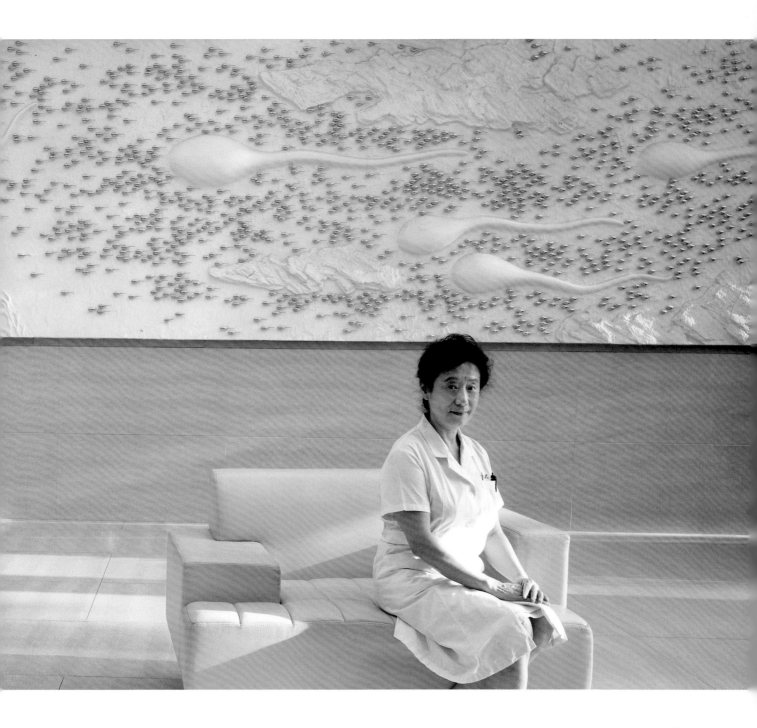

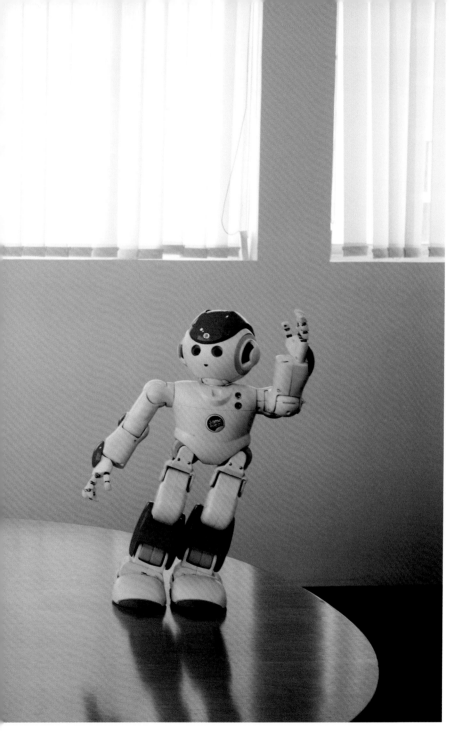

4-23.《会跳舞机器人的思想者》

2015年5月拍摄。周剑，优必选科技创始人、董事长、CEO，广东省第十三届人民代表大会代表，APEC中国工商理事会青年企业家委员会委员，深圳国际商会副会长，深圳市商业联合会副会长，深商AI智能机器人产业联盟主席，深圳机器人协会副理事长，第十七届国际奥林匹克机器人大赛主席等。

周剑是中国人形机器人行业的拓荒者，于2012年3月创办优必选科技，现已发展成为全球顶尖的人工智能和人形机器人研发、制造和销售为一体的高科技创新企业。在周剑的带领下，公司秉承着"让智能机器人走进千家万户，让人类的生活方式变得更加便捷化、智能化、人性化"的使命，专注于人工智能及机器人核心技术的应用型研发、前瞻性研发与商业化落地，推出了商用服务机器人和个人/家用服务机器人等一系列产品，同时提供人工智能教育、智慧物流、智慧康养、商业服务、智能巡检、公共卫生防疫等多行业解决方案。2016年央视春晚中会跳舞的机器人Alpha，就是周总团队设计的。

4-24.《人工智能从业者》

2016年1月拍摄。朱珠，成都步速者科技股份有限公司董事长，教育部注册的全国万名创新创业导师，中国管理科学院特约研究员，2016年全国电子信息行业优秀企业家，从事企业数字化，智能制造，人工智能领域，曾帮助数千家中小企业实现互联网业务的数字化转型升级。

4-25.《爱发明小农机的企业家》

2022年4月拍摄。黄金全，湖南双峰县人，1968年出生。1988年高考落榜后到湖南省长沙汽车制造厂做车工、铣工、模具设计与制造，冲压工、电氧焊工。1997年到广东省机械研究所做数控车床及五金模、压铸模、塑胶模。2000年回到湖南双峰县农机厂做设计与管理工作，并于2006年开办了自己的农机配件厂，2015年升级转型成了湖南省"农家宝"机械科技股份有限公司。

他从小生活在耕读天下，富厚日新的以农耕生产为主的双峰县。而这里又是清代名臣曾国藩的家乡，人们都以曾国藩的八字家训：书、蔬、鱼、猪、早、扫、考、宝，为标准长期保持农耕生活方式。

从双峰县走出去的著名人物还有：三国蜀相蒋琬，元朝大学士冯子振，明代大理寺右评事贺宗，晚清著名外交家曾纪泽，辛亥革命先驱禹之谟，中共早期领导人蔡和森，著名妇女运动领袖、共和国第一任妇联主席蔡畅等。

在这种农耕文化及名人辈出的环境熏陶下，双峰县多年来以适应坡地耕作的小农机生产为主，发展成为小农机生产特色县，有85家农机企业，"农家宝机械"就是其中的代表之一，以实用性强，价格低的优势深得农民青睐。总经理黄金全，因钟爱机械，又勤学苦钻，通过在工作中积累的机械知识，从1993年开始，三十年来研发创新了各种农机及配件500多件，其中获得专利证书25件，包括外观专利，实用新型专利，发明专利，本地同仁送外号"化学脑壳"。他研发的玉米脱粒机，薯类淀粉分离机及成套设备等多种农机具已大批量投入生产，赢得了市场好评，并远销中南亚及非洲。

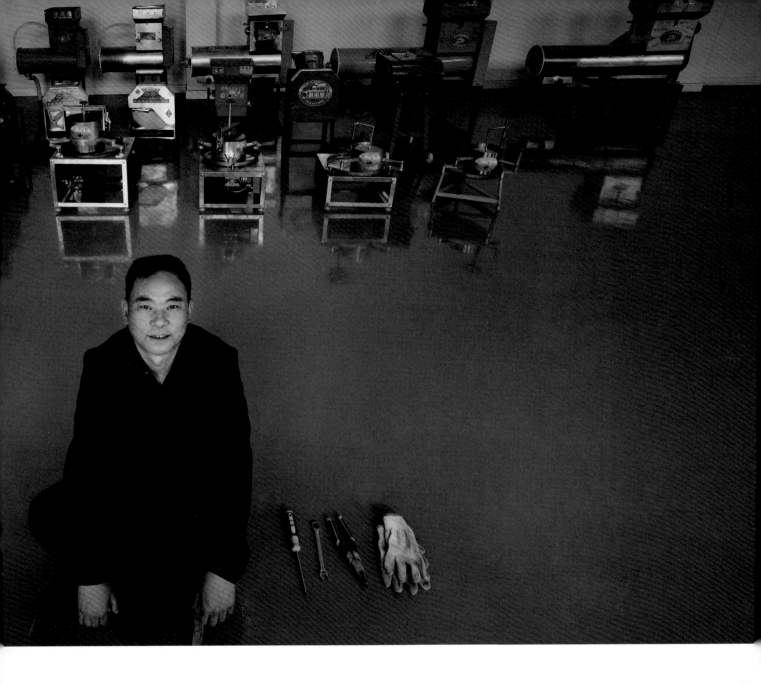

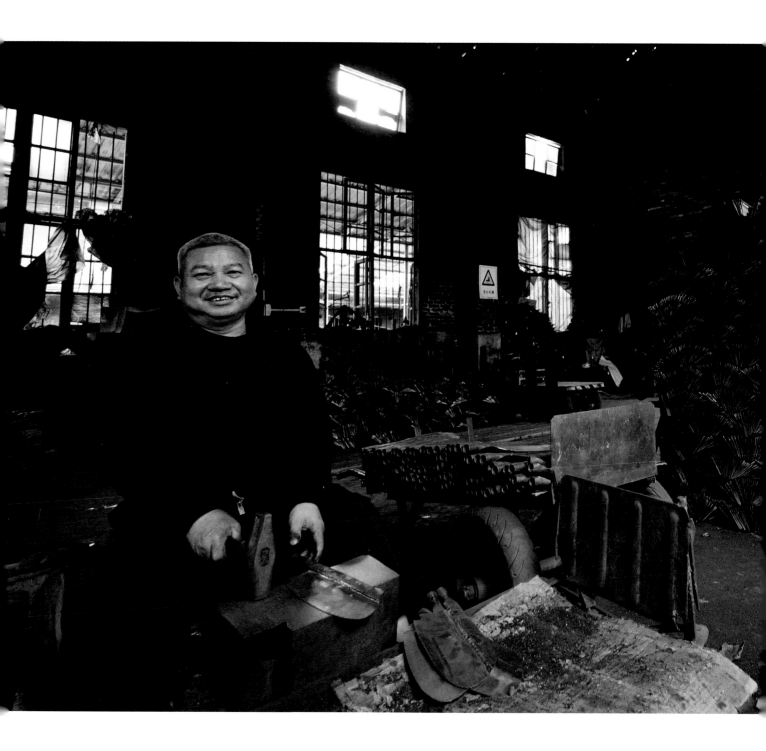

4-26.《手工调刀师》

2022年4月拍摄。康日芝，1964年出生。做刀近四十年，现为湖南双峰县赵学林五金厂的一名手工调刀师。

湖南双峰县走马街镇的传统产品制刀业，自清朝以来经久不衰，有"三刀"的美称，即菜刀、剪刀、镰刀。走马街镇的"三刀"生产企业数量从过去的家家户户全民参与到现在的以专业技术人员为主的29家；生产量由原来的年产几万把到现在的几十万把，其中年生产量20万把以上的有11家，规模最大的赵学林刀具厂，年生产量近100万把；产品也由原来的"三刀"发展升级为"菜刀、镰刀、剪刀、斧头、屠刀"等到20多个系列产品，称为"赵氏刀具"。

二十世纪九十年代锻刀产业又火起来时，很多年轻人也加入做刀这个行业，成了新的传承人。有多年锻刀经验的老师傅成了赵氏刀业的技术骨干，像有30年打刀经验的康日芝，就是1998年被"赵氏刀具"聘请为技术顾问兼调刀师的。

如今他亲手一把一把手工调整的菜刀累计已上千万把了，每天要调3000-4000把刀。右边堆积成小山一样的菜刀就是他一天完成的。经康师傅亲手调整过的刀具产品畅销全国各地及越南、老挝、缅甸、俄罗斯等周边国家。

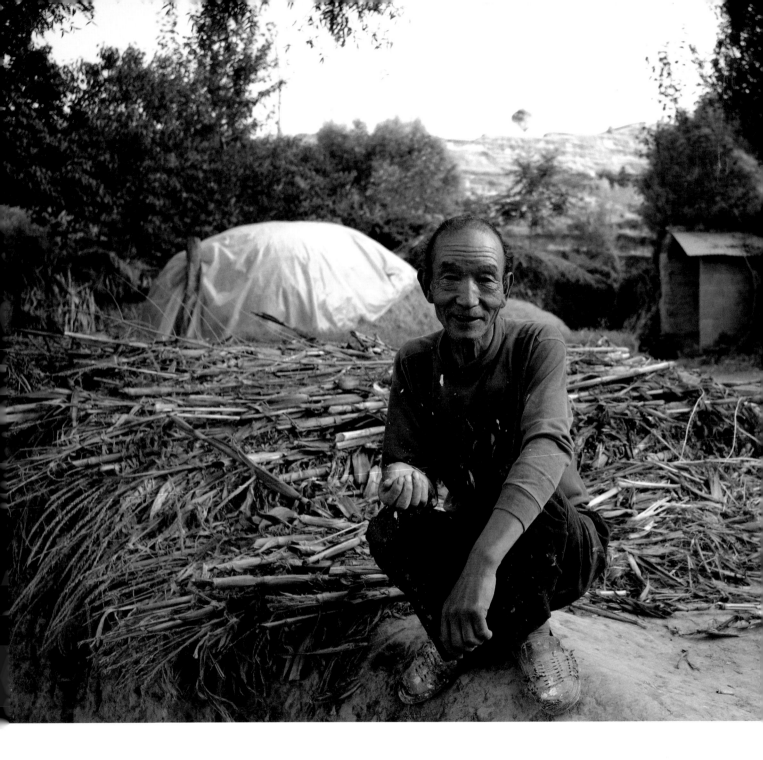

4-27. 《自信的父亲》

2016年8月拍摄，当时我和同事正在甘肃省静宁县王咀村，采访拍摄一户孩子刚刚考上大学的人家，我身后传来"我们村家家有大学生，我家就有"的声音。我转身顺手就给这位父亲拍摄了这幅照片，通过聊天得知他有一儿一女两个孩子，并且于2016年全部考上了大学，姐姐以理科513分的成绩考入东北林业大学工业设计专业，弟弟以理科493分的成绩考入沈阳农业大学机械类专业。

这个地区一个行政村共6个自然村，约一百来户400多人口，基本每户都有大学生，被当地人称为"大学生村"。

4-28.《希望之光》

2017年7月拍摄，当时在采访报道贫困大学生节目时，这个女孩的姐姐考上了大学，我看到她趴在铁炉子上写作业，家里没有桌子，我有意把门半开着拍入画面，从门口照射进来的光线表示光明和希望，我拍完后和她聊了一会儿，让她买些课外书看看，她很高兴地对我说："我也要像姐姐一样考上大学"。在此祝福她。

4-29.《家庭主妇》

　　2014年7月拍摄，云南一个少数民族主妇，孩子刚过完满月酒席就背着出去放猪，我在她家凑热闹祝贺给了一百块钱，给他们拍了两张全家福合影，离开主人家不长时间，就看见这家主妇背着刚满月的孩子去后山放猪，便又为她拍了这张放猪路上图。

　　云南丽江地区自古就是一个多民族聚居的地方，有着绚丽多彩的地方民族习俗，共有12个世居民族。有汉族、纳西族、彝族、傈僳族、普米族、白族、傣族、苗族、回族、藏族、壮族、摩梭人12个世居少数民族。

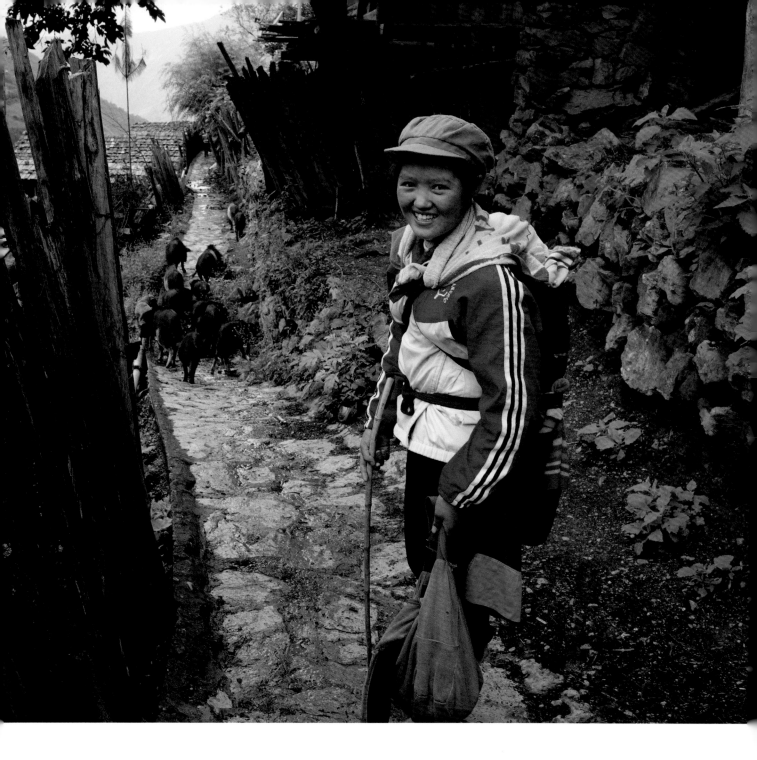

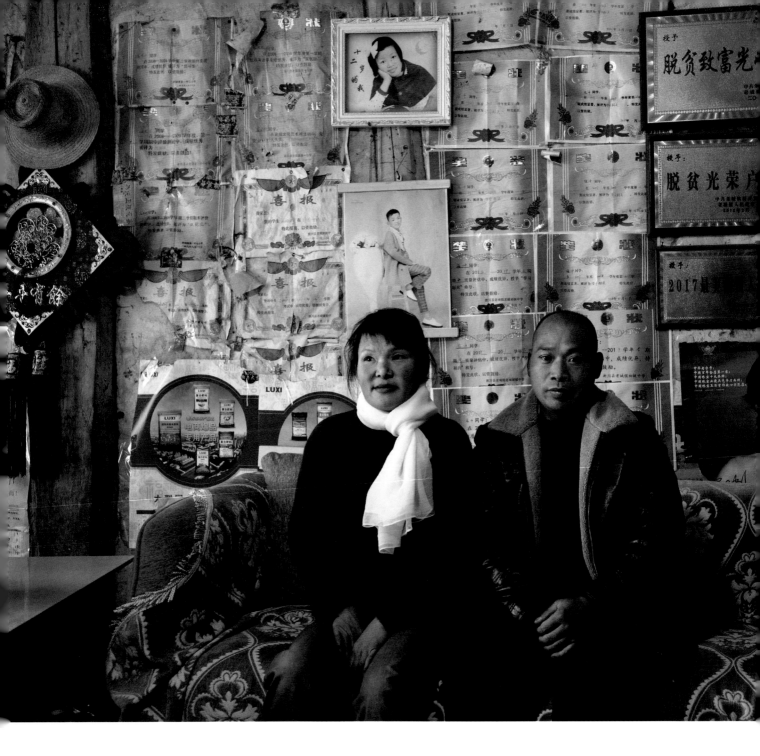

254

4-30. 《脱贫致富户》

2019年12月拍摄，河南淅川脱贫标兵户。女主人身体不太好，男主人很勤劳，两口子靠种地、养蜂致富的，在采访时我看到他家墙上贴满了他孩子的奖状，就为两人拍了这张照片。买他们家的蜂蜜品质好还特优惠，因为这里自然环境好，亚洲最大人工湖丹江口水库就位于淅川南部。

淅川县隶属河南省南阳市，位于豫西南边陲，豫、鄂、陕三省交界的黄金地带，因淅水纵贯境内形成百里冲积平川而得名。淅川地势险要，古战乱时期易守难攻，有"中原未战，淅境兵动"之称。地处豫、鄂、陕三省结合部，有"一脚踏三省""鸡鸣三省荆紫关"之称的荆紫关镇，就在淅川县西北部。丹江穿境而过，是"南水北调"水源地。镇政府所在地南距湖北白浪镇5华里，西距陕西白浪镇5华里。中国版图三省交界之地共有40余处，而独有此地三省均设有基层政府。

荆紫关镇有保存较为完好的古建筑群，约公元1772年前后形成，全长5华里的清代一条街，房舍楼阁2200多间，1500余间门面房均为清代建筑，房屋建筑雕梁画栋古色古香。沿丹江河而建的吊脚楼更具江南情调；还有规模宏大的山陕会馆儿、平浪宫、禹王宫、江西馆等古建筑群。这里自古水陆并通是南北交通要塞，古时水运有"丹江通道"，陆运有"商淤古道"，明清时期商业高度繁荣有"小上海"之称。

荆紫关因地处三省交界处，是兵家必争之地，自古就是战略重镇，朝秦暮楚等成语就出自这里。其红色历史更是家喻户晓，在土地革命时期，1935年6月由军长程子华、副军长徐海东率领的红二十五军奇袭荆紫关，取得了第二次反"围剿"的第一个重大胜利，为最终粉碎敌人对鄂豫陕根据地的"围剿"立下了首功。抗战时期，1938年2月鄂豫陕地区（即鄂西北、豫西南、陕南三区交界处的荆紫关延边地区），被毛主席列为全国六个抗战战略要地之一。解放战争时期，1946年6月由李先念、王震领导的中原军区部队强渡丹江河，冲破荆紫关取得了中原突围的胜利，为拉开全国解放战争的序幕起到决定性作用。

2001年，"明清一条街"被国务院批准为"全国重点文物保护单位"。《阮氏三雄》《包公》《汉魂》《内乡县衙》等影视作品先后在这里拍摄。

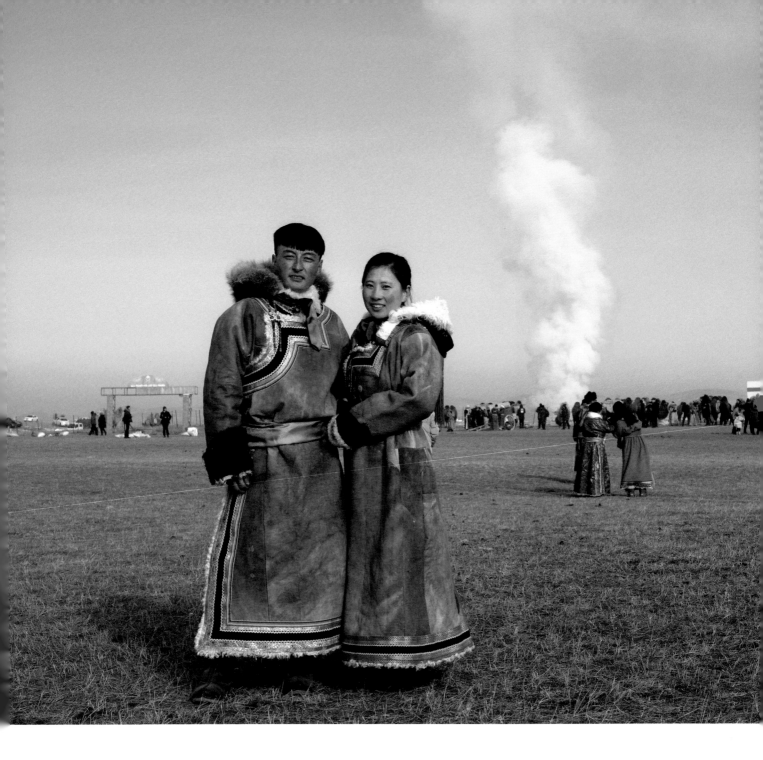

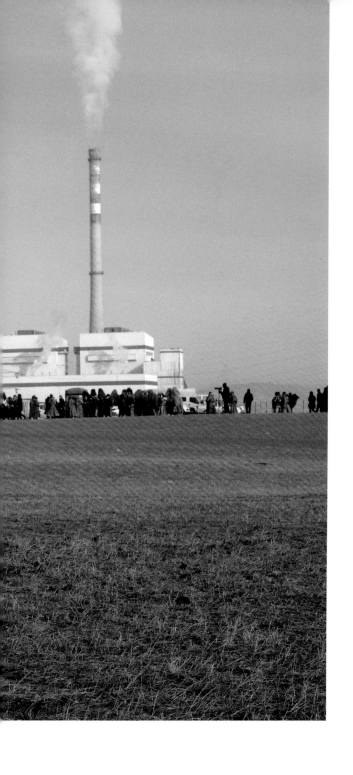

4-31.《草原上有了热电厂》

　　2017年1月拍摄，每年冬季内蒙古草原上的人家取暖是个大问题，2017年的冬季这里有了热电厂，家家户户取暖都解决了，人们都纷纷来到这个能给大家带来温暖的热电厂，看看是什么样子的，就像他们的"冬季那达慕"一样热闹，这对新人让我为他们拍照留影纪念。

4-32.《执着的摄影家——和平》

和平（乃日木德勒），蒙古族（2017年9月拍摄），中国摄影家协会会员、中国摄影著作权协会内蒙古锡林郭勒盟首席代表、中国金融摄影家协会理事、中国农业银行摄影家协会副主席兼艺术顾问、内蒙古摄影家协会副主席、锡林郭勒盟摄影家协会主席、锡林郭勒职业学院客座教授。

二十世纪八十年代开始参加盟市、自治区、国内国际摄影大赛、展览，作品分别获盟市、自治区、全国、国际金、银、铜等奖项；参加北京国际摄影周、平遥国际摄影大展、连州国际摄影节、香港国际大展、台湾两岸艺术家摄影大展、蒙古国国家摄影联展、中蒙俄国际60周年展览、加拿大蒙古人摄影国际展览等大型展览。举办《北方风情》个人摄影作品展和出版《情系锡林河》《草原神韵》《中国马都.锡林郭勒蒙古马》等画册。荣获内蒙古自治区第八届、第十届艺术创作"萨日纳"最高艺术摄影大奖，荣获第十二届全国摄影艺术展览"艺术类"金奖，荣获"中蕴杯"国际马文化摄影神骏大奖，艺术创作已被《中国当代艺术界名人录》一书收录。

4-33.《园林景观设计师》

2017年6月拍摄，印文斌，号诸草，常州东篱草堂堂主。作为一位非科班出身，却又炙手可热的优秀园林景观设计师，他注重人文关怀，注重自然界与人之间的交流，尊重植物习性，擅长将传统文化与现代元素融合，根据南北不同地域，因地制宜灵活多变的打造各类园林景观。

从事建筑设计行业三十余载，作品从民宅到大型园林均有建树。担任2021年扬州世界园艺博览会常州馆总设计师。

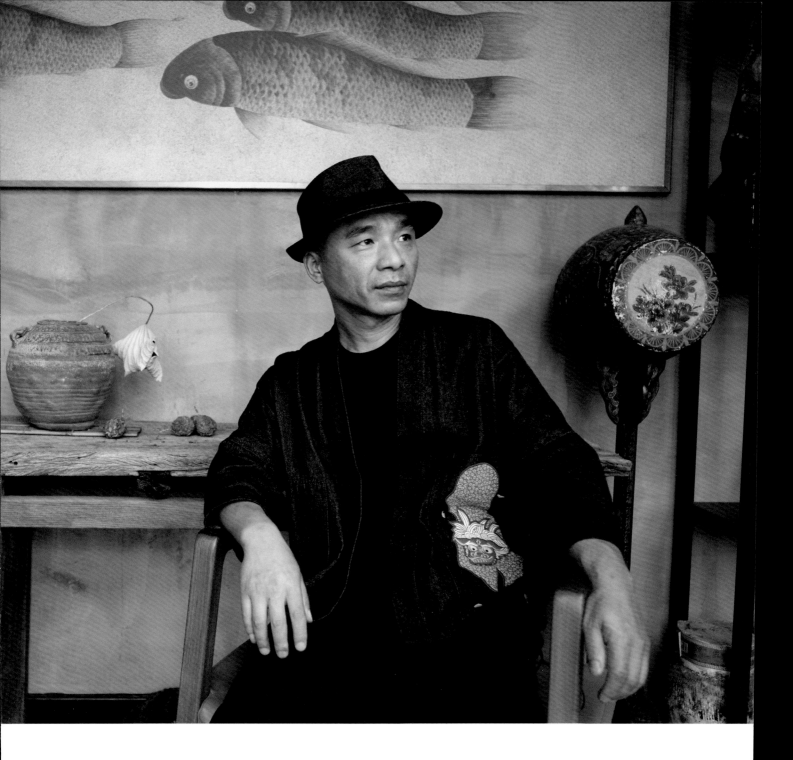

4-34. 《阆中书法家——山野道人》

2018年3月拍摄，张铨俊，法名山野道人，字逸之，1925年出生于江西赣南，1946年出道。

中国来居斋书画院长，滕王阁书画院名誉院长，中国春节老人形象代言人，自幼在爱舞文弄墨的祖父张文楠的熏陶下，并经国画大师梁邦楚先生传教，成就了书法和国画功底，其自创的奔牛图和道字独具一格，并被相关部门收藏。他曾在江西庐山仙人洞修行二十载，这些年在四川阆中贡院从事春节文化和国画、书法的传播和修研，给各界喜爱书画的朋友服务。

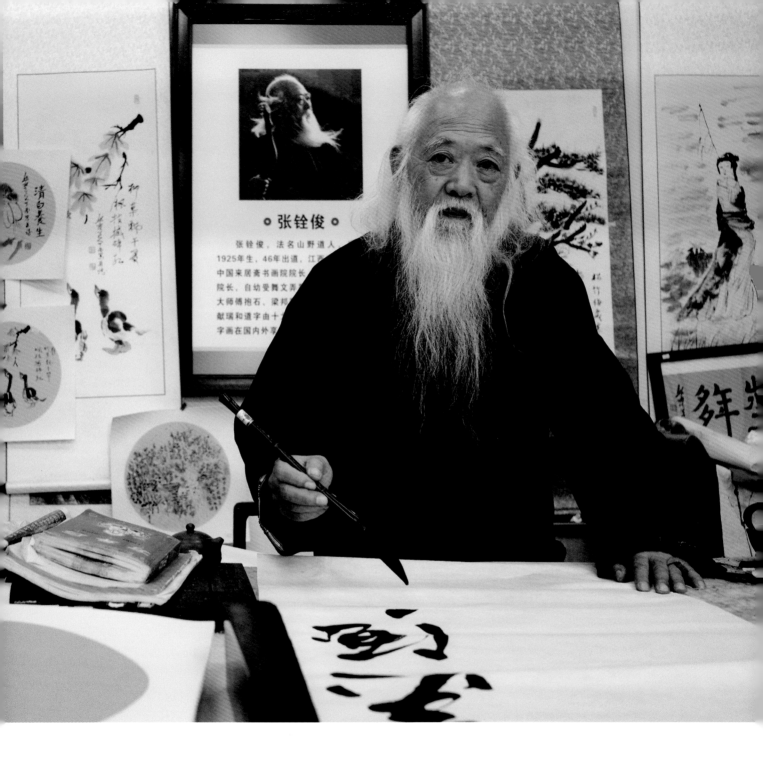

263

4-35.《画家诗人——宋曼东》

2017年9月拍摄，宋曼东，笔名沁溪曼东，书画世家。邯郸市书画家学会主席、著名职业书画家。就职于邯郸大剧院，高职舞台美术设计师（教授）。出版发行《宋曼东书画集》《东韵西彩——宋曼东油画书法精品集》《东韵西彩〈京娘湖湖赋•颂•缘起碑〉宋曼东诗词书画作品集》。书法油画作品海内外参展获奖收藏，多次举办个人《东韵西彩宋曼东油画书法作品展》。

4-36.《多栖编剧——程万里》

程万里，2016年10月拍摄，汉族，生于1951年，山东省临邑县县人，1961年随父母迁居到新疆和田市。多栖编剧，所创作的话剧、广播剧、电视连续剧曾获全国"五个一工程"奖和剧本创作奖；所创作的连环画脚本曾获联合国教科文组织奖。新疆多民族民俗专家，曾计划内出版新疆民俗和地域文化书籍十一部。新疆维吾尔自治区非物质文化遗产专家委员会委员。

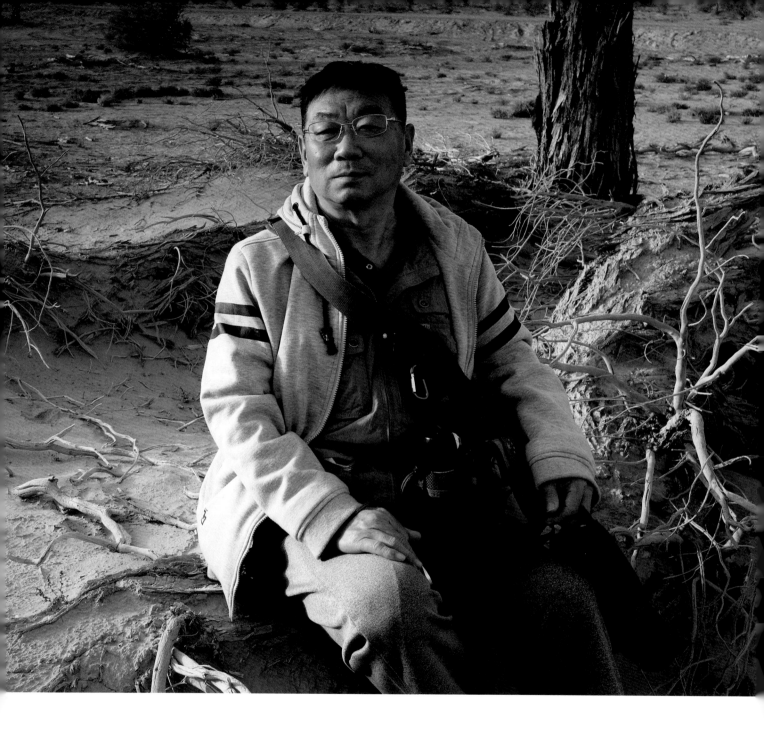

4-37.《情系金丝楠木——帅继红》

2016年5月拍摄。帅继红，1986年入伍在某部队服役6年后，提前离开了热爱的军旅生活，进入木材家具领域。期间，他被金丝楠木的独特魅力所折服，为了让"帝王木"再现辉煌，于2010年成立了成都鸿福名木文化传播有限公司。因对古家具的偏爱，创品牌"金楠王府"，致力于高端金丝楠木、红木的仿古家具设计与研发。并融入现代工艺技术，使其水不浸、蚊不穴，不腐不蛀亦有幽香，保留了金丝楠木特有的纹理质地，真正意义上还原了千年成一木，一木成一物，一物传千年的金丝楠木的价值。

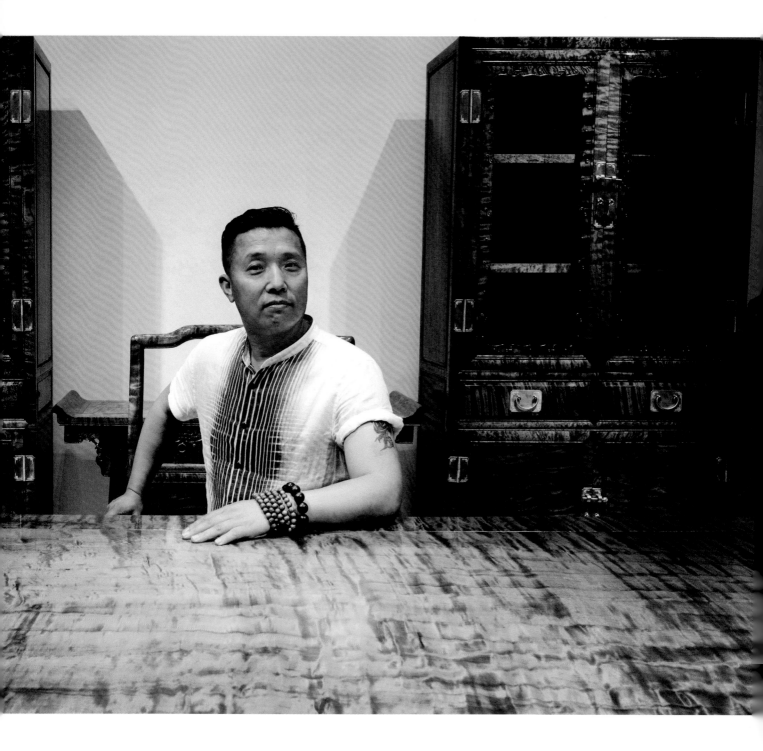

4-38.《诗人何津》

2015年7月拍摄。何津，壮族，中共党员，广西防城港市人。曾任过钦州市（地）文艺刊物副主编及秘书长、文艺科长、防城港市文化局副局长、防城港市文联主席。1994年加入中国作家协会，世界华文诗人协会会员。广西文联五、六届委员，广西作家协会四、五届理事及主席团成员，二级编剧。写过的诗、歌词和文学作品含发表与不发表的手稿有40多万字。著有诗集《相思豆》《海泉》《情缘风景》以及与人合作叙事长诗《海债》，大型电视音乐风光片《西部之声》第三十二集《京岛渔歌》撰稿、歌词。《荔枝熟了》诗被《中国文学》英、法文版先后被十几个国家译载。《珍珠姑娘珍珠场》荣获广西第二届少数民族文学创作优秀作品奖，《相思豆》荣获首届壮族文学奖，《海泉》荣获第三届壮族文学优秀作品奖，《大冰喇》（词）获广西、全国少儿歌舞录像比赛二等奖等。

4-39.《湘峪古堡守护人》

　　2021年3月拍摄。连鹏，山西沁水人，山西湘峪古堡有限公司文研部主任，因为喜爱古建筑在这里一干就是17年，如今已是景区管委会成员的他，还是喜欢给来古堡的人们讲解湘峪古堡的来历。湘峪古堡是明崇祯年间户部尚书孙居相、都察院右副都孙鼎相兄弟的故居。南山藏龙，北山栖凤，东临瀑布，西镇虎山。集廉洁文化、军事防御、中西合璧三大主题于一体。整个古城为蜂窝式城堡，全为砖石土木结构建造。占地面积约32500平方米。始建于明万历四十二年（1914年），竣工于明崇祯七年（1634年），历时二十年。

4-40. 《新型护士》

　　2017年拍摄的90后重庆海扶医院护士，时髦的发型看着随意却不会影响她工作的严谨。她当时是无创治疗手术系统海扶刀的专职护士。

　　海扶刀®是重庆海扶医疗科技股份有限公司产品研制的聚焦超声肿瘤治疗系统。是一种不需要切开皮肤，不需要穿刺就可以从体外杀灭体内肿瘤的新技术，也有人称之为"无创手术"。被国内外专家称为"21世纪肿瘤无创伤治疗高科技新技术"，它改变了传统良恶性实体肿瘤治疗方法，使肿瘤治疗从有创伤的外科手术和微创治疗，跨入无创治疗时代。

4-41.《西北第一剪》

2014年6月拍摄。伏兆娥,从事剪纸42年了,首创国内正面瞬剪肖像技艺。

国家级非物质文化遗产项目(剪纸)代表性传承人,联合国教科文民间组织授予"中国民间工艺美术家"称号,宁夏高级工艺美术师、中国十佳艺人、中华巧女奖终身称号,"宁夏德艺双馨先进工作者"、宁夏首批非物质文化遗产(剪纸)杰出传承人。被国内外文化艺术界誉为"中国神剪"和"西北第一剪"。

作品获中国美术馆世纪回顾展一等奖,第三至第五届国际剪纸大赛金奖,代表作火花《西游记》《水浒传》《伏兆娥剪纸集》《回汉人民奔小康》获国际金奖被中国国家博物馆永久收藏。《老鼠偷油》《西游记火花集》《万事和谐》三度获"山花"奖,两度获(中国人口文化)奖。

4-42.《摄影家——程春》

2016年10月拍摄。程春，1956年3月生于新疆喀什市，1974年在新疆莎车县二中高中毕业后，在莎车县十四公社接受再教育，两年后在莎车县汽车队当修理工。随后在新疆维吾尔自治区新华书店，新疆青少年出版社，新疆人民出版社工作，2016年6月退休。

在出版社工作期间，出版过挂历、台历，画册《西域牧哥》等。在上海美术出版社出版了《神奇新疆》画册。

摄影，是他儿时的爱好，工作后从兴趣爱好到不断的探索追求，程春把新疆大地拍了一遍又一遍。新疆的山水，新疆的风情、野生动植物等都是他镜头里的美景画面，他用心感受美，用眼睛寻找美，用镜头捕捉美，用一幅幅画面展示美传播美。他常说：摄影的魅力在于"有一千个读者就有一千个哈姆雷特"。

4-43.《美玉造型师——王朝阳》

2015年5月拍摄。王朝阳，1970年出生于玉雕之乡河南省南阳市，受环境熏陶，从小酷爱绘画。1988年步入玉雕界，曾先后师从国家工艺美术大师吕昆、宋世义。凭借着坚实的功底、不懈的努力，被两位老师称为玉雕奇才。1998年，王朝阳来云南瑞丽创业，并开创自己独立的工作室："奇巧轩"。所设计作品构思巧妙、主题鲜明，挣脱传统束缚，多以现代元素为根源去追求"象外之象""味外之旨"的新境界。其作品《红色经典》《祝福》开创了玉雕艺术的先河，是中国当代玉雕界的代表性人物。2008年借助翡翠原始的美，王朝阳创造了一种称为"水韵墨工"的功法。"水韵"是因为翡翠的色彩没有一个固定的位置，所以就必须随形就势，如同水随着地势流动一样，雕刻时要随着美的色彩走，以此来表现材料的天然之美。而"墨工"主要是借助中国水墨画。水的随形就势，水的智慧，再加上中国水墨的方法来进行雕刻。经过近三十年的苦心研究，王朝阳独创了当代翡翠雕刻心美学—磨玉心法。主张玉雕是关于空间的表达。以材料为主，把形象雕刻减到最少，把想象力放到最大，最大限度地展现翡翠材料之美，给观者更多审美的参与和丰富的想象力，用玉雕再塑人文与自然之美。

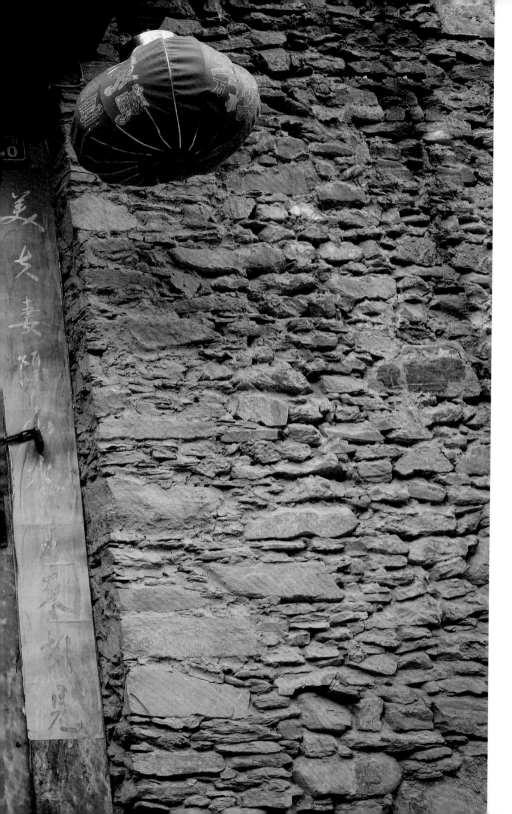

4-44.《古寨子里的老人》

2018年1月拍摄，在川西北有很多古寨子，大部分房屋和碉楼都是用石头砌起来的。这个老人家的老屋就是用山上的石头片砌的，已经五十多年了。老人很乐观，说："这屋子冬暖夏凉"，门上的对联和红灯笼很喜庆，与老人的红色棉衣也很呼应，我就为老人在门口拍摄了这幅很喜气的图片。

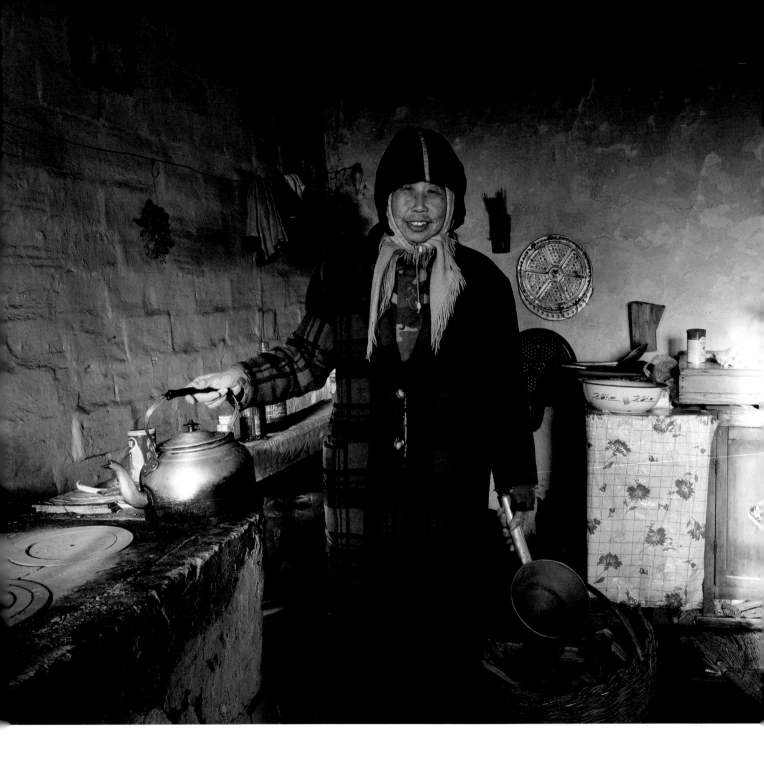

4-45.《热心的最北农家大娘》

2020年12月7日上午9时50分左右，气温零下27℃左右，我和阿木尔林业局电视台书记邢俊文在黄花岭村拍摄时，冻得我手指疼，进到这位大娘家里取暖，老人马上给我们烧水，招呼我们到炉子旁边烤火，手脚暖和过来后我为老人拍下了这张烧水图。

北极村原名漠河村，1860年（清咸丰十年）开始有人居住。位于黑龙江省大兴安岭地区漠河市漠河乡，地处北纬53°33′30″、东经122°20′27.14″，是国家AAAAA级旅游景区，素有"金鸡之冠""神州北极"和"不夜城"之美誉，是全国观赏北极光的最佳观测点，是中国"北方第一哨"所在地，也是中国最北的城镇。夏季白天通常长达17个小时以上，而冬季刚好相反，下午4点天黑，每年10月中旬进入冬季到来年3月份，这是北极村的一大特色。全年平均气温在-5℃左右，冬季的最低气温可至-50℃。北极村凭借中国最北、神奇天象、极地冰雪等国内独特的资源景观，与三亚的天涯海角共列最具魅力旅游景点景区榜单前十名。

4-46.《领航名校长》

2022年3月拍摄。李欣欣，雄安容和德辉学校校长，从教33年，任校长22年。沈阳师范大学教育管理专业毕业，正高级教师，教育部领航名校长。中国教育科学研究院特聘专家，教育部国培计划专家库专家，中国教育学会中小学德育研究分会副秘书长，中国教育学会中小学整体改革专业委员会理事会理事，辽宁省小学数学教育专业委员会副理事长，辽宁省培训专家，沈阳大学硕士研究生导师。先后获得全国特色教育先进工作者，全国优秀科研带头人，全国阅读教育先进个人，2018中国好校长。

学校每天的营养午餐李欣欣校长都和学生们一起吃，会和最后一个孩子打饭，并且要求食堂大师傅和她一起，看看这时的饭菜还是不是热乎的，是不是有营养。

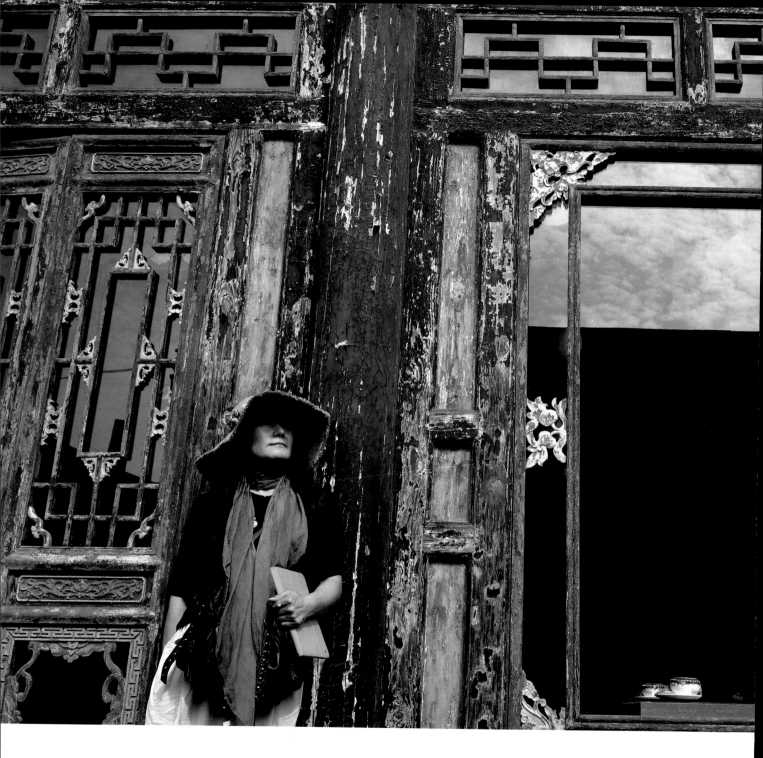

4-47.《热爱草原的女摄影家》

　　2017年9月拍摄。李波，出生在黑龙江，改革开放后来到了草原内蒙古锡林郭勒盟锡林浩特市，从事商业酒店服务工作，经营酒店服务行业任经理工作，业余时间热爱摄影。创作题材主要关于草原风光、人文民俗、纪实生产、生活等，多幅作品在国际、国内、区内摄影大赛获奖，现任锡林郭勒盟摄影家协会第4届理事会副秘书长。

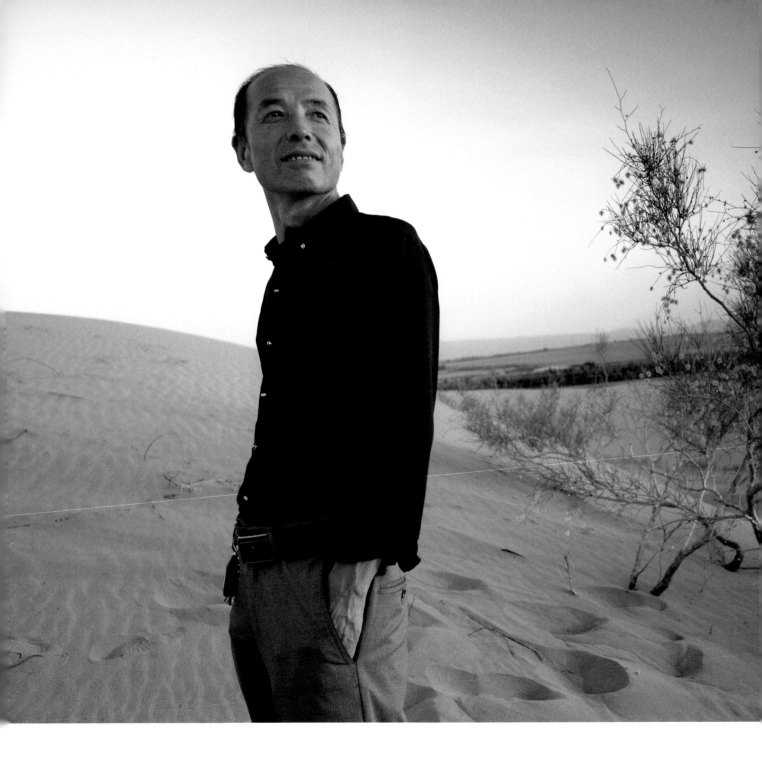

4-48.《治沙专家——唐希明》

唐希明，宁夏中卫市西郊林场场长，并兼任中卫市自然资源局宁夏黄河东岸防沙治沙项目办公室负责人。

唐希明从大学毕业后就从事治沙工作，至今已有30多年。他为了掌握腾格里沙漠治理的基本情况，每年有160多天都在沙漠中。直接参与和指导治理沙漠87万亩，沙化土地治理率从五年前的63.1%提高到87.5%。

30多年来他采用过3种治理沙漠的方法，从最开始的人工扎设到后来的以麦草方格为主的"五带一体"治沙体系。为更好地治理沙漠，他在传统的麦草方格治沙基础上进行技术创新，在扎好的草方格中播撒耐旱沙蒿、沙米、沙大旺等草种，在风的作用力下把种子吹到草方格的四周，再通过降雨，种子发芽生长形成植物草方格，达到了永久固沙效果，有效提高了植被覆盖度。

唐希明还经常改进和发明治沙办法与治沙工具，2017年他发明的"水分传导式精准型沙漠植苗工具"，避免了用铁锹挖沙造成水分流失，降低了治沙造林成本，为国家节省资金6000余万元，沙漠造林成活率达到了85%以上。2021年发明的"草方格沙障用刷状网绳的生态装置"实用新型专利，彻底解决了劳力用工难的问题。

获得过："全国防沙治沙先进个人"；以及国家绿化委员会、人力资源和社会劳动保障部、国家林业和草原局的表彰；国家农林水气象总工会授予的："全国绿色生态工匠"；国家林业和草原局授予的："最美林草技术推广员"；国家实用新型专利二项。

4-49A. 开国少将——李布德

2014年5月拍摄，时年95岁。李布德（1919年9月—2017年12月13日），中华人民共和国开国少将，四川省营山县人。1933年9月参加中国工农红军，参加了长征、土地革命、抗日战争、解放战争、抗美援朝战争等。

李布德1918年出生，6岁上私塾。土地革命战争时期任红四方面军第九军文书、译电员。1932年，参加游击队、营山独立团，后编为红9军27师77团。1933年参加中国工农红军。1935年加入共青团，1937年入党。1936年到红军总部当译电员，后调到红二方面军当译电员。

抗日战争时李布德到宋时轮支队，任第4挺进队政委。1942年任晋察冀军区11军分区7团总支书记。1943年任北山支队政委，战斗在小五台山（河北蔚县境内），从支队开始的300人，一年之后，队伍发展到近千人。

1944年10月，李布德调任冀察军区13分区20团政委。1945年8月，李布德与团长黎光指挥20团参加了光复解放张家口战役。

1946年10月，任晋察冀野战军2纵5旅14团政委。1948年升任2纵5旅政治部主任。1949年，2纵改称67军，5旅改称199师，升任师政委。

1949年开国大典时，李水清和李布德率领199师接受检阅，他俩走在全师的前列，李水清32岁，李布德30岁。

1951年李布德入朝作战，任67军201师政委，1952年任68军202师政委，1954年升任68军政治部主任。获朝鲜二级国旗勋章、二级自由独立勋。

1955年回国升任68军副政委。1956年，到高等军事学院学习。1960年任内长山要塞区政委。1964年升任68军政委。1970年任山西省军区政委。

1955年被授予中国人民解放军少将军衔，获得三级八一勋章、二级独立自由勋章、二级解放勋章。1988年荣获一级红星功勋荣誉章。

2017年12月13日15时，在北京逝世，享年99岁。

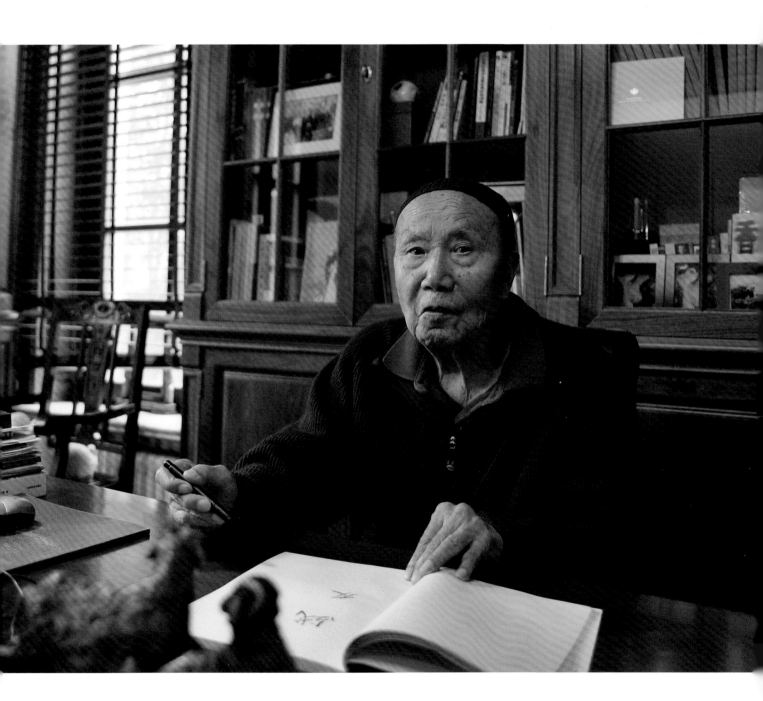

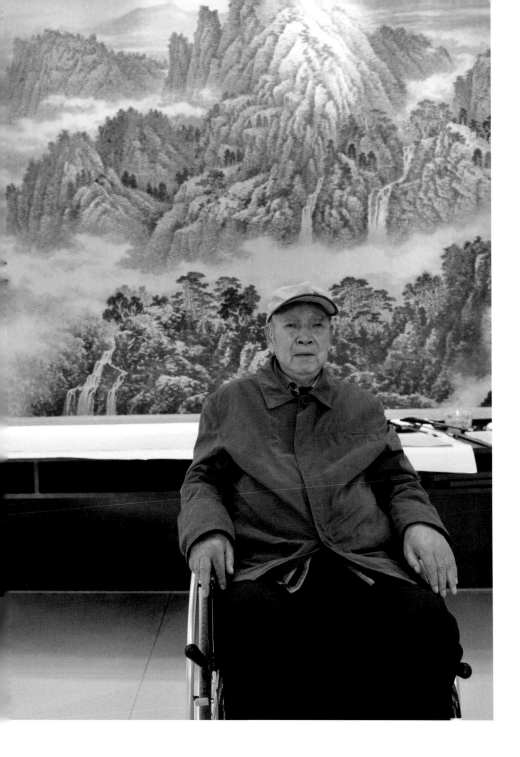

4-49B. 开国少将——王贵德

2014年9月拍摄，时年100岁。王贵德（1914年8月－2017年4月7日），中华人民共和国开国少将，福建省上杭县人。参加了土地革命、抗日战争、解放战争。

1929年，参加农民暴动，同年12月加入中国共产主义青年团。1931年2月，参加中国工农红军，任上杭县独立团一连战士，红12军第34师第100团排长。同年8月任长汀县独立团一连指导员。同年年底，进入福建省军区随营学校学习，任政治连排长。1932年2月由共青团员转为党员。1933年初，任红12军第34师第100团连政委、团政治处党总支书记。1934年进入红军大学政治队学习，毕业后担任红八军团第21师第62团政委，参加了中央苏区第二至五次反"围剿"作战和二万五千里长征。1935年7月，红一、四方面军会合后，调任红31军第91师第273团政委。

抗日战争时期，历任八路军129师第386旅第771团政委，冀南军区新编第九旅政治部主任，冀南军区第二军分区政委，冀南军区第二、第四、第三军分区副政委等，参加了百团大战、东石门战斗、黄崖底战斗、范村战斗、长生口伏击战、神头岭伏击战、长乐村急袭战和晋东南反"九路围攻"战役等。

解放战争时期，历任冀南军区第二军分区副政委，华北野战军第13纵队39旅副政委，38旅政委，第18兵团61军182师政委等，参加了晋南、晋中、太原、西北、西南等战役。

中华人民共和国成立后，任中国人民解放军第61军政治部主任，川北军区副政委，第14军副政委，贵州省军区政委。

1960年，进入解放军高等军事学院高级速成系学习，毕业后任铁道兵副政委兼政治部主任、铁道兵顾问。是第八次全国代表大会代表、第五届全国政协委员。1983年2月，离职休养。

2017年4月7日，因病在北京逝世，享年103岁。

1955年，被授予中国人民解放军少将军衔，荣获二级八一勋章、一级独立自由勋章、一级解放勋章。1988年，荣获中国人民解放军一级红星功勋荣誉章。

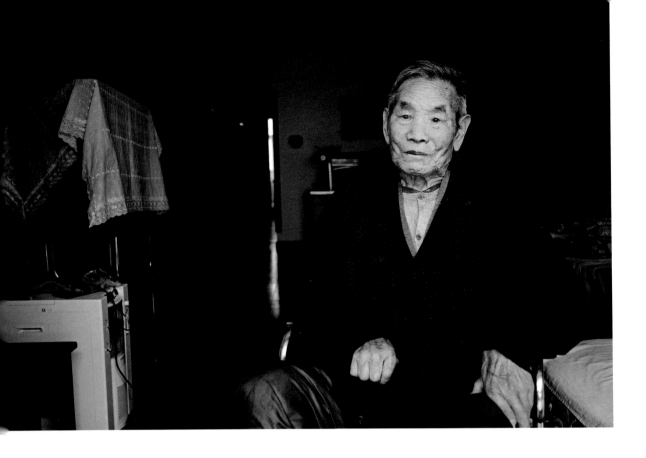

4-49C. 老兵——冯占祥

冯占祥，98岁。中国人民抗日战争胜利60周年、70周年、中华人民共和国成立70周年、光荣在党50年纪念章获得者。

河北省保定市阜平县人。1942年参加革命工作。16岁离开家乡当兵。参加过抗日战争、解放战争、抗美援朝、保家卫国战争，参加过解放石家庄战役；参加过甘肃九泉卫星基地建设工作。抗日战争时期，曾在张家口市六中，给聂荣臻元帅当过警卫员。1955年授少校军衔，获得独立自由奖章、解放奖章。六十年代初期，从部队转业到地方工作。任张家口市毛纺织厂党委书记。1977年，接待了中共中央党的副主席叶剑英、汪东兴等领导的视察和指导。副地市级离休。 该图片2016年5月拍摄。

4-49D. 老兵——孙炳兰

2019年9月拍摄。孙炳兰，1923年3月3日出生在河北灵寿。1940年10月参加革命工作，1941年1月加入中国共产党。1940年10月在晋察冀边区第五中学毕业后留校任教。1941年10月在晋察冀边区联大师训班学习后，先后在阜平县口子头小学、灵丘县下关镇、独峪村、西福田等地的小学任教。1945年10月后在怀仁县政治处、浑源县公安局、涞源县公安局工作。1949年3月调到张家口市公安局工作。1950年10月调察哈尔省公安厅工作。后在张家口市工业局、张家口市工委、张家口市轻工业局工作。1982年12月正处级离休。

获得中国人民抗日战争胜利60周年、70周年、中华人民共和国成立70周年、光荣在党50年纪念章。

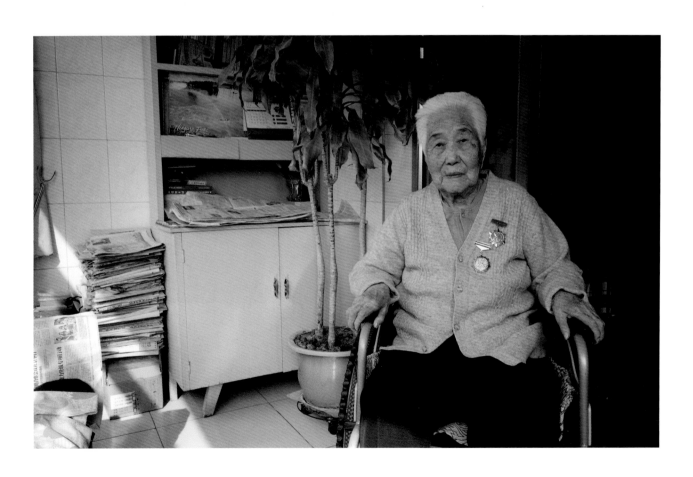

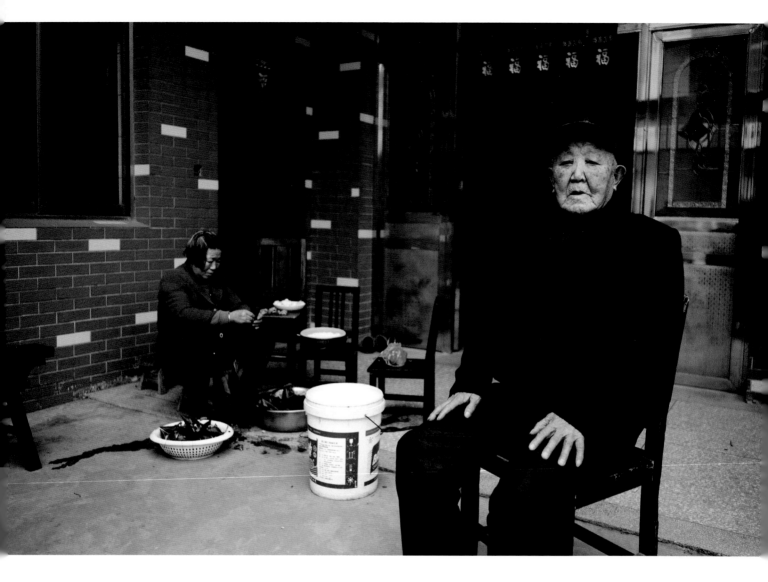

4-49E. 老兵——王敬

王敬，2016年3月拍摄，现（2022年）93岁，靖江西来人。中华人民共和国成立70周年纪念章、抗美援朝70周年纪念章获得者。1948年参加靖江独立团，参加过渡江战役，荣立过二等功一次、三等功二次。

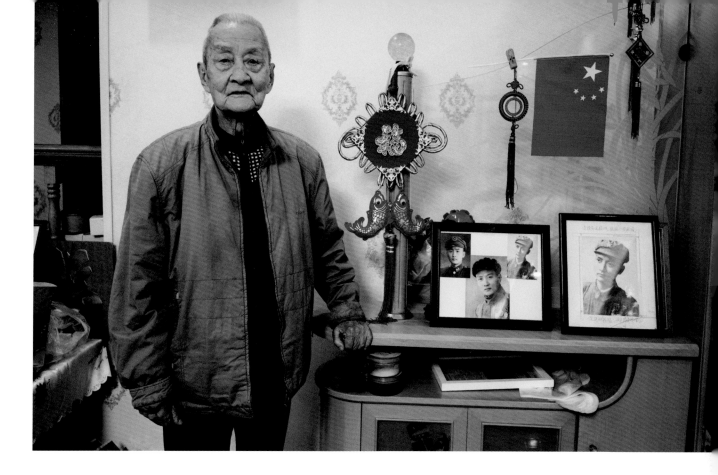

4-49F. 远征军——张希孔

张希孔，2018年3月拍摄，中国远征军战士。四川南充抗日英雄张希孔于2022年2月9日23点病逝，享年96岁。

1944年就读于黄埔中学（黄埔军校附属中学）时，响应政府"一寸山河一寸血，十万青年十万军"的号召，成了黄埔军校第22期3总队2大队6中队的学员，后被分配到中国青年远征军第203师607团。随后在印度军训后赴缅甸北部与日军作战，夺回密支那。1944年5月参加了以腾冲和龙陵、潞西（今芒市）为目标的滇西反攻作战。

其父张济安国民革命军第29集团军44军副官兼秘书长（军长王缵绪），大公无私地将两个儿子送上抗日战场。

张希孔五哥张希武也是远征军，在云南腾冲战役中阵亡。

1946年7月通过层层选拔，进入黄埔军校学习，1948年黄埔军校毕业，因成绩优异被留校任教，担任了黄埔军校第24期学员的区队长，负责一个中队的文化军事教学工作。1949年9月，张希孔带领其中队，随时任黄埔军校教育处陆军少将处长的李永中等三名进步军官起义，加入解放军第二野战军。1951年随部队开赴西藏，沿途作战，参加了昌都战役和泸定桥战役，直至和平解放西藏。

1955年3月，从部队转业，被安排到南充桑蚕事业办事处工作，1986年，从南充市茧丝绸公司离休。

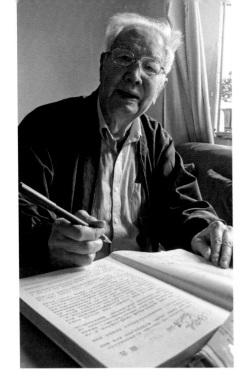

顾 棣

顾棣，1929年生于河北阜平，《山西画报》原总编辑、山西省摄影家协会原副主席，1989年离休。

获得中国人民抗日战争胜利60周年、70周年、中华人民共和国成立70周年、光荣在党50年纪念章。

离休后开始做整理编辑写作，中国解放区摄影史、解放区文艺辞典等文献资料的整理、收集和编撰工作，截至2000年已经与人合作著作5部，被誉为"中国解放区摄影史的活辞典"。

2009年获第二届沙飞摄影奖特别贡献奖，2012年在第9届中国摄影艺术节上荣获中国摄影金像奖终身成就奖。2004年在太原举办摄影生涯60年回顾展，被山西省摄影家协会授予"人民摄影家"称号，2006年山西文联授予"德艺双馨人民艺术家"称号。

从16岁开始写日记，坚持了78年，共写了478本日记约近两千万字，还在继续写，每天坚持写五六百字。

1940年2月投身革命，1944年1月加入中国共产党，后入华北联大教育学院学习深造，9月投笔从戎参加八路军，入晋察冀军区第一期摄影训练班跟沙飞、石少华学习新闻摄影。在部队从事摄影画报的暗室、摄影档案、新闻摄影、通联工作15年。先后在八路军晋察冀画报、华北画报、解放军画报社任干事、组长、编委、党支部书记、等职务。1953年参加抗美援朝，荣立过二、三等功各一次。1955年授大尉军衔，荣获多枚各种奖章。

1958年9月转业山西，历任《山西文化》《山西戏剧》杂志专职摄影记者、编辑，山西省戏剧工作研究室摄影组长，山西人民出

版社摄影编辑、记者，正处级审读员，《山西画报》总编辑等。1987年评为编审（正高）职称。发表各类照片与艺术作品含入选各种影展6500余幅，160幅作品入选山西省、华北地区、全国影展，及出国展览。

1987年，展出作品150幅，15幅作品在省内获奖。发表各类文章80余篇，合作著书四部，个人撰稿总计140余万字。其中与方伟合著《中国解放区摄影史略》获中国解放区文艺研究专著一等奖；十人编著《中国解放区文艺大辞典》，1993年获华东区图书二等奖；与蔡子谔合著《崇高美的历史再现》。

1996年荣获第十届中国图书大奖。与人合著《中国摄影史》1998年在北京出版，合摄"荷兰名花"专辑挂历，1991年获全国美术图书铜奖；合摄《山西古建筑通览》大画册（任副总摄影）。

1991年获全国美术图书银奖，还有数十幅作品入选在全国获奖的多部摄影大画册。曾任山西省文联委员、山西摄影家协会副主席，现兼任全国、省内各种摄影、文艺群众团体和学术机构的理事、委员、副会长、副主席等社会职务十几种。

1996年中国民俗摄影协会授予中国民俗摄影博学会士名衔。个人传记入《中国摄影家大辞典》《中国当代艺术界名人录》《东方之子》等辞书十余部。

主要研究成果与获奖作品：

1. 1989年《中国解放区摄影史略》，合著，山西人民出版社出版，获晋版图书一等奖，中国解放区文艺研究专著一等奖。

2. 1992年《中国解放区文艺大辞典》，合著，安徽文艺出版社出版，获华东文艺图书二等奖。

3. 1995年《崇高美的历史再现》，合著，山西人民出版社出版，1996年荣获第十届中国图书大奖（出版界国家级三大奖之一）。

4. 1998年《中国摄影史》（1937—1949年），1998年中国摄影出版社出版。

5. 1995年《沙飞纪念集》文图选集，任副主编，海天出版社、山西人民出版社出版。

6. 《瞬间》六集电视新闻纪录片（同名画册《瞬间》），任顾问，保定电视台摄制。

7. 合编《中国解放区文艺史》，任编委兼撰稿人，承担摄影史部分撰稿任务（由山西大学教授顾植帮助编写）。

8. 合著《解放军画报五十年风程》，负责画报社前八年历程编写任务，共写25万字，因出书计划改变，只摘用三万字，后编成一部《回顾八年风雨路，细听铿锵脚步声》解放军画报创业史稿，准备单独出版，2002年获"金鹰奖"。

9. 在王雁、司苏实协助下，抱病苦干两年，编写《中国红色摄影史录》120万字，2009年山西人民出版社出版。

10. 发表与影史有关的文章30余篇。

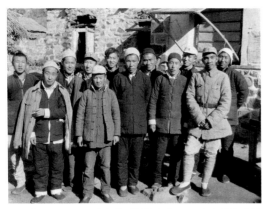

1944年11月7日，晋察冀画报社部分职工欢迎爆炸英雄李勇来社参观访问时留影，右起：张一川、沙飞、杨瑞生、李勇、李途、石少华、牛宝玉、顾棣、裴植、杨国治、高华亭、梁国才。（白连生摄）

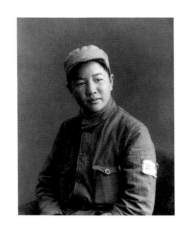

1947年冬顾棣在阜平南湾村，整理清风店和石家庄战役底片资料。

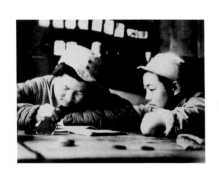

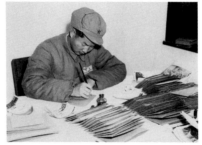

顾棣1949年12月在华北画报社任资料组长时，在北京大红罗厂甲八号办公室整理开国大典放大照片。

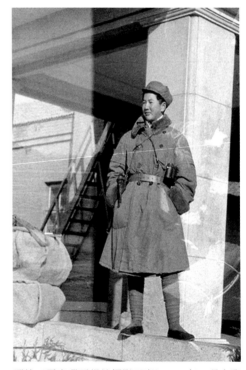

顾棣（晋察冀画报社摄影干事）1945年11月在张家口十三里陆军医院采访时留影，时年17岁。

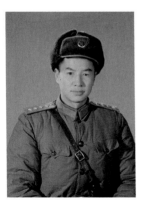

1955年授军衔后留影

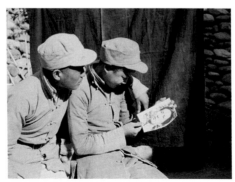

顾棣（右）李志看到自己亲手洗出来的毛主席像，对伟大领袖敬爱之情油然而生。

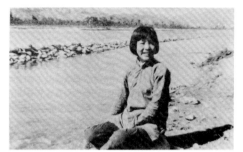

1942年夏田华在阜平大沙河畔留影（沙飞摄）

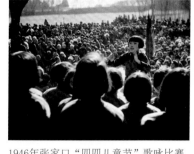

1946年张家口"四四儿童节"歌咏比赛

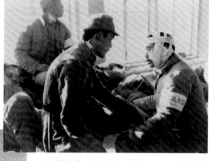

八路军政工干部在张家口十三里陆军医院为日伪军伤员讲解八路军的宽大政策（1945年）

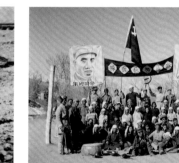

1982年秋田华在阜平大沙河畔留影（顾棣摄）

顾棣参加晋察冀军区政治部秧歌队演出时合影

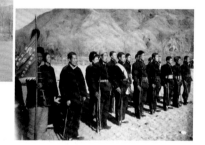

民兵冬练（1946年）

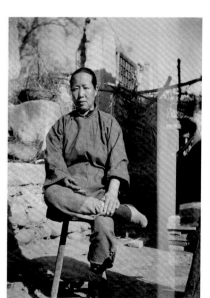

母亲，1944年顾棣母亲在被日寇烧毁的自家房屋前留影。她积极参与抗日活动，送5个儿女参加八路军，成为模范抗日军人家属。这是顾棣学会摄影后拍摄的第一张照片。

1950年战绩展览

阜平县人民政府全体干部职工合影（1945年）

顾棣作品

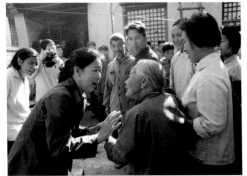

1982年著名演员田华在河北保定市阜平凹里村看望老房东

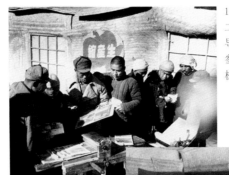

1945年元旦，晋察冀边区第二届群英会上，边区政府领导干部和英模代表在展览馆参观晋察冀画报社轻便印刷机和铅皮版。

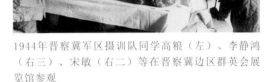

1944年晋察冀军区摄训队同学高粮（左）、李静鸿（右三）、宋敏（右二）等在晋察冀边区群英会展览馆参观

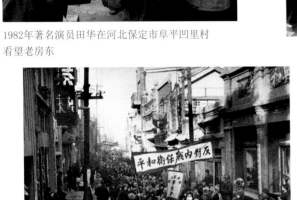

1945年张家口青年学生和人民群众举行"反内战保和平"游行，要求巩固国内和平，实行民主改革。

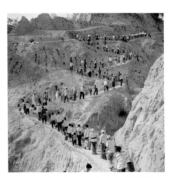

1974年平顶山大队党支部带领群众挑水抗旱

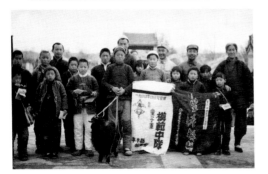

原阜平一区儿童团长、高小学生会主席兼童子军大队长，为小英雄模范和文体比赛优胜者颁奖后留影（1944年）

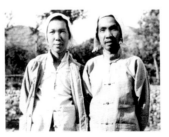

1945年沙飞（右）石少华（左）在晋察冀敌后

304

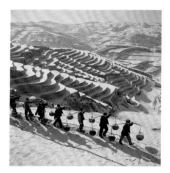

1972年踏雪奋战

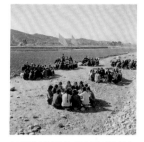

1972年山西临县任家坪青年突击队在田间读"红宝书"

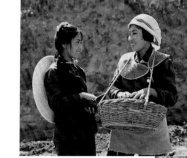

1965年郭凤莲（右）在地头

顾棣作品

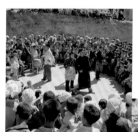

1975年山西临县晋剧团在吕梁下乡演出

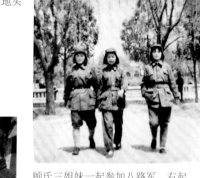

顾氏三姐妹一起参加八路军，右起顾瑞兰、顾金兰、顾秀兰

1959年参加新中国成立10周年大庆的太原市民

1945年春节，阜平城关群众向新任县长吴振（右）赠慰问品

女民兵演练（1965年）

1978年昔阳县农民剧团为前来参加全国农村文化工作会议代表表演

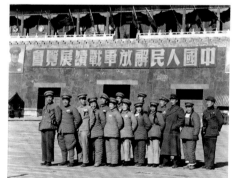

1950年12月，在北京故宫午门与中国人民解放军战绩展览会工作人员合影

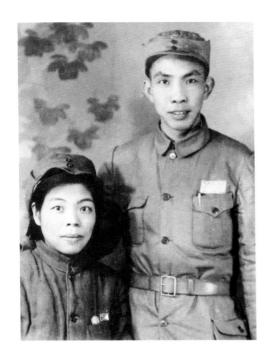

沙 飞

1946年，沙飞（右）、王辉夫妇在张家口

沙飞（1912.5.5-1950.3.4），原名司徒传，1912年出生于广州一个商人家庭。著名摄影家、战地记者。原八路军晋察冀军区政治部新闻摄影科科长，创办了《晋察冀画报》，任画报社主任。在任军区摄影科长和主持晋察冀画报社工作期间，培训了大批摄影人才。1948年5月，《晋察冀画报社》与晋冀鲁豫军区的人民画报社合并，组建《华北画报》社，任主任。沙飞是中国革命军队第一位专职摄影记者，是中国革命摄影事业的先驱者、中国摄影史上划时代的人物，被誉为中国新闻摄影之父。他一生的代表作收入《沙飞摄影集》，1988年设立了沙飞摄影研究会和沙飞摄影基金会。

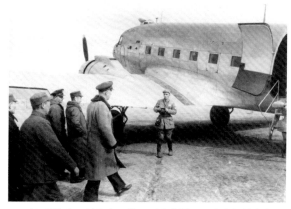

1946年3月张家口沙飞在工作（石少华摄）三人小组结束在张家口的视察，登机飞往丰镇前线。

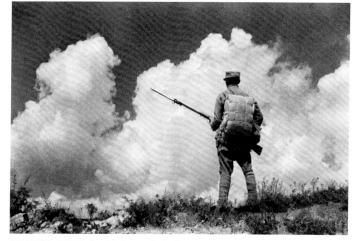

保卫祖国　保卫家乡（沙飞1940年前后）

1938年，《救亡日报》记者叶文津采访聂荣臻（中）和白求恩大夫（左）。（沙飞摄）

用土造机器照相制版（沙飞摄）

聂荣臻在前线指挥作战（1938年，沙飞摄）

沙飞作品

1937年八路军铁骑冲破平型关长驱出击。（1937年，沙飞摄）

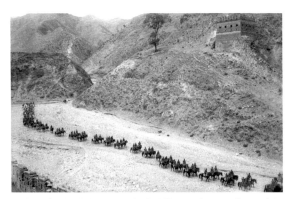

八路军骑兵挺进敌后（115师骑兵营）（沙飞1937年10月摄于山西灵丘）

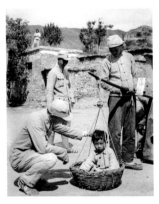

1940年8月，八路军百团大战时救出的日本小姑娘美惠子，聂荣臻照顾了她，这是聂荣臻送别小姑娘，挑夫左手拿着的信是聂荣臻写给日本人的。（沙飞摄）

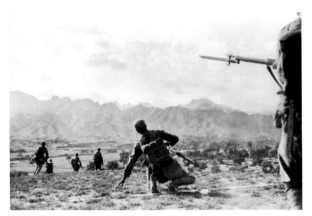

北岳区反"扫荡"战斗（沙飞1940年）

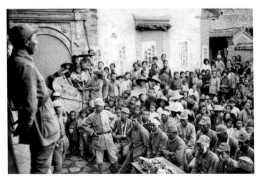

来源三甲战斗后，八路军干部向日伪俘虏讲解我军宽大政策（沙飞1940年摄）

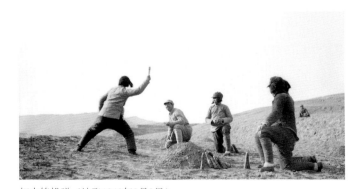

妇女练投弹（沙飞1940年3月8日）

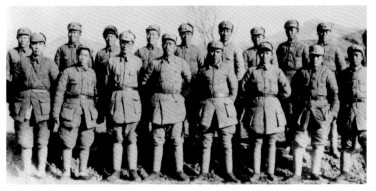

八路军晋察冀军区组织工作会议期间沙飞自拍的，前排左起：1.沙飞、3.潘自力、4.余光文、5.朱良才、8.吴志远，后排左起：3.王宗槐、4.邱岗、6.李荒、7.历男。

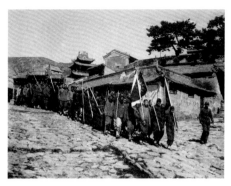

山西五台县人民自卫队（沙飞1937年摄）

八路军战斗在古长城上（1938年春，沙飞摄）

1946年3月1日，河北张家口，军调处三人小组，国民党代表张治中(左)、美国代表五星上将马歇尔(中)、共产党代表周恩来(右)。（沙飞摄）

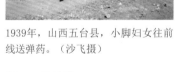

1939年，山西五台县，小脚妇女往前线送弹药。（沙飞摄）

1938年，白求恩与自卫队队员。（沙飞摄）

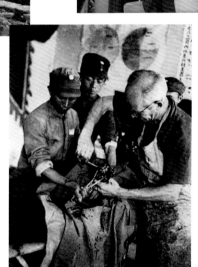

1938年白求恩在给八路军伤员做手术，左为时任卫生部部长的叶青山。（沙飞摄）

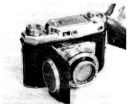

白求恩赠给沙飞的相机

后 记
虚实之间：生命的绚烂与宁静

老樊的这本摄影作品集，让人仿佛坐上一趟时空列车，随着手指轻轻翻动，方寸之间，看到了时光的流逝、岁月的凝固，穿越春夏秋冬，在色彩和光影中，聆听生命的四重变奏。

一一打开四个篇章，流动的色块、时尚人像摄影、纪实摄影、百业百态，暗合四时变化、季节更替，背后读到的是人生的春夏秋冬。

流动的色块篇章，面对T形台上青春曼妙、个性张扬的年青女性，老樊并没有聚焦她们每一张精致姣好的面容和身材，而是一反常态，运用了抖动等技法将主体虚化，形成朦胧的流动色块，将具象的人体抽象化，让舞台成为一片田野，孕育着新的生命和一切美好的事物。这种抽象绘画式摄影手法，以纯色块画面冲击视觉，近乎油画效果，色彩浓烈、线条饱满，具象的画面变成一个个抽象的色块，极具艺术张力和想象空间。

这便是春天的气息，生命萌动，万物复苏。作为摄影师，老樊对非主流技法的大胆尝试，饱含着他对生命的体验和独特感悟。也许，每一个摄影师，心里都藏着一个画家梦，老樊却是实实在在把镜头当作了画笔。

时尚摄影篇章，同样面对的是年青女性，画面却有了截然不同的处理。精巧的构图、细腻的肌理，让每一个人物成了独一无二的自己。

这一篇章更像夏天，老樊通过环境的选取与颇具匠心的构图，极力渲染生命的奔放、个性的张扬。我们看到了沙漠、戈壁与旷野，看到了断壁、木屋和落叶，看到了高原、黄土和宫墙，在无边的寂静与死亡一般的时间黑洞中，我们看到了一个个真实的女性，很容易看得出，她们并不是职业模特，但在喧嚣之外，她们的面孔细腻生动，她们的背影无法被忽视，巨大的生命张力呼之欲出。

人与环境的巨大反差，同时又形成完美的和谐共生。这是绽放的青春之花，生命之火。

纪实摄影，是老樊信手拈来

刘煜晨：
中央广播电视总台央视经济半小时调查记者，职业新闻人。

的即兴之作，也就是随手抓拍。这些人物不分男女老幼，不同民族、种族，不拘一格皆入镜：既有弯腰栽苗的农妇，正在画人物画的画师，烤火煮茶的老人，挂门帘的女子，寺庙门口拿着信封的藏族女子，躲在水泥柱背后的藏族少年，学校大门上"挂着"的嬉戏儿童，沉浸在故事中的老师和幼童，糖饼店窗外的"小顾客"等，既有工作场景，又有生活情态，每一幅作品，都是一个场景、一个故事，主体都是人物，但层次丰富，情态迥异，如同秋日的九寨沟，五彩斑斓、层次分明，一日之间饱览万千色彩的饕餮盛宴。

百业百行中的百人百态，才是老樊一如既往的关注重点。得益于新闻记者的职业便利，无论到哪里采访，老樊的镜头都会聚焦那些事件中的人物，无论身居高位的达官显贵，还是贩夫走卒引车卖浆者流，在老樊的镜头中都有一席之地。

与纪实摄影的抓拍不同，这组人物群像，大胆借用了摆拍的手法。但作为一个资深摄影记者，老樊在拍摄时，始终忠实于人物性格及其职业背景，丝毫不会偏离人物的生活逻辑，更像是匠心独运的生活工作场景的生动再现。

用一个镜头，一个场景，浓缩一个行业、职业的精髓和人物的性格与精神。

这个群体一般以老人为主，他们已至生命之冬，历尽沧桑，一生或大半生的跌宕起伏都在眉目之间。

这些人像摄影作品，几乎每一幅都能一眼看出他们的职业特征。他们大多已到了人生的暮年，有的阅尽人间繁华，有的历尽世间坎坷，即使心如止水，也难掩心中的惊涛骇浪。生命的绚烂皆在宁静之中。

这些人像作品，细读才能品出画外之意，人生之味。

刘煜晨
2022年3月20日

致 谢
知足者常乐

又是几个月的时间，我终于完成了这本摄影作品集——《麋尚摄影》。

看到这本集子的人可能会问："你的作品集怎么有沙飞作品和顾棣作品？"

是的，因为顾棣为我撰写了本书序言，而序言中提到了沙飞，他是沙飞的徒弟（学生），是沙飞把他从一个普通学生带领到了革命队伍中，是沙飞教会他摄影，他们都是八路军晋察冀军区政治部的战友。

最巧的是，沙飞是我崇拜的战地记者，我从小翻看的小人书、家里祖辈们在抗日战争时期的老照片、解放军画报、抗日战争电影以及长大后看的抗日战争时期的老照片、抗日战争时期书籍、有关抗日战争的各种展览，很多照片都是沙飞拍摄的。这些沙飞拍摄的照片深深地印刻在我的脑海里。尤其是沙飞使用过的照相机，是和20世纪匈牙利著名战地记者罗伯特·卡帕，用的照相机都是一个品牌的m型相机，是我喜欢的也是我一直使用了多年的m型相机。

抗日战争时期（1943年）沙飞在去军区机关的路上，遇到了放学回家的顾棣，两人做伴行走，聊学习聊根据地的事情。沙飞觉得他很有天赋，思想觉悟也高，有文化有见解，就邀请他参加八路军。参加了八路军也可以继续学习，这样顾棣就参加了八路军，并在八路军培训学员队参加了学习。

培训学习期满后，顾棣准备去作战部队上前线，这时沙飞找到相关部门首长，要求把顾棣调到军区政治部来做他的助手。这样就直接调到了政治部晋察冀画报社，走上了摄影这条路。

沙飞是顾棣的师父（老师）、领路人、首长，而顾棣又是我表舅。

我的姑姑、姑父，姑爷爷姑奶奶，叔叔们和沙飞又都是晋察冀军区的战友。两代人为了国家安危，血染疆场，同仇敌忾共同御敌，是我这个后代人的榜样。

94岁高龄的顾棣舅舅为我撰写了序言，文中强调了他与沙飞的关系。这么深的师徒情、这么深的战友情、这么深的渊源。

我一定要用沙飞前辈的一些照片，打电话给王雁姐说明了用照片一事，王雁姐当时就表示同意："你选小样给我，我给你图片原图。"我知道这是王雁姐首次为个人摄影作品集出版提供沙飞摄影作品，非常感谢！

我没敢多要，只选了十几张我从小熟悉的沙飞作品。

其实很想要一张沙飞伯伯为鲁迅先生拍摄的照片，但我没好意思开口，因为鲁迅这些照片太珍贵了。当然我要是提出要了，王雁姐一定会给我的，可人得知足呀，知足者常乐。其实沙飞为鲁迅拍过很多照片，上小学时学习鲁迅课文，配的图片就是沙飞拍摄的，当时也不知道。大家想看到沙飞的其他作品和为鲁迅拍摄的照片，可以从：《沙飞摄影选集》《我的父亲沙飞》《沙飞和他的战友们》《国家记忆之中国抗战》《寻找沙飞》《中国红色摄影史录》《中国解放区文艺大辞典》《中国解放区摄影史略》等，这些著作里看到，会更好地了解沙飞，了解沙飞的摄影作品。

沙飞还给白求恩大夫拍过很多照片，白求恩大夫还送给沙飞一台相机。沙飞用这台相机拍摄了大量的抗日根据地照片和前线战士作战的照片。

顾棣舅舅把写好的序给我时，看有介绍自己的一句话，写道："我是从炮火硝烟中走过来的摄影战士"，我问："您是摄影家，是摄影前辈，是中国摄影最高奖摄影终身成就奖获得者了，怎么还写成摄影战士呢？""我就是一个用照相机当武器的战士，一个用照相机记录历史拍照的战士。"舅舅说。

是啊！他们这些从战争年代走过来的革命家，摄影前辈们，都非常谦逊。以战士为荣，以战士自豪。

舅舅从1944年就开始学习摄影，拍摄了半个多世纪了，还说自己是名"摄影战士"，这种精神是我这个晚辈该学习的，永远铭记的。

一贯支持我的革命后代毛新明，用毛体书法为我撰写了书名，题写了贺词。谢谢新明总把红色品德传授给我，引领我保持革命的优良传统。

为我写序言的中国摄影家协会副主席王琛老师，随时都在鼓励我，随时与我交流摄影作品与拍摄理念，非常感谢！

为祝贺我的作品集出版，给我题字的，中国摄影家协会顾问，第六、七、八届副主席王悦老师；十五年来一直关注我鼓励我，谢谢您！中国摄影家协会原分党组成员副秘书长、中国摄影著作权协会原总干事、副主席；中国文艺志愿者协会顾问解海龙老师。相识二十多年您一直是我学习的榜样，谢谢！

还有我最尊敬的导师，北京电影学院二级教授沙占祥（博士生导师，享受国务院政府特殊津贴）、北京电影学院杨恩璞教授、李俊林教授和唐东平教授。是你们传授给了我摄影知识，用你们的摄影理念，推动我对摄影艺术的追求。还为做学生的我，有了这一点点成绩，题字赞扬。你们的墨迹，就像课堂上抒写的一道道命题，激励我前行，激励我破解。

我的老领导姜诗明，高级记者、制片人、诗人、词作家、摄影家，确切地说是朋友兄长哥哥们儿，与人交往没有架子称兄道弟，共同工作十分放松但一丝不苟。闲暇时写诗写歌词是家常便饭，最近的诗词收录在他刚刚出版的个人诗集《一念遇见》里。感谢姜老师为我的摄影作品集作序。

为我写后记的刘煜晨，同事二十多年，一直做调查节目，一个职业的新闻人，谢谢！

你们的墨迹，为我的摄影作品增添了光彩，为五彩缤纷的图片提炼了精华，感谢你们！

还有那些在第四章节里，同意我为你们拍照，并且让我使用在著作里的人们。有农民、工人、军人以及企业家、诗人、画家、摄影家、博士、大国工匠、院士等，你们都是各个领域里的佼佼者，都非常谦逊随和，拍照时任听我引导，没有一句怨言。

谢谢你们对我的宽容，谢谢你们对我摄影技术的认可。

从小学开始必写的一个作文题就是"知足者常乐"，一直写到高中变成了"不知足者常乐"了，可我还是觉得应该"知足者常乐"。这个"知足者常乐"虽然伴随我大半生了，但是经常能做到知足也是一件挺不容易的事情。不过像第三章节里的作品我是知足的，因为这些作品很多都是捡来拍摄的，谢谢那些不认识确看见我也举起相机，为我多坚持几分钟摆造型的模特姐妹们，是你们几分钟的造型，成就了我异想天开的作品。

谢谢同行的摄影人，是你们完成拍摄后，还允许我这个过客蹭拍，并默许我的创意，拍出了与你们同一景区内不同风格的作品。

在此一并感谢！

谢谢！知足者常乐！

樊建恩

2022年3月26日

樊建恩 艺术简历

中国摄影家协会会员、

中国艺术摄影学会会员、

中国广播电视摄影家协会理事、

中央电视台摄影家协会副秘书长、

中国电视艺术家协会会员、

北京公益摄影协会理事、

企业家摄影协会（深圳）理事、

毕业于北京电影学院，文学学士，

国家一级摄影师（正高），就职于中央广播电

视总台央视。

2021年4月《三口之家》入选中国香港第51届大众国际摄影展；

2021年1月《风过楼兰》获华夏摄影金牛奖大赛老黄牛组金奖；

2020年12月《张骞出使西域图》《楼兰织女》《光映淘女》入选第三届中国浙江（西湖）国际摄影大展；

2020年10月《谋生》获第四届华夏艺术金鸡奖一鸣惊人作品；

2020年7月《楼兰织女》《家庭主妇》入选第四届深圳国际摄影艺术展；

2020年6月由新华出版社出版发行《战友》个人摄影作品集；

2019年2月《丰收年》《高原娃》《谋生》《农闲季节》入选2019年第七届希腊四地巡回国际摄影展；

2018年6月《古城风韵》《童真》入选2018年中国香港第48届大众摄影展；

2018年7月《菜农》《家庭主妇》《童真》入选2018年第42届中国台北国际摄影展；

2018年4月《家园》入选第三届新加坡狮城国际摄影展；

2018年4月《永恒》《希望》《家门口》《独生子》入选第27届奥地利超级摄影巡展（奥赛）及17届特别专题组巡回赛；

2017年7月《16岁前的花衣》《贫困户》入选第68届英国米德兰国际摄影展；

2017年5月《朱德任命的儿童团团长萧江河在八路军总部》我爱博物馆摄影展；

2017年3月《白桦林的故事》赛维尔亚肖像摄影四地巡回展；

2017年3月《家园》《吸引》2017年奥赛16届特别专题组；

2017年3月《白桦林的故事》2017年奥地利超级摄影巡回展；

2017年3月《斋月》《贞节巷》意大利蒙泰瓦尔基"致敬妇女"国际四地摄影巡回展；

2017年11月中国时尚20年摄影联展；

2016年04月"深圳（福田）国际市民摄影节"作品展；

2015年4月时尚类摄影作品《绽放》被中国摄影著作权协会收藏；

2015年3月首届"雅昌杯"摄影艺术展艺术类金奖；

2014年11月广东连州国际摄影展联展；

2014年8月深圳色界艺术空间个人摄影作品展；

2012年1月由新华出版社出版发行了《驭光苍穹》个人摄影作品集；

2012年9月山西山阴"我家在长城下"摄影联展；

2012年10月北京国际时装周15周年时装摄影联展；

2010年12月北京中国影视化装造型第十届评选

时尚摄影个人影展；2008年11月荣获中国时尚大奖2008年度最佳时尚摄影师；

2008年9月中国平遥国际摄影大展举办《炫目花雨》主题系列时尚摄影作品个人影展；

2007年11月中国时尚大奖提名；

2007年第二届时装时尚摄影大赛银奖；

2005年第一届时装时尚摄影大赛金奖；

2005年3月中国摄影家协会摄影展。

在《经济半小时》栏目22年中拍摄过有影响力的部分电视节目：多年参与中央电视台重大型节目、晚会、活动等的剧照拍摄，以及其他频道大型节目剧照，如：《开学第一课》《梦想星搭档》《倾国倾城》《梦想合唱团》《创业》《心连心艺术团》《经济年度人物》《春暖》等。

视频报道：《小丫跑两会》《省部长访谈》《中国经济》《创业榜样》《3.15特别节目》《贸易战争》《跨国并购》《中国援外纪实》。

随科考队两次进入长江源头和三江源头。

《寻找三江源》《穿越怒江》《青藏铁路》《三峡工程》《医药改革》《制奶业调查》《农民负担》《母亲水窖》《留守老人》《留守儿童》《棚户区改造》《贫困大学生系列》《教育扶贫在行动系列》《大凉山悬崖上的村庄》《第一书记》《阿木尔网红小镇》《疫情期间的旅游现象—山西古堡保护与皇城相府》《光伏发效益》《春耕》《秋收》《种子系列》《疫情与口罩生产》《种牛危机—秦川牛》《打击走私贩卖野生动物》《整顿市场经济秩序—我们在行动》《聚焦公路"三乱"系列》《郑州扫黑除恶》《走私洋垃圾》《癌症村》《毒患》《艾滋病调查》《地下钱庄》《小微企业融资难》《汕头假增值税发票》《打击非法传销》《淮河污染》《长城之痛》《古村落保护》《老酒收藏》《养老银行》《春运》《回家过年》《山西泥石流》《青城山泥石流》《娄底矿难》《直击重庆开县井喷》《王家岭矿难》《衡阳大火》《吉林大火》《双十一纪实》《校车质量调查》《困局中的"垃圾围村"》《"缺斤短两"的农村公路》《哭泣的红豆杉》《穷县里的"富"教育》《彝山苗岭飞出"百灵鸟"》《新时代新农业：神奇的"海水稻"》《大国工匠》《703所发动机—潜艇发动机》《首枚民营商业火箭一飞冲天》《抗战财经记忆系列》《威武之师背后的财经密码》《长征财经密码系列》。

中国70周年阅兵装备系列节目：《步兵战车铁甲先锋》《铁甲雄鹰 神兵天降：03空降战车》《军民融合系列》《走出国门的中国"神器"：歼15的"黑科技"》《追逐航空梦想的"金蓝领"》《5.12汶川地震》《雅安地震》，以及60、65、70周年，抗日战争胜利、国庆节的报道等。

其图片新闻报道在国家级各大报纸、刊物、网络发表千余幅。

附录一
书名、题字人简介

沙占祥：
北京电影学院二级教授，博士生导师；
享受国务院"政府特殊津贴"；
两次荣获全国高等学校国家级优秀教材奖。

杨恩璞：
北京电影学院教授；
中国华侨摄影学会顾问；
曾任中国摄影家协会理论委员会主任委员；
泉州华光（摄影）职业学院名誉院长。

李俊林：
北京电影学院教授

唐东平：
北京电影学院教授

王　悦：
中国摄影家协会　顾问；
中国摄影家协会第六、七、八届副主席。

解海龙：
中国摄影家协会原分党组成员、副秘书长；
中国摄影著作权协会原总干事、副主席；
中国文艺志愿者协会原副主席；
中国文艺志愿者协会顾问。

毛新明：
革命先烈毛泽覃嫡孙；
毛体书法继承人。

附录二
参与人员

书　　　名：麋尚摄影

作　　　者：樊建恩

统　　　筹：陈显堂

策　　　划：王晓虹　易海燕　王亚中　樊宝然
　　　　　　康效民　谭先美　柳雄伟　刘玉华
　　　　　　王子安　樊建文　易光伟　樊建华
　　　　　　贾爱民　王孟于　樊建志　康　平
　　　　　　康灵平　樊建东　樊　星　樊　宇

老照片提供：顾　棣　樊淑红　王　雁

封 面 设 计：樊　熔　樊　蕾

排 版 设 计：刘　伟　樊建惠

装 帧 设 计：贾一凡　陈　新（婷）

出　品　人：贾爱华

出 版 策 划：
北京风古文化传媒
北京天诺影像
北京麋尚摄影工作室
河北宏建实业有限公司